Keith Johnstone

著—— 凱斯・強史東

譯—— 饒昊鵬

審訂—— 吳效賢

Improvisation *and* the Theatre

IMPRO

全球暢銷40年!

即興劇之父給你的經典表演門道，
以及面對世界的應變力

原點

CONTENTS 目次

推薦語

在關於戲劇藝術的著作裡，《即興》是我所讀過最具活力、最有趣、最睿智、最實用、最富有感染力的書。

——詹姆斯・魯斯－埃文斯（James Roose-Evans），英國劇場導演

這本書令人難以置信的成就，在於它成功地讓即興創作在紙上重現……拿起強史東先生這本引人入勝的手冊，我向你保證，只要翻開第一頁，你就會一直讀到最後一頁才放下。

——《約克郡郵報》（Yorkshire Post）

強史東提出了上百種實用的技巧，以透過捕捉潛意識的出其不意，來鼓勵自發性和獨創性，但本書真正的有趣之處還是在於老師的智慧。書中提供了取之不盡的幽默建議，它們都可以幫助你融化僵硬的想像力。

——《每日電信報》（Daily Telegraph）

序言

——歐文・沃爾德（Irving Wardle）

英國作家、戲劇評論家

　　在英國的劇院裡，如果教師能與導演、設計師和編劇一樣受人尊崇，那麼凱斯・強史東就會跟約翰・德克斯特（John Dexter）、喬斯林・赫伯特（Jocelyn Herbert）、愛德華・邦德（Edward Bond），以及那些在 1950 年代晚期的皇家宮廷劇院（Royal Court Theatre）頗具吸引力的那批青年才俊們同樣為人熟知。強史東身為該劇院劇本部門的負責人，在「劇作家劇場」的發展中扮演了至關重要的角色。但是在大眾的心中，他可能只是一個偶爾出現在宮廷劇院的劇作家，寫過票房不怎麼成功的《布里克瑟姆帆船賽》（Brixham Regatta）和《馴服的巨人》（Performing Giant）等作品。正如他在書中所說，他一開始是一個失去寫作能力的編劇，後來是一個落入同樣僵局的導演。

　　接下來就是他遁逃後的故事。

　　我與強史東第一次碰面，是他以《10 秒劇大賽》（10s-a-script）劇本選評人的身分加入劇院後不久，當時他給我的印象是一個捨生取義的革命型理想主義者。不管是什麼，在他眼中都是迂腐的。當時另一位劇本選評人約翰・阿登（John Arden）回憶他是「喬治・迪瓦恩（George Devine，譯註：前皇家宮廷劇院藝術總監）手下資助的

極端主義者，或是國王良心的守護者」。隨後，劇院成立了劇作家小組，以及由強史東和威廉・加斯基爾（William Gaskill）主持的演員工作室，成員包括約翰・阿登、安・傑利科（Ann Jellicoe）等其他宮廷劇院的第一批劇作家。這是一個轉捩點。加斯基爾說：「凱斯開始教授具有自己獨特風格的即興創作，大多基於童話故事、詞語聯想、自由聯想和直覺反應，後來他還教授面具課程。他所有的工作都是鼓勵成年人對於富有想像力的反應重新挖掘，以及對於孩子充滿創造力的力量的再發現。詩人威廉・布萊克（William Blake）是他的引路人，愛德華・邦德是他的弟子。」

強史東的首要功績是消除漫無目的的討論，以及將會議改造成充滿行動的時段；他認為重要的是發生了什麼，而不是任何人說了什麼。安・傑利科說：「現在很難想像這個想法在 1958 年有多新鮮，但它和我自己的思維方式是契合的。」其他成員包括阿諾德・威斯克（Arnold Wesker）、沃勒・索因卡（Wole Soyinka）、大衛・克雷根（David Cregan）和愛德華・邦德，他們都承認強史東是一個「催化劑，讓我們的經歷被自己再延展」。舉個例子，他使用了一個盲眼練習，後來把這個練習融入《李爾》（Lear）這部戲；我們也可以從阿登、傑利科和威斯克那裡，找到一堆從團體創作中發展出一個橋段或整部戲的例子。對於克雷根來說，強史東「知道如何解放酒神」：這就相當於瞭解如何解放自我。

我們可以從這些例子窺探到教學在喬治・迪瓦恩時期宮廷劇院中的特殊地位，以及以強史東為例，教學是如何透過解放他人來解放自己的。強史東現在把這串得之不易的鑰匙，交到一般讀者的手

裡。本書凝結了強史東二十年來的經驗和獨創性工作，它富有見地、實用、趣味盎然，是一本讓想像力重新復活的完全指南。對「藝術家」類型的人來說，如果他們曾經有過任何從創作者的角度，眼睜睜看著自己的天賦萎縮的經歷，那就必定要讀這本書。

強史東有一部戲講了一個陽痿的老隱士，他是一棟無人城堡的主人，很有先見之明地冷凍了精子。有一次斷電時，其中一個精子逃入金魚缸，游進護城河，在那裡長得很大，最後在公海上變成一條鯨魚。

簡而言之，這就是強史東的信條。只要沒死，你並非如想像中的那般無能；你只是被凍住了。只要關掉沒有發言權的理智，把潛意識當成朋友，它會把你帶到未曾夢過的地方，並且會創造出比任何你以原創為目標所能達到的，更加「原創」的結果。

翻開這本書的任何一個練習，你都會看到潛意識是如何交出產品的。書中有一群用帶刺的鐵絲網編織套頭衫的河馬；有得了蛀木蟲病，還感染了醫生家具的病人；有子虛烏有的詩歌；有奇蹟般回到童年時代的面具演員；還有用即興詩演繹的維多利亞式情節劇。在理性敘述將要像子彈卡殼的時候，強史東的故事愉快地進入了未知世界。如果一個絕望的男老師自殺了，他將會在天國之門遇見等待他的學校董事們。抑或是，如果英雄被怪物吞下去了，他就會變成一坨英勇的排泄物，堅定地開始新的冒險。

無論是在學校還是強史東的戲劇機器（Theatre Machine）劇團，我從未在表演中見過這些素材；這本書的成就之一，就是成功地將即興創作在紙上重現。就跟所有偉大的潛意識宣導者一樣，強史東

是一個堅定的理性主義者。他帶來一種敏銳的智慧，借助人類學和心理學的滋養，致力於打敗劇院中的「唯智主義」。若原先沒有專業的詞彙存在，他就發展出自己接地氣的表達方式，給難以描述的事物取一個簡單的名字。在對想像力發達的童年世界進行再探索時，他重新審視了將這個世界聯繫在一起的結構元素。什麼是故事？什麼讓人發笑？什麼關係能引起觀眾的興趣，為什麼？一個即興演員如何想出接下來會發生什麼？衝突是戲劇性的必需品嗎？（答案是否定的。）

　　對於這樣或那樣的基本問題，本書給出了出乎意料並總是有用的答案，這些答案皆從劇場延伸到日常生活互動中。讀到這些演員遊戲時，我產生的第一個衝動就是給孩子們試一試，或者自己試一試。像這樣：

　　　自北方的蟻丘
　　　我拿著魔杖走來
　　　殺光那裡全部
　　　我所認識的人。
　　　最後剩下的骨堆
　　　皆被敵人吞噬
　　　直到我抓住蜜蜂
　　　狠狠給他們一擊。

　　這是一首在五十秒內不停筆寫出的詩。它可能不夠好，但比我

從任何一本關於想像力的教科書中得到的都要多。強史東的不同之處，在於他的分析不關注結果，而是展示實踐的過程；他的作品對極其稀少的喜劇理論文學有著先驅般的貢獻，對喜劇工作者頗有裨益。他提供的東西絕對不遜於英國作家喬治・梅瑞狄斯（George Meredith）、法國哲學家亨利・柏格森（Henri Bergson）或心理學家西格蒙德・佛洛伊德（Sigmund Freud）。

在希思科特・威廉斯（Heathcote Williams）的劇本《漢考克的半小時》（*Hancock's Last Half Hour*）中，那個有自殺傾向的英雄漢考克曾滿懷希望地沉浸在《笑話及其與潛意識的關係》（*Jokes and their Relation to the Unconscious*，佛洛伊德著）這本書中，然後他絕望地哭喊道：「他怎麼可能把格拉斯哥帝國（Glasgow Empire）當作第二故鄉呢？」如果漢考克拿起的是這本書，他的結局也許就美好多了。

第1章

——

Notes On Myself

關於我自己

我好像學會了重新設計這一切、重塑這一切，如此我就能看到「應該」存在的東西了。但其實，事物本身遠不止我所重塑的。鈍化不是年齡的必然結果，而是教育的結果。

隨著長大，一切都變得黯淡無趣。我仍記得小時候生活的世界是多麼新奇，曾以為知覺遲鈍是長大的必然結果，就像眼睛的水晶體逐漸模糊一樣。那時的我並不明白，「清晰」與否的關鍵是在內心。

後來，我已經發現了一些可以讓世界在十五秒內重啟活力的花招，效果可以持續幾個小時。舉個例子，如果學生們彼此之間已經建立了一種安全、自在的關係，我會讓他們在房間裡遊走，眼睛看到了什麼，就大聲為該物體喊出錯誤的名稱。喊出十多個錯誤的名稱後，我就喊停。然後我問，其他人看起來是更大還是更小了？幾乎每個人看到的大小都不同，大多數的回答都是更小了。「輪廓看起來更清晰還是更模糊？」我問道。每個人都認為輪廓清晰很多倍。「那顏色呢？」每個人都認為出現了更多的顏色，而且色彩更濃烈。通常，房間的大小和形狀看起來也會發生變化。學生們驚訝地發現，如此簡單的方法竟然能產生這樣強烈的變化，尤其驚訝於其效果之持久。我告訴他們，以後只要回想這個練習，效果就能重現。

我花了更長的時間才重新發現這個充滿幻想的世界。有一段時間，我似乎失去了身為創作型藝術工作者的所有才能，促使我開始研究心像（mental image）。我從半夢半醒的狀態開始，那些人們在入睡之際都會看到的一些畫面。它們吸引著我，因為它們的出現不具有任何可預測的序列；我對這種自發性很感興趣。

要觀察半夢半醒時刻的意象並不容易，因為一旦看到它，你就會想「瞧！」，然後你就清醒一些，意象就消失了。你必須專注於這些意象，不要用語言來描述它們。就這樣，我學會了像獵人守在林中一樣「保持頭腦清醒」。

一天下午，我躺在床上，研究焦慮對肌肉組織的影響。（你的下午是怎麼度過的？）當時我放鬆自己，召喚出可怕的畫面。我回想起一次局部麻醉的眼部手術。突然，我想到要像半夢半醒狀態時那樣關注我的心像。效果驚人，畫面中出現了各種各樣我不知道的細節，這肯定不是我「選擇」要想的。外科醫生的臉扭曲著，他們的口罩向前突起，好像臉上長出了豬鼻子！效果非常有趣，讓我繼續關注。我看到一棟房子，門和窗戶都是磚砌的，煙囪冒著煙。（這是我當時壓抑狀態的一種象徵？）我又看到了另一棟房子，門口有一個可怕的人影。我往窗戶裡一看，奇怪的房間裡有著驚人的細節。

當你要求人們想出一個意象時，他們的眼睛通常會轉向一個特定的方向，常常是朝上面或一旁。我的眼睛會朝上和朝右，這就是我用來「想像」它們的空間。而當我關注它們時，它們就移到了我心裡的「最上方」。顯然，在我童年的某個時候，我的心像嚇到了自己，我試圖把它們趕走，訓練自己不去看它們。當我產生了一個意象時，我知道那兒有什麼，所以我不需要看它，我就是這樣騙自己說，我的創造力確實由自己掌控。

在經歷了大量關注於召喚出的意象的練習之後，我終於想要去關注周圍的現實。死氣和灰暗立刻就消失了。之前，我以為再也不會經歷這個原已失去的充滿幻想的世界。就我而言，對藝術的興趣

摧毀了我周圍的一切生活。我學會了透視，學會了平衡，學會了布局。我好像學會了重新設計一切、重塑一切，如此我就能看到「應該」存在的東西了。但其實，事物本身遠不止我所重塑的。鈍化不是年齡增長的必然結果，而是教育的結果。❶

叛逆，為了自由發揮

大約在九歲的時候，我決定不再相信任何事情，因為這樣做很方便。我開始把每句話都倒過來，看看反過來是否也成立。它已經成為一種我自己都沒注意到的下意識習慣。一旦你在某個主張中加入了「不」，就會出現一系列其他的可能性，尤其是戲劇中，反正一切皆可假設。

當我開始成為一名老師時，我就很自然地反轉了我的老師所教的一切傳統。我讓演員們做鬼臉、互相羞辱、閉著眼睛跳、大喊大叫，以及用各種巧妙的方式去胡鬧。這就好像我身後有一整套關於即興教學的傳統似的。在普通的教育中，一切都是為了抑制自由發揮的能力，但是我想去發展它。

禁播的瘋子影片

我曾經為一個電視節目拍了一部兩分鐘的影片。一鏡到底，一刀未剪。每個人看到它都大笑不止，有人在剪輯室的地板上笑到打滾。等回過神兒來，他們會說：「不行，不行，它很有趣，但我們

不能播這個！」

　　影片中有三個殘疾但快樂的瘸子，他們抱在一起跳著。鏡頭平移後，可以看到他們正躲在角落，等待一個正常人靠近。當有人過來時，瘸子們就跳上去，用長氣球使勁地捶他。直到那個人被打到跟他們一樣又殘又瘋了，他們就把他扶起來，和他握手，四個人一起等待下一個人。

瘋丫頭－大人們的認知與扭曲

　　我曾經和一個十幾歲的女孩關係不錯，她和別人在一起時看起來「瘋瘋癲癲」的，但和我在一起時，她就相對正常了。我對待她就像對待面具一樣（參見第五章「面具」部分）。也就是說，我很溫柔，沒有試圖把我的現實強加給她。有一件事讓我很震驚，那就是她對別人的洞察力，她簡直是一個身體語言專家。她從別人的動作和姿勢中讀出的事情，我後來發現都是對的——儘管當時是暑期課程剛開始，大家之前也都沒見過面。

　　我直到現在都還記得她，是因為她和一位慈母般的溫柔老師有過一次互動。當時我不得不離開幾分鐘，就把我的手錶給這個女孩，告訴她，看著它就知道我只離開一下子，而且學校的老師會照顧她。我們當時在一個漂亮的花園裡（那孩子剛剛在那兒看到上帝），老師摘了一朵花，說：「看看這朵漂亮的花，貝蒂。」

　　貝蒂朝氣蓬勃地說：「所有的花都很漂亮。」

　　「啊，」老師否定道，「但這朵花特別漂亮。」

貝蒂尖叫著在地上打滾，過了好一會兒才平靜下來。似乎沒有人注意到她正在吶喊著：「你沒有看到嗎？你沒有看到嗎！」

這位老師以最溫柔的方式施行暴力。她堅持進行區分和挑選。事實上，堅持認為某一朵花是整個花園裡最漂亮的一朵，本身就很瘋狂。但老師這麼做是被允許的，正常人不會認為這是暴力。大人們期望用這種方式，來扭曲孩子的各種認知。從那以後，我經常注意到這類事情，是這位瘋丫頭讓我開了眼。

「教育」是一種物質？

人們認為好老師和壞老師做的事是一樣的，好像教育是一種物質，壞老師給的量少一點，好老師給的量多一點。這就導致人們很難理解教育也可以是一個破壞性的過程，壞老師破壞天賦，好老師做的事則相反。（我看過一位老師讓學生們在地上練習放鬆，然後把他們的腳舉到離地四十五公分的高度，再放手讓他們的腳摔落到水泥地上，以此來測試他們是否放鬆。）

成長與挫敗

長大之後，我開始感到不自在。我必須有意識地努力「站直身體」。我以為成年人比孩子更優秀，以為過去那些困擾我的問題會自行改正。然而，當我意識到如果想變得更好，就必須自己去做的時候，我非常沮喪。

我發現自己有一些嚴重的語言缺陷，與其他人相差甚大（我最終在一家語言醫院接受治療）。我開始明白自己的身體確實有一些問題，覺得自己不管怎麼努力都有所不足（就像小提琴大師用一把便宜的小提琴，也會拉得比我用一把名牌小提琴還要好一樣）。我的呼吸遭到抑制，聲音和體態受到摧殘，我的想像力出現了某種嚴重的問題，越來越難有靈感降臨。政府花了這麼多錢來教育我，怎麼能發生這種事呢？

其他人似乎不瞭解我的問題。所有的老師都只關心我是不是一個「成功者」。我想擁有像賈利·古柏（Gary Cooper，譯註：美國著名演員，以堅毅、果敢的英雄形象著稱）那樣的站姿，想要自信，想知道如何退掉冷湯又不會讓服務生想在湯裡吐口水。比起入學前，離開學校時，我的體態變差了、聲音變差了、行動變差了，自由發揮的能力也少了許多。教育會產生負面影響嗎？

情緒與回應

十八歲時的某一天，我正在看書，接著就開始哭了。我嚇了一跳。我都不知道文學會這樣感染到我。如果我在課堂上為一首詩落淚，老師會很震驚。我意識到學校一直在教育我不要去「回應」。

（一些大學生會無意識地模仿教授的肢體語言，在看戲或觀影時，把身子往後一靠，雙臂一抱，頭向後仰。這樣的姿勢能幫助他們覺得不那麼「投入」，不那麼「主觀」。未經教導之人的回應，應該會更好。）

智力與感知力

　　我試圖抵制學校教育，但我接受了一個想法，即智力是我最重要的部分。我在每件事上都力求展現聰明。但這在我的興趣與學校學科一致的領域，造成了最大的損害：比如寫作（我寫了又改，失去了所有的流暢性）。我忘記了靈感不是智力上的，你不必力求完美。最後，我因害怕失敗而不願意嘗試任何事，因為第一個想法似乎永遠不夠好。每件事都必須經過糾錯，才能使之符合要求。

　　在我二十歲出頭的時候，這個魔咒解除了。我看了亞歷山大・杜輔仁科（Alexander Dovzhenko）的《大地》（*Earth, 1930*），很多人不知道這部電影，但它卻讓我陷入了一種既興奮又困惑的狀態。影片中有一段這樣的情節，主角瓦西里在暮色中獨自行走。我們知道他身陷危險，他剛剛一直在安慰他那嚇壞了的妻子。鏡頭在水面的霧氣裡詭異地移動，馬匹沉默地伸長脖子，穀堆高聳入昏暗的天空。接下來，令人驚奇的是，農民並排躺著，男人把手伸進女人的上衣裡一動不動，呆呆地望著暮色，臉上掛著傻里傻氣的微笑。瓦西里穿著一身黑，步行穿過夏加爾村，團團塵土在腳邊捲起，黑影在灑滿月光的路上移動，他和農民們一樣，心裡充滿了狂喜。他走啊走，鏡頭切啊切，直到他走出畫面。然後鏡頭向後移動，我們看到他停了下來。他走了很遠很遠，這個畫面太美了，它與我曾在黃昏中獨處的經歷連結在一起，感覺像是與世界遙遙相對。然後瓦西里又走了起來，不一會兒他開始跳舞。他跳得很好，像是在感恩一樣。塵土繞著他的腳打轉，他就像印度神濕婆那樣。

隨著他獨自在塵土中跳舞，我身上的某種東西被打開了。剎那間我懂了，以智力來評價人太瘋狂了，正如農民看向夜空所感覺到的可能比我還多，正如那個跳舞的男人可能比我更優秀，而我說話不流利也不會跳舞。從那以後，我注意到很多聰明的人都很彆扭，我開始以行為評價人，而不是他們的想法。

美術老師安東尼‧斯特林

我覺得自己又廢又弱，與生活「格格不入」，所以我決定成為一名老師。我需要更多時間來整理自己，我相信職業學院能教會我清晰地說話、自然地站立、更加自信，以及提高我的教學技能。常識使我確信以上這些，但我大錯特錯。幸運的是，我有一位才華橫溢的美術老師，名叫安東尼‧斯特林（Anthony Stirling），後來我所有的工作皆以他為榜樣。比起在課堂上講授的，他更注重言傳身教。有生以來，我的人生第一次掌握在一位偉大的老師手中。

我要講講他給我們上的第一堂課。令人難忘，也完全令人迷惑。

他對待我們就像對待八歲的孩子，我不喜歡這樣。但我覺得我能理解，我想：「他是在讓我們體會教育受眾的感覺。」

他要我們混出一層厚厚的「果醬般」的黑色顏料，讓我們想像有一個騎獨輪車的小丑騎過顏料，然後又滾上了我們的紙張。「不要畫小丑，」他說，「把他在你紙上留下的痕跡畫出來！」

因為我一直是「擅長美術」的，我很想展示我的技能，也想讓他知道我是一個有價值的學生。這個練習讓我苦惱於怎樣才能展示

技能。我可以畫小丑，但誰在乎車痕？

「他在你的紙上騎來騎去，」斯特林說，「他做著各種各樣的把戲，所以他在紙上留下的線條非常有趣……」

每個人的紙上都塗滿了亂七八糟的黑線，除了我的，因為我試著把藍色混進去，以示創意。斯特林嚴厲地批評我沒辦法混合出單純的黑色，讓我很不悅。

然後他讓我們在小丑留下的所有輪廓裡都填上顏色。

「什麼樣的顏色？」

「任何顏色。」

「好……但是……呃……我們不知道該選什麼顏色。」

「好看的顏色，糟糕的顏色，隨便你們。」

我們決定順著他。在我為紙上色時，我發現藍色消失了，所以我把輪廓重新塗成黑色。

斯特林說：「強史東已經學到了一個明顯輪廓的價值。」這真讓我惱火。我看到所有人的紙都是濕漉漉的一團糟，我的作品不比別人差，但也好不到哪兒去。

「給所有的顏色都加上圖案。」斯特林說。這人好像是個白癡。他在耍我們？

「什麼樣的圖案？」

「任何圖案。」

我們無從下手。現場大約有十個彼此仍陌生的人，就這樣掌握在這個瘋子手裡。

「我們不知道該做什麼。」

「其實很容易想到圖案的。」

「你想要什麼樣的圖案？」我們想把這件事「做對」。

「你們自己決定。」他不得不耐心地向我們解釋，是真的由我們決定。我記得他為了幫助我們，還讓我們想像從空中俯瞰輪廓，結果沒有什麼用。總之，我們完成了練習，在教室晃來晃去，悶悶地看著彼此的塗鴉，但斯特林似乎很淡定。他走向一個櫃子，抱出一大堆畫，把它們鋪在地上，那是其他學生做相同練習的作品。色彩非常漂亮，圖案非常有創意，顯然出自某個高級班。

「真是個好主意啊，」我想，「先讓我們搞砸，再給我們看看高級班的厲害，然後讓我們意識到有東西可學！」也許我對這些畫的美麗有些誇大其詞了，但我是在失敗後轉眼就看到它們的。接著，我突然注意到這些小傑作的簽名非常潦草。「等等，」我說，「這些是小孩子畫的！」他們都是八歲的孩子！這只是一種鼓勵他們使用整張紙的練習，但他們卻傾注了如此多的愛、品味、關注和感受力。我說不出話來。那一刻，我身上發生了某種變化，從此再也沒有回復過來。它終於證實了我過去所接受的教育是一個破壞性的過程。

斯特林認為藝術就「存在」於孩子身上，而不是成年人強加給孩子的東西。老師並不比孩子優秀，不應該做示範，也不應該把價值觀強加給學生：「這是好的，這是壞的……」

「可是，假如孩子想學畫一棵樹呢？」

「讓他出去看。讓他爬上去。讓他摸它。」

「但如果他還是畫不出來呢？」

「那就讓他用黏土捏出來吧。」

斯特林的態度意味著學生絕不會失敗。教師的技巧在於提供學生一種必定會成功的經歷。斯特林建議我們讀讀老子的《道德經》。在我看來，他實際上是把它當作教學手冊。以下是一些節選：「……聖人處無為之事，行不言之教……功成事遂，百姓皆謂『我自然』……我無為而民自化，我好靜而民自正，我無事而民自富，我無欲而民自樸……善用人者，為之下。是謂不爭之德，是謂用人之力……知不知，上矣……聖人不積，既以為人，己愈有；既以與人，己愈多。天之道，利而不害；聖人之道，為而不爭。」

成為老師，教「不可教」的學生

我選擇在倫敦的巴特西（Battersea）教書，這是一個大多數新老師都不願意去的勞工階級地區，但我在那裡當過郵差，很喜歡這個地方。

我的新同事把我搞糊塗了。「永遠不要告訴別人你是老師！」他們說，「如果你在酒吧裡被發現是個老師，他們全都會離你遠遠的！」這是真的！我曾經認為老師是受人尊敬的，但在巴特西，老師很可能令人畏懼或憎恨。我喜歡我的同事，但他們以殖民者的態度對待孩子，把這些孩子稱為「小兔崽子」，他們也不喜歡那些我覺得最有創造力的孩子。如果一個孩子很有創造力，他可能更難控制，但這並不能成為不喜歡他的理由。

我的同事們對自我的評價很差：我一次又一次聽到他們形容自己是「校內孩子面前的大人，校外大人面前的孩子」。我開始意識

到，他們在這裡不快樂、不被接納，因為他們感覺自己是無關緊要的，更確切地說，學校是中產階級強加給勞工階級文化的東西。每個人似乎都認為：只要你教育了孩子，就是在把他從父母身邊帶走（我所受的教育正是如此）。受過教育的人會充滿優越感，許多父母不希望自己的孩子疏遠他們。

　　和大多數新老師一樣，我帶的是一個沒人想帶的班。我的班由二十六名「普通」的八歲孩子，以及二十名學校認為不可教的「落後」的十歲孩子所組成。一些十歲的孩子在接受了五年的學校教育後，還不會寫自己的名字。我確定史金納（B. F. Skinner，譯註：美國心理學家，新行為主義學習理論的創始人）教授能在幾週內教會鴿子打出牠們的名字，所以我不相信這些孩子真的愚鈍：他們更可能是在抗拒。令人吃驚的是，當這些孩子沒有被要求學習時，突然眼神發亮，看起來很聰明。清理魚缸時，他們看起來很好。但是，當你要求他們寫句子時，他們就變得目光呆滯，不知所措。

　　幾乎所有的老師，即使小時候不是很聰明，學生時期也適應得不錯，很可能難以認同那些失敗的孩子。我的情況很特殊，我在十一歲之前就已經非常聰明了，拿遍所有的獎（這讓我很尷尬，因為我認為這些獎應該給愚鈍的孩子作為補償），成為老師的寵兒等等。然後，令人驚訝的是，我突然在班上墊底，用班導師的話說是「下去跟殘渣混了」。他從未原諒過我。我也很困惑，但我漸漸意識到我不會為了不喜歡的人而努力。

　　幾年過去，我的學業有了進步，但從未滿足我的期望。當我喜歡某個特別的老師並努力得獎時，班導師會說：「強史東把這個獎

從應得的男孩手中奪走了！」如果你曾經在班上墊底多年，你就會擁有不同的視角：我和那些失敗的男孩是朋友，誰也不能說服我說他們很「沒用」或「不可教」。我的「失敗」是一種生存策略，如果沒有它，我可能永遠走不出教育為我設定的陷阱。我的知覺受到阻礙的程度，可能比現在多得多。

我確信自己班上的孩子並不愚鈍，所以我常常跳來跳去，手舞足蹈，把氣氛弄得活躍起來。這很令人興奮，但不利於管理紀律。如果你把一個零經驗的老師塞到最難教的班上，他就得奮力一搏。無論他多麼理想主義，總是會傾向於用傳統的方法管紀律。我面臨的難題是抵住將我變成傳統教師的壓力。我必須先與學生建立一種完全不同的關係，讓孩子們不認為自己「在受教育」，才能釋放他們顯而易見的創造力。

我想不出斯特林老師的觀點不能適用於什麼領域，尤其是寫作：識字固然重要，但我感興趣的是寫作本身，我想用熱情感染孩子。我試著讓他們互相傳小紙條，寫一些我的壞話之類，但毫無收穫。有一天，我帶著打字機和美術書走進教室，告訴孩子們，他們對於這些圖畫有任何想寫的，我都會打出來。我又補充道，我會把他們的夢想也打出來。突然，他們真的想寫了。他們寫什麼，我就打什麼，包括拼字錯誤，直到他們自己糾正我。在 1950 年代早期（可能也包括現在），打出拼寫錯誤的詞語是個很奇怪的想法，但它確實奏效了。

要把事情做好的壓力來自孩子們，而不是老師。我對孩子們表達出的強烈感受和憤怒，以及他們想要表現「正確」的決心，感到

驚訝，因為之前沒人想過他們會在乎這些。即使是不識字的孩子，也會請朋友拼出自己說的每個單字。

我丟掉課程表，接下來整整一個月，每天都跟他們寫上幾個小時。我不得不強迫他們偶爾走出教室休息一下。當我聽說孩子們的注意力只有十分鐘的時候，我著實詫異。十分鐘是感到無聊的孩子注意力持續的時間，這也是他們在學校時常有的狀態，而且被認為是「不良行為」。

孩子們寫東西的品質更是讓我震驚。我之前接受訓練時從未見過任何兒童寫作的例子；我還以為這些作品是惡作劇（一定是我的某位同事偷偷夾了一本現代詩的書在裡面！）。到目前為止，我見過的最好作品來自「不可教的」十歲孩子。

在我第一年教學結束時，部門主任拒絕結束我的試用期。他發現我班上的學生做算術時戴著面具，那是他們在美術課上做的，我不明白為什麼不能戴。教室門口有一條硬紙板做的隧道，他應該爬進去的（假裝教室是一個冰屋），地上還有一個想像的洞，但他拒絕繞著走。我把所有的美術紙黏在一起，釘在後牆上，當有孩子感到無聊了，他就會停下原本在做的事，在後牆的燃燒森林上加幾片葉子。

校長試圖打消我想要成為一名老師的願望。「你不適合。」他說，「完全不適合！」就在我要被正式拒絕時，幸好有人來學校視察，皇家督學認為我們班的教學最有趣。我記得有一件事讓他大為稱奇：孩子們尖叫著說黑板上只畫了三隻雞，而我卻堅持說有五隻（還有兩隻在雞窩裡）。然後，孩子們開始瘋狂地塗寫，寫關於雞的

故事，大聲說出他們想在黑板上拼出的任何單字。我認為他們有一半人都沒見過雞。這情況讓督學很高興。「你知道嗎？學校想把我趕走。」我如是說。於是他把這件事擺平了，我再也沒有為此受過困擾。

斯特林老師的「無為」（non-interference）教法，在我應用的每個領域都卓有成效，比如鋼琴教學。我曾與作曲家馬克·威金森（Marc Wilkinson）合作過（後來他成為英國國家劇院的音樂總監），他的錄音機與我的打字機具有相同的作用。他很快就收集了一套像孩子寫的詩那樣令人吃驚的錄音帶。

我逐一問老師，他們最不能忍受的孩子是誰，然後把這群孩子召集起來。雖然每個人都對這樣的挑選方法感到奇怪，但結果證明這個團隊很有天賦，而且學習速度驚人。二十分鐘後，一個男孩敲出了不和諧的進行曲，其他人喊道：「這是週六電影裡的日本士兵！」確實如此。我們發明了很多遊戲，比如一個孩子發出水的聲音，另一個把「魚」放進去。有時，我們讓他們閉上眼睛去感受物體，然後表演出那個物體的感覺，其他人來猜。其他老師都對這些「愚鈍」的孩子所表現出的熱情和才華，感到震驚。

進入皇家宮廷劇院

1956年，皇家宮廷劇院請了一些知名的小說家，如奈傑爾·丹尼斯（Nigel Dennis）、安格斯·威爾遜（Angus Wilson）來創作劇本，電影導演林賽·安德森（Lindsay Anderson）建議他們不要再打安全

牌了，而應該請一個不知名的人——我。

我之前在劇場的經歷很糟，但我很喜歡一部戲：薩繆爾·貝克特（Samuel Beckett）的《等待果陀》（*Waiting for Godot*），它似乎完全點出並貼近我自己的難題。當時我想成為一名畫家，而我的藝術家朋友們都認為，貝克特一定很年輕，是同輩的人，因為他很懂我們的感受。我不喜歡劇場，因為它的氣勢比不上黑澤明（Kurosawa）或巴斯特·基頓（Buster Keaton）的電影，一開始並沒有接受皇家宮廷劇院的委託。但後來我需要收入，就寫了一個受貝克特強烈影響的劇本（貝克特曾經寫信跟我說：「舞臺是一個能夠最大程度進行語言表達和有形〔corporeal〕表達的地方。」我真喜歡「有形」這個詞）。

我的劇本叫《布里克瑟姆帆船賽》。我記得喬治·迪瓦恩翻著那些評論說，這部作品對那些劇評人來說，就像維多利亞時代的人談性色變一樣，「管你現在不能忍受的是什麼，凱斯寫的就是它。」我大為驚訝，沒想到大多數評論家都充滿敵意。我一直都在闡述威廉·布萊克的一個主題：「唉！當一個男人最大的敵人來自自己的屋簷下和家族時，總有一天會……」但在1958年，這樣的觀點還不被接受。十年後，當我在人魚劇院（Mermaid Theatre）執導這個劇本時，它就沒那麼轟動了，因為人們對這種想法已經司空見慣。

很多人說我看起來奇怪而寡言，而喬治卻會被我的想法逗樂（其中許多想法來自斯特林老師）。我認為，導演不應該向演員做任何示範，導演要允許演員自己探索，演員應該認為是他自己完成了整個作品。我反對導演在排練之前就把所有動作安排好。我認為，

如果演員忘了某個被安排好的動作，那麼這個動作可能就是錯的。我相信，調度並不重要，舞臺上就那幾個演員，他們移動到哪裡又有什麼關係呢？我覺得《哈姆雷特》（Hamlet）的俄語版也很感人，所以臺詞真的最重要嗎？我說過，舞臺的布景並沒有比馬戲團裡的機關更重要。這不是多新鮮的想法，只是我不知道這些，而且我確信這樣的想法在當時並不流行。我記得喬治在劇院裡踱步低笑道：「凱斯認為《李爾王》（King Lear）應該以喜劇收場！」

他們很驚訝，像我這樣沒經驗的人竟然會成為他們最好的劇本選評人。東尼・理查遜（Tony Richardson）是迪瓦恩的副手，他曾經感謝我幫他們扛下這麼重的擔子。我之所以成功，是因為我沒有訓練自己的口味。我會先快速讀一遍劇本，把它們歸類為「偽哈洛・品特（Harold Pinter）」、「仿約翰・奧斯本（John Osborne）」、「假貝克特」等等。所有看起來是出自作者本人經歷的劇本，我都會仔細閱讀，然後把它們留在迪瓦恩的辦公室裡；如果我不喜歡，就把它交給別人去讀。由於交過來的劇本裡有九成都是抄襲其他人的，我的工作就容易多了。

我本以為這些劇本會有一個從糟糕到優秀的漸進，我會陷入許多選擇的掙扎考慮中，但幾乎所有劇本都是徹頭徹尾的失敗之作，就連在社區禮堂裡演給作者的朋友看都不夠格。這不是缺乏天賦的問題，而是受到了錯誤的教育。這些冒牌劇作者認為寫作應該基於其他作品，而不是生活。雖然我的劇本受到了貝克特的影響，但至少內容是我的。

有時候我會讀一些自己喜歡、但其他人覺得不值得來導的劇

本。喬治‧迪瓦恩說，如果我真的相信它們很好，就應該親自來導，並在週日晚上上演。我就這樣導演了愛德華‧邦德的第一部戲，但我真正導的第一部戲是康‧弗雷澤（Kon Fraser）的《升學考試》（Eleven Plus，儘管它的票房不怎麼成功，我還是很喜歡這部戲）。那時，我接受了已經是傑出導演的安‧傑利科的建議，並且成功了。

看起來，即便我再也寫不了劇本，而且寫作對我來說已經非常吃力不討好了，至少我可以憑藉導演的身分謀生。我覺得自己應該鑽研一下這門技藝，但我越瞭解事情應該怎麼做，我的作品就越無聊。一直都是如此，當靈感來了，一切都很好；但當我努力試著把事情做好，那就是災難。我獲得了某種意義上的成功，最終當上了劇院副總監，但才華再次離我而去。

當我思考自己與他人的不同之處時，我認為自己很晚熟。大多數人在青春期就失去了天賦，我是在二十多歲時才失去它的。我開始認為，孩子不是未成熟的大人，而大人是退化了的孩子。但當我對教育家說這些時，他們都很生氣。

參與劇作家小組

喬治‧迪瓦恩曾宣布，皇家宮廷劇院將成為一個「劇作家劇場」，但劇作家們過去對劇院的政策沒有太多發言權。喬治認為，一個討論小組可以解決這個問題，而他在主持了三次非常乏味的會議之後，就把這項工作交給青年導演威廉‧加斯基爾。加斯基爾導演過我的《布里克瑟姆帆船賽》，於是來問我怎麼管理這個團隊。

我說，如果它繼續做為一個「空談俱樂部」而存在，沒有人會想參加，我們應該採取只要可以演就不討論的方案。加斯基爾同意了，這個小組開始運作成一個即興創作小組。

我們發現，在一時衝動下創造出來的東西，可能和我們費力寫出來的文本一樣好，甚至更好。我們對戲劇產生了非常務實的態度。正如愛德華·邦德所說：「劇作家小組教會了我，戲劇是關於人際關係的，而不是人物。」那時候，我發現我的「不討論」想法並不是原創的。卡爾·韋伯（Carl Weber）在一篇關於布萊希特（Bertolt Brecht）的文章裡說：「……演員們會提出某種行事方法，如果他們開始解釋，布萊希特就會說他不想在排練中討論，他們得直接去試一試……」（可惜所有布萊希特的信徒都沒有教主的這般態度。）

我對討論的偏見，在我看來是非常英式的東西。我知道歐洲許多政治戲劇團體寧願取消排練，也不願陷入討論。我的感覺是，最好的論點可能是對發言者之技巧的證明，而不是對所主張的解決方案之卓越性的證明。此外，大部分的討論時間顯然都花在與解決問題無關的姿態（地位）高低上。我的態度和愛迪生一樣，他為了尋找橡膠溶劑，把橡膠碎片放入他能想到的任何溶液中，從而擊敗了所有從理論上研究這個問題的科學家。

加入皇家宮廷劇院工作室

喬治·迪瓦恩是米歇爾·聖－丹尼斯（Michel Saint-Denis）的學生，聖－丹尼斯是偉大的導演雅克·科波（Jacques Copeau，譯

註：法國戲劇界的代表性人物）的外甥。科波是工作室概念的倡導者，喬治也想要一個工作室。他幾乎沒有任何預算就開始了，由於我曾教過書，而且有一大堆理論，他就問我是否願意在那裡授課。工作室的實際負責人是威廉·加斯基爾，他們都同意我在那裡教書。我之前一直提議開個工作室，所以很難拒絕他們。

　　但我既尷尬又擔心，因為我對訓練演員一無所知，而且我確信那些專業人士懂得比我更多，因為有些人來自皇家莎士比亞劇團（Royal Shakespeare Company），還有一些人不久後進入了英國國家劇院。

　　我決定開一門關於「敘事技巧」的課（參見第四章），但願自己在這方面還是比學生厲害一點。由於我不喜歡討論，所以堅持一切都該被演出來，就像在劇作家小組那樣，然後課堂內容就變得非常有趣。而且因為我有意識地反對康斯坦丁·史坦尼斯拉夫斯基（Konstantin Stanislavski），使得成果很不一樣。當時我錯誤地以為，史坦尼斯拉夫斯基的體系代表一種自然主義戲劇；但其實不是，你能從他介紹的限定條件中，看出預設的目標是什麼。那時，我認為他對劇本裡的「設定情境」（given circumstances）的執著，嚴重限制了我的創作，我不喜歡演員敦促我採用「誰，在哪裡，做什麼」（who, where, what）的方式，我猜這種方式源自美國（在斐歐拉·史堡林〔Viola Spolin〕的《劇場裡的即興》〔Improvisation for the Theatre〕一書中有提及。幸運的是，我直到 1966 年才知道這本書，當時有一位觀眾把它借給我）。

　　沒有解決辦法，只好自己尋找。當時我所做的就是專注於陌生

人之間的關係，專注於使兩個演員的想像力結合時能夠相加而不是相減的方法。我開發了「姿態／地位互動」（status transaction）和「單字接龍」（word-at-a-time）之類的遊戲，以及本書中描述的大部分方法內容。我希望這些東西對一些人來說仍具有新鮮感，但實際上它們的起源可以追溯到1950年代晚期到1960年代初期。

我的課堂超級有趣，但我記得斯特林老師對那些「自我欣賞型」藝術家的蔑視，讓我懷疑我們是不是自我感覺良好。這些作品真的這麼有趣嗎？難道不是因為我們彼此認識嗎？即便班上有些演員很有天賦和表演經驗，我們不也只是在娛樂彼此嗎？每次的課堂都像一個派對，這樣好嗎？

我決定，我們必須在真正的觀眾面前表演，看看是否真的好笑。我帶了大約十六名演員去參加我在莫里學院（Morley College）開設的當代戲劇課，說我們想示範正在開發的一些練習。上場前，我原以為我才是那個緊張的人，但演員們蜷縮在角落裡，看起來很害怕。然而，一旦開始練習，他們就放鬆了；令人驚訝的是，我們發現當演出順利時，觀眾的笑聲遠遠超出了我們的預期！在大眾場合呈現高標準的作品並不容易，但觀眾的熱情讓我們無比興奮。

我寫信給倫敦的六所大學，為他們提供免費的示範課程，之後又收到了很多邀請，去別處表演。我將表演人數減少到四、五人，在教育部的大力支持下，我們開始在各個學校巡迴演出。就這樣，我們經常覺得自己所站之處即是舞臺，然後自動轉換成「演出（show）狀態」而非「示範（demonstration）狀態」。我們稱自己為「戲劇機器」，英國文化協會把我們派往歐洲各地。我們很快就成為一

個具有影響力的團體，也是我所知的當時唯一一個純即興劇團，由於我們不準備，一切就像是一堂充滿活力的戲劇課。

一覺醒來，你知道自己將在十二個小時後登臺，而且無法預先做任何事來確保成功，這確實很奇怪。一整天，你都能感覺到自己思想的某些部分在積蓄力量，如果運氣好，能量不會中斷，觀眾和演員完全理解彼此，高亢的感覺在演出後能持續好幾天。運氣不好的話，每個人的眼裡都露出絲絲寒意，漫長的時間感攤在你眼前。演員們似乎再也無法好好看或好好聽了，他們厭煩了，面對每一個場景都想吐。即使觀眾被新鮮感給逗樂，你也會覺得自己在欺騙他們。過了一段時間，一種模式就被建立起來了，在這種模式下，每一場表演都變得越來越好，直到觀眾像一頭巨獸，在地上翻滾著讓你搔癢。然後你被傲慢吞噬，你失去了謙卑，你期待被喜愛，你變成了徒勞推著巨石上山的薛西弗斯（Sisyphus）。所有的喜劇演員都瞭解這種感受。

當我理解了在即興創作中釋放創造力的技巧後，便開始把它們應用到自己的作品中。真正讓我再度開始的是報紙上的一則戲劇廣告，劇名是《火星人》（The Martian），而且作者是我。但是我從來沒寫過這樣的劇本，就打電話給劇院的總監主管布萊恩‧金（Bryan King）。「我們找的就是你，」他說，「我們下週要推出一齣戲，『火星人』這個劇名適合你嗎？」我寫出來了，迴響很好。

從那以後，我開始刻意把自己放在這樣的位置上。我加入了一個劇團，用一邊排練演員一邊寫的方式來創作劇本。例如，在八週的時間裡，我創作了兩齣二十分鐘的街頭戲劇表演，加上一齣三小

時的即興劇《德菲施》（*Der Fisch*），還有一齣一小時的兒童劇，這是為薩爾瓦托雷・波丁（Salvatore Poddine）的圖賓根劇院（Tubingen Theatre）創作的。我認為用這種方式創作出來的戲劇，並沒有比我苦苦掙扎甚至花上多年才創作出來的作品還要差。直到我離開皇家宮廷劇院並被邀請到維多利亞（溫哥華島），才重新學會如何導演。我在那裡執導了「韋克菲爾德懸疑連環劇」（Wakefield Mystery Cycle），遠離了所有我在乎的人的評論，我覺得自己可以隨心所欲地做想做的事。突然間，我又重獲了那種自由發揮的能力。從那以後，我一直以一種對導演一無所知的方式導戲；我只是用常識解決每個問題，並試圖找到最顯而易見的解決方案。

現在的一切，對我來說都很容易了（除了寫這樣說教性的書）。如果我們的節目單需要一幅漫畫，我就畫一幅；如果我們需要劇本，我就寫一個。我把繩結直接剪開了，而不是辛苦地一個個解開。大家就是這麼看我的；但他們不知道我曾經歷的死水階段，也不知道我仍然時時深陷泥沼。

與學生建立對的關係

如果你想應用我在本書中描述的方法，可能必須按照我的方式來進行。當我在教工作坊時，我看到人們瘋狂地記錄那些練習，卻忽略了我身為一名老師真正在做什麼。我的感覺是，一名好老師可以用任何方法求得結果，一名壞老師可以毀掉任何方法。

毫無疑問，一個團體可以成就也可以摧毀其中的成員，而且它

比其中的個體更強大。一個偉大的團體可以推動其成員進步，幫助他們取得驚人的成就。許多老師認為，管理一個團體根本就不是他們的責任。要是他們跟一個充滿破壞性、無聊的團體一起工作，只會責怪學生們「愚鈍」，或者過於冷漠。但如果學生的狀態不好，老師是有責任的。

　　一般學校教育的競爭非常激烈，學生們要互相超越彼此。如果我向一個團體解釋他們要為了其他成員而努力，每個人都要關心其他成員的發展，他們會很驚訝。但顯然，如果一個團體能夠強力地支持其成員，它就是一個更值得人們為其效力的好團體。

　　當我遇到一群新學生時，我做的第一件事可能就是坐在地板上。我採取低姿態，跟學生解釋說，如果他們失敗了，就應該怪我。然後他們大笑，放鬆了下來。我又解釋說，他們真的應該怪我，因為我應該是個專家；如果我給出了錯誤的素材，他們就會失敗；如果我給出了正確的素材，他們就會成功。我的肢體處於低姿態，但我實際的姿態在上升，因為只有非常自信又有經驗的人，才會把失敗的責任攬到自己身上。這時，他們幾乎都要從椅子上滑下來了，因為他們不想比我高。我已經深深地改變了這個團體，突然間，失敗不再那麼可怕。

　　當然，他們也想考驗我；但當他們失敗的時候，我真的會向他們道歉，要他們對我有耐心，解釋我並不完美。我的方法奏效了，在其他條件相同的情況下，大多數學生都會成功，但他們不再執著去贏。常見的師生關係消失了。

　　在教年幼學生的時候，我會訓練自己在團體中與他們保持眼神

接觸。我發現這對於與他們建立「平等」的關係來說至關重要。我見過很多老師把目光集中在幾個學生身上，這確實影響了團體的氛圍。某些學生得到了老師的關注，另一些人就會覺得自己被孤立了，或者覺得自己沒那麼有趣，感到自己很「失敗」。

　　我也訓練自己盡可能直接地做出積極的評論。我會用「很好」代替「夠了」。我確實聽過有老師在介紹一個練習的時候說：「好吧，讓我們看看接下來誰會搞砸這個練習。」有些老師從學生的失敗中獲得安慰。我們一定都遇見過這樣的老師：他會在學生犯錯時露出得意的微笑。這樣的態度不利於在團體中營造良好、溫暖的感覺。

　　1964年，當我讀到約瑟夫·沃爾普（Joseph Wolpe）關於治療恐懼症的著作時，我清楚地看到了斯特林老師的想法與我發展它們的方式之間的關係。沃爾普先讓他的恐懼症病人放鬆，然後要他們想像所恐懼之物的模糊狀態。他可能會要求害怕鳥的人想像一隻鳥，但這隻鳥遠在澳洲。在畫面出現的同時，病人放鬆了，持續地放鬆（如果無法持續放鬆，或者病人開始顫抖、冒汗等，他就會要求病人想像一些不那麼嚇人的畫面）。放鬆與焦慮是不相容的；在大多數個案中，透過保持這種放鬆狀態，並逐漸呈現接近恐懼症核心的畫面，這種恐懼狀態很快就會消失。沃爾普教他的病人放鬆，但很快的，其他心理學家開始使用必托生（Pentothal）這種藥品來幫助病人放鬆。然而，病人必須自己有放鬆的意圖才行。（用肌肉鬆弛劑是一種折磨！）

　　如果所有人都害怕開放的空間，我們就很難意識到這是一種待治癒的恐懼症；但它是可以治癒的。我認為，人類普遍都有一種害

怕在舞臺上被人看的恐懼症，沃爾普提倡的「漸進式脫敏」對此效果非常好。在我看來，許多老師都試圖讓學生隱藏恐懼，而恐懼總會露餡，如一絲粗笨、多餘的緊張、缺乏自發性。

我試著用一種類似於沃爾普的方法來驅除恐懼，但這其實來自安東尼‧斯特林。我立刻將沃爾普的一項治療手法融入工作中，也就是如果發現治療過程因恐懼復發而中斷了，比如害怕鳥的恐懼症患者突然發現自己周圍飛舞著鴿子，那麼治療必須再次從底層結構開始。因此，我不斷地回到工作的最初階段，試圖拉回那些仍然處於恐懼狀態，幾乎沒有任何進步的學生。

如果我們把他們當作有恐懼症的人，而不是沒有天賦的人，這就會完全改變老師和學生的關係。

學生會使用許多技巧來避免失敗的痛苦。約翰‧侯爾特（John Holt）在《孩子為何失敗》（*How Children Fail*）中舉了一些關於孩子學著迴避問題，而不去尋找解決方案的例子。如果你仰面朝天，咬著鉛筆以示「努力」，老師可能會幫你寫出答案（我上學時，如果你放鬆地坐著思考，很可能會被打後腦勺）。我向學生解釋了他們迴避解決問題的手法（不管這個問題有多簡單），這大大釋放了他們的緊張。大學生可能會狂笑到打滾。我認為這種解脫正是因為理解到其他人使用的策略跟他們自己一樣。

例如，許多學生開始即興表演一個場景時，會有氣無力的。他們病懨懨的，缺乏活力，這是在玩同情遊戲。無論挑戰有多簡單，他們用的都是同樣的老把戲：示弱。這種策略是為了讓旁觀者在他們「失敗」的時候同情他們，如果他們「贏了」，這種策略會帶來更

大的回報。事實上，這種示弱的態度幾乎注定失敗，也讓每個人都受夠了。當他們還是孩子的時候，這種態度可能奏效，但沒有人會同情一個採取這種態度的成年人。他們都是成年人了，還這樣做。一旦他們嘲笑自己，明白這種態度徒勞無益，那些看起來「生病」的學生就會突然「健康」起來。整個團體的態度可能會立即改變。

另一個常見的策略是預判問題，並提前準備解決方案。（幾乎所有的學生都這麼做，這可能始於他們學習閱讀之時。預測哪一段落會輪到自己，並開始分析它。這就有兩個巨大的缺點：一是它會阻礙你向同學學習；二是你很有可能會算錯，要讀另一段時，你就慌了。）

直到我向他們展示出來之前，大多數學生都還沒有意識到這些技巧多麼無效。不幸的是，他們真的覺得老師會對這些事情感興趣。我還解釋了一些諸如坐在最後一排的策略，以及它是如何把你和團體隔離開來的，還有一些防止全心投入的身體姿勢（比如讓你保持「超然」和「客觀」的「批評」姿勢）。

作為承擔失敗責任的交換，我要求學生為自己建立一種能盡快學習的方式。我教的是即興能力，因此我告訴他們，不必試圖控制未來，或者想「贏」；清空大腦，只需要看著。當輪到他們參加的時候，做被告知要做的就行了，然後瞧瞧會發生什麼。正是這種不試圖控制未來的決定，讓學生回到自由發揮的本性。

如果我在和三歲的兒子玩的時候，猛拍他一下，他就會看著我，尋找將這種感覺轉換為溫馨還是痛苦的信號。一個非常輕柔但讓他覺察很「嚴肅」的拍打，會讓他痛苦地嚎叫；一個重重的「鬧

著玩」的耳光，可能讓他發笑。當我想工作，他卻想要我繼續玩時，他會發出強烈的「我在玩」的信號，試圖把我拉回他的遊戲中。所有人都是這樣相互溝通的，但大多數老師都不敢向學生發出「我在玩」的信號。只要他們願意這麼做，他們的工作就會變成一種持續的樂趣。

註釋

❶ 如果你對這個部分的理解有困難，那可能是因為你是一個「概念化者」（conceptualiser），而不是一個「視覺化者」（visualiser）。英國神經生理學家威廉・格雷・華特（William Grey Walter）在《活著的大腦》（*The Living Brain*）一書中提到，大概有六分之一的人是概念化者（在我看來，學戲劇的學生中，概念化者的比例要小得多）。

我有一個簡單方法來判斷人們是不是視覺化者。我讓他們描述一下所熟悉的房間裡的家具。視覺化者在描述時會移動眼睛，彷彿「看到」了他們說的每一個物體。概念化者只是朝著一個方向看，就像在閱讀一份清單。

英國博學家法蘭西斯・高爾頓（Francis Galton）在二十世紀初研究了心像，發現受教育程度越高的人，越有可能忽視心像的重要性，甚至認為其不存在。

一個練習：讓你的眼睛盯住某個物體，但關注視線外的東西。你可以看到自己在關注的東西，但實際上你的大腦一直在從相對較少的資訊中組裝出物件。現在直視物體，觀察差異。這是一種把思維從它對世界的習慣性遲鈍中騙出來的花招。

第2章

——

Status

姿態（地位）

演員們似乎領會了我的意思，作品也發生了變化。

場景變得「真實」了，演員也敏銳得驚人。突然間，

我們明白了，每一個變化和動作都意味著一種姿態

（地位），任何行動都不是偶然的，也不是真的「沒

有動機」。

01 人際互動的蹺蹺板原理

當我在皇家宮廷劇院工作室開始教學時（1963年），我注意到演員們無法再表演出「日常」的對話。他們說「大量對話的場景很無聊」，但他們表演的對話和我在生活中聽到的完全不一樣。有幾個星期，我嘗試了兩個「陌生人」相遇並互動的場景，我告誡他們「不要講笑話」和「不要試圖表現得很聰明」，但出來的作品仍然無法令人信服。他們做不到無所事事讓情境自然發展，永遠都在努力尋找「有趣」的想法。如果日常閒聊真的沒有主題，而且隨機進行，為什麼在排練場不能重現它們呢？

當我觀看莫斯科藝術劇院演出的《櫻桃園》（ *The Cherry Orchard* ）時，還在鑽研這個問題。舞臺上的每個人似乎都為每一次行動選擇了最強而有力的動機。毫無疑問的，自史坦尼斯拉夫斯基執導後的幾十年來，這部作品已得到了「改善」。其效果是「戲劇化的」，但是不像我所知道的生活。我第一次問自己，我在劇中看到的那個角色可能擁有的最弱的動機是什麼？當我回到工作室時，我做了第一個姿態（地位）練習。

我說：「盡量讓你的姿態（地位）略高於或略低於你的夥伴。」我強調這種姿態差距必須非常微小。演員們似乎領會了我的意思，作品也發生了變化。場景變得「真實」了，演員也敏銳得驚人。突

然間，我們明白了，每一個變化和動作都意味著一種姿態，任何行動都不是偶然的，也不是真的「沒有動機」。作品有趣得可怕，同時也令人不安。我們所有的密謀都暴露了。如果有人問了一個我們不好回答的問題，我們就會聚焦於為什麼要問這個問題。沒有人能夠說出看似「無害」的言辭，而不立刻被大家抓包他背後的動機是什麼。除非發生了衝突，否則我們通常都被「禁止」去看穿這種姿態互動。而在現實生活中，姿態互動一直存在。公園裡，我們會注意到一群鴨子吵吵鬧鬧，但不會注意到牠們在不吵時如何小心翼翼地保持距離。

以下對話引自精神分析學家比昂（Wilfred Ruprecht Bion）的《比昂論團體經驗》（*Experiences in Groups: and Other Papers, 1st edition*），他給出了一群人如何表面友好地繞圈圈的例子。括弧裡關於姿態互動的評論，是我加的。

> X太太：我上週有個討人厭的排隊經驗。我等著進場看電影，然後聞到了奇怪的味道。真的，我覺得我可能要暈倒了或什麼的。

> （X太太正試圖透過一個引人感興趣的身體不適問題，來提高她的姿態地位。Y太太立刻超越她。）

> Y太太：你能去看電影真好。我要是能看電影，就完全沒什麼可抱怨的了。

（Z太太來否定Y太太。）

Z太太：我知道X太太的意思。我深有同感，要是我就不會排
　　　　隊了。

（Z太太很聰明，她支持X太太，反對Y太太，同時又聲稱自己
更值得關注，她的情況更嚴重。現在A先生介入，透過讓她們的狀
況看起來很普通，來拉低所有人的姿態地位。）

A先生：你當時有沒有彎腰？那可以讓血液流回到你的腦袋。
　　　　我猜你當時頭很暈。

（X太太保住自己的姿態。）

X太太：不是很暈。
Y太太：活動活動總有好處。我不知道這是不是A先生想說的。

（她似乎要和A先生聯合起來，但又暗示他沒能說出自己的意
思。她沒有說：「你是這個意思嗎？」但她以典型的高姿態婉轉地
保護自己。Z太太現在來拉低所有人的姿態地位，並立即放低自己
以避免被反擊。）

Z太太：我認為你必須運用你的意志力了。但這就是我所苦惱

的，我毫無意志力。

（然後B先生介入，我猜他是低姿態的，或者試圖提高姿態但失敗了。僅憑文字無法確定。）

B先生：我上週也遇到類似的事情，但我不是在排隊。我正安靜地坐在家裡，這時……

（C先生打斷了他。）

C先生：能安靜地坐在家裡已經很幸運了。如果我能這樣，我也沒什麼好煩的了。如果你不能坐在家裡，為什麼不去看電影或做點其他什麼事？

比昂說，當時幾個人之間充滿著熱心腸和樂於助人的氣氛。他補充道：「我越來越懷疑，要這幾個人合作鐵定沒什麼好期待的。」中肯之言。這群人裡，每個人都在假裝友好地拉低別人的姿態（地位）。如果他教他們把姿態互動當作遊戲來玩，那麼這個團體的氛圍就會得到改善。他們會出現很多笑聲，也可能會從競爭關係轉變為合作。看看，這些看似平庸的人身上隱藏了多少才華。

我們都觀察過不同類型的老師，如果我描述三種在教學行業中常見的姿態（地位）角色，你就明白我的意思了。

我記得有一位老師，很受我們喜歡，但他維持不了紀律。校長

明顯想解僱他，所以我們決定最好還是規矩一點。下一節課，我們安靜地坐著，詭異的寂靜維持了大約五分鐘，然後我們開始一個接一個地搞蛋。男孩們在桌子上跳來跳去，把乙炔氣體扔在水池裡爆炸，等等。最後，學校給了這位老師一封推薦信，好讓他離開，後來他在郡裡另一頭的學校當上校長。我們卻陷入了自相矛盾的心態，以為我們的行為與我們的意圖是無關的。

另一位老師不受我們歡迎，也從未懲罰我們，卻以無情的紀律管束著我們。在街上，他走路大步而堅定，直勾勾地看著別人。即便沒有懲罰或威脅時，他也讓我們充滿了恐懼。我們畏懼地討論著他自己孩子的生活有多糟糕。

第三位老師很受人愛戴，他從不懲罰學生，但紀律嚴明，同時又很有人情味。他會和我們開玩笑，附帶一種神祕的平靜。在街上，他走路十分筆挺，但是很放鬆，常常帶著笑容。

我經常想起這些老師，但過去我搞不懂那些操縱我們的力量。我現在要說的是，那位無能的老師是一個低姿態演員：他哆嗦，做很多不必要的動作，一點小事就滿臉通紅，在教室裡總顯得像個不速之客；那位讓我們充滿恐懼的老師是一個習慣性的高姿態演員；第三位老師則是姿態專家，他以高超的技巧提高和放低自己的姿態。我們胡鬧的樂趣，有一部分就是看到老師身上的姿態變化。所有那些對老師開的玩笑，都是為了使他們的姿態降低。而第三位老師可以透過先行改變其姿態，來從容應付任何情況。

「姿態」（地位）是一個令人困惑的術語，除非你把它理解成一個人所做的行為。你的社會地位可能是低的，但姿態可以高；反之

亦然。例如：

> 流浪漢：喂！你要去哪裡？
>
> 公爵夫人：對不起，我沒聽清楚……
>
> 流浪漢：你是又聾又瞎嗎？

觀眾很享受姿態與社會地位的反差。我們總是喜歡流浪漢被誤認為老闆，或者老闆被誤認為流浪漢這樣的戲。比如像《檢察總長》（*The Inspector General*, 1949）。卓別林（Chaplin）也喜歡扮演社會最底層的人，然後再把每個人的姿態都拉低。

我應該談談「支配」（dominate）和「服從」（submit）了，但我遇到了一些障礙。本來願意主動「提高」或「降低」自己姿態的學生，可能會在被要求時抗拒去「支配」或「服從」。

在我看來，「姿態（地位）」似乎是一個很有用的術語，它便於理解你所處的身分和所扮演的姿態之間的區別。

當我在工作室介紹「姿態（地位）」時，發現人們演出來的姿態，都與自以為在表演的正好相反。這顯然造成了非常糟糕的社會「嚙合」，就像在比昂的治療小組一樣，我們許多人不得不修正對自己的整體看法。對我而言，我驚訝地發現，當我認為自己在表示友好的時候，實際上是懷有敵意的！如果有人說「我喜歡你的戲」，我就會說「哦，沒什麼大不了的」。我覺得自己在表現一種「迷人的謙虛」，實際上，我可能在暗示我的仰慕者品味不佳。當有人走過來，友好而肯定地對我說：「我們真的很喜歡第一幕的結尾。」這會讓我

想知道其他的戲是不是出了什麼問題。

我要一個學生在場景中放低姿態，他走進來說：

A：你在讀什麼書？

B：《戰爭與和平》。

A：啊！那是我最喜歡的書！

全班都笑了起來，A驚訝地停了下來。我告訴他要在場景中放低姿態，他不知道出了什麼問題。

我要他再試一次，並建議用另一種對話方式。

A：你在讀什麼書？

B：《戰爭與和平》。

A：我一直想要看這本書。

A已經體會到了這種差異，他意識到自己剛才透過暗示他已經讀那本書很多遍，展示一種「文化優越感」。一旦他明白了這一點，就能糾正錯誤。

A：啊！那是我最喜歡的書。

B：真的嗎？

A：哦，是的。但我只看裡面的圖片……

在早期探索中，一個更深入的發現是：中性姿態並不存在。一位經理可能會覺得有人跟他說「早安」讓自己的姿態被拉低了，而銀行職員可能會覺得聽到「早安」讓自己的姿態被提高了。訊息因接收者的不同而改變。

你能看到大合照中的人都試圖保持中性。他們擺出的姿勢不是抱臂就是叉腰，好像在說：「看！我沒有越界要求更多的空間。」他們同時也筆挺著身子，好像在說：「但我也不服從任何人！」如果有人拿相機對著你，你就處於暴露自己姿態的危險中，你不是扮醜，就是裝傻。在正式的大合照中，看到人們保護自己的姿態是很正常的。當人們不知道自己被拍攝時，效果則完全不同。

如果姿態無處不在，那朋友之間會發生什麼呢？許多人認為，他們和朋友之間沒有姿態高低之分。但他們的每個動作、每個聲音變化，都意味著一種姿態。我的回答是，當熟人同意一起玩姿態（地位）遊戲時，他們就成了朋友。如果我請一位熟人喝早茶，可能會問：「你昨晚過得好嗎？」或其他一些「中性」的問題，進而透過聲音、體態和眼神交流，來確立自己的姿態。如果我遞茶給一個朋友，我可能會說「起來，你這頭老牛」或「殿下，您的茶」，假裝提高或放低自己的姿態。一旦學生意識到他們和朋友玩過姿態遊戲，就會明白自己已經知道了我要教他們的大多數姿態遊戲。

我們很快就發現了「蹺蹺板」原理：「一上一下」。如果你走進後臺的化妝室，說：「我得到這個角色了。」每個人都會祝賀你，但他們會感到姿態地位被拉低了。如果你說「他們說我太老了」，其他人會表示同情，卻明顯振奮了起來。國王和貴族過去常常讓矮子

和瘸子圍在身邊，這樣就可以透過對比來提高姿態。現在的一些名人也這樣做。

這種蹺蹺板原理也有例外，即你與被提高或拉低的人產生了共鳴，或你與他同坐在蹺蹺板的一端。如果你因認識某個名人而自貴，那麼當他處於高姿態時，你也覺得自己被提高了。同樣地，一個狂熱的保皇派不願意看到女王落馬。當我們跟別人說自己的好話時，有點像在欺負他們。人們真心希望在被告知一些令自己感到丟臉的事情時，別人不要對他們流露同情。低姿態的人會把自己狼狽的小故事收藏起來，以待娛樂和安撫他人。

每當我試圖降低自己那端的蹺蹺板，我的大腦就卡住了，我總是轉而去提高另一端。也就是說，我可以透過說「我聞起來很香」來達到類似說「你很臭」的效果。因此，我教演員交替使用不同的句子，在提高自己與拉低夥伴之間切換；反之亦然。優秀的劇作家也用這種方式豐富作品。例如，看看莫里哀（Molière）的《屈打成醫》（*A Doctor in Spite of Himself*）的開頭。關於姿態的評論是我加的。

斯迦納列爾：（提高自己。）不，我告訴你，我與此事無關。我要說的是，我才是主人。

瑪蒂娜：（拉低斯迦納列爾，提高自己。）我告訴你，我會讓你做我想讓你做的事。我嫁給你不是為了忍受你那些荒謬的行為。

斯迦納列爾：（拉低瑪蒂娜。）哦！婚姻生活的痛苦！亞里斯多德說妻子是魔鬼，這話可真對！

瑪蒂娜：（拉低斯迦納列爾和亞里斯多德。）聽聽這些聰明的傢
伙，他和他的那個傻瓜亞里斯多德！

斯迦納列爾：（提高自己。）是的，我是個聰明的傢伙！你倒是
去找一個像我一樣能言善辯的樵夫，一個在著名
內科醫生手下工作了六年的男人，一個從小就熟
記拉丁文文法的男人！

瑪蒂娜：（拉低斯迦納列爾。）白癡！有病！

斯迦納列爾：（拉低瑪蒂娜。）你有病，你這個沒用的賤貨！

瑪蒂娜：（拉低她結婚當天。）我詛咒說「我願意」的那一天、
那一刻！

斯迦納列爾：（拉低證婚人。）我詛咒那個證婚人戴綠帽子，是
他讓我簽下我的名字，讓我自取滅亡。

瑪蒂娜：（提高自己。）我必須說，你總有一大堆理由去抱怨！
你生命中的每一分鐘都應該感謝上帝，因為有我做你
的妻子。你認為你配娶我這樣的女人嗎？

　　大多數喜劇都採用蹺蹺板原理。喜劇演員是靠放低自己或他人
的姿態而獲得報酬的人。我記得肯‧多德（Ken Dodd）說過這樣的
話：「我今天早上起床洗了個澡……站在水槽裡」（觀眾大笑）「……
我為了弄乾自己，躺在瀝水架上……」（笑聲）「……然後我爸爸進
來問：『誰把這隻兔子的皮剝了？』」（笑聲）當他描述自己的種種可
憐之事時，他跳來跳去，表現出狂躁的快樂，從而免除了觀眾憐憫
他的需要。我們希望人們的姿態很低，但又不想同情他們，所以奴

隸們總是邊工作邊唱歌。

　　瞭解姿態互動的一種途徑是研究連環漫畫，尤其是滑稽連環漫畫。它們大多基於非常簡單的姿態互動，你去觀察角色的姿勢，以及第一幅和最後一幅之間姿勢的變化，是很有趣的。

　　另一種方法是研究笑話，分析他們的姿態互動。例如：

顧客：喂，廁所裡有隻蟑螂！

酒吧女服務生：嗯，你得等牠先上完，好嗎？

又或者：

A：那個又肥又吵的老女人是誰？

B：那是我妻子。

B：哦，我很抱歉⋯⋯

A：你很抱歉！你以為我受得了嗎？

02 喜劇和悲劇都與姿態（地位）有關

　　在法國哲學家亨利・柏格森的一篇關於笑的文章中，他認為踩香蕉皮滑倒的笑話很有趣，是因為受害者突然之間被迫像機器人一樣行動。他寫道：「由於缺乏靈活性、心不在焉，以及一種生理上的頑固性：因為僵硬或動量的關係，當狀況發生改變時，肌肉還是會繼續進行跟之前一樣的運動。這就是人滑倒的原因，也是人們笑

的原因。」他在文章的後面還寫道：「讓人發笑的關鍵，是那些自動化發生的事。」

在我看來，被香蕉皮絆倒的人好笑，是因為他的姿態在瞬間降低，而且我們不同情他，所以才會覺得好笑。要是我那又老又瞎的可憐爺爺摔倒了，我會衝上去扶他起來。如果他真的受傷了，我可能會嚇壞的。而要是尼克森總統在白宮的臺階上滑倒，許多人會笑得滿地打滾。如果柏格森是對的，那我們就會嘲笑一個溺水的人，盛大的閱兵式也會使人群哄堂大笑。據說有個日本軍隊集體在足球場上手淫，這是對南京人民的羞辱，我認為這並不好笑。而卓別林被捲入機器中就很有趣，因為他的風格讓我們免於同情。

悲劇也適用於蹺蹺板原理：它的主題是把高姿態的動物從群體中驅逐出去。如果狼的智力夠高，可能已經發明了這種戲劇形式，而如狼一般的伊底帕斯（Oedipus）在任何時候都處於高姿態。即使當他被帶入荒野時，他也不會哀號，甚至還會翹起尾巴。如果他以低姿態行動、說話，觀眾就得不到必要的宣洩。結局就不是悲慘的，而是可憐的。即使是將要被處死的犯人也應該會期待有個「好結局」，也就是說，他們會表現出很高的姿態。當劊子手問雷利（Raleigh）是否有意面向日出方向時，他說：「如果心是對的，頭躺向哪邊又有什麼關係？」

當一個姿態非常高的人被消滅時，每個人都會感到快樂，因為他們體驗到了向上提升一步的感覺。這就是為什麼悲劇總是與國王和王子有關，為什麼我們在表演悲劇時常常使用一種特別的高姿態風格。我曾見過一個誤入歧途的扮演浮士德（Faustus）的演員，他

在戲的收尾時躺在地板上打滾，這是糟蹋了原作，效果很差。高姿態的動物身上可以發生悲慘的事，他可能會用妻子的胸針戳瞎自己的雙眼，但絕不可能接受一個在位階中更低的位置。他必須被驅逐。

悲劇顯然與獻祭有關。關於獻祭，有兩件事令我印象深刻：一是人群越來越緊張，然後在犧牲者死亡的瞬間變得放鬆和快樂；另一點是犧牲者的姿態在獻祭之前是被提高的。要挑選最好的山羊，還要為牠精心打扮，裝飾得非常華麗。一個活人在獻祭前，可能會得到數個月的悉心照料，然後他會穿上美麗的衣服，在盛大儀式的中心排練他的角色。在基督的故事中，可以看到這些元素（長袍、荊棘王冠，甚至是分食「聖體」）。獻祭者必須被賦予高姿態，否則魔法就不會起作用了。

03 展開姿態（地位）教學

群居動物有其內在的規則，可以防止牠們為了食物、配偶等自相殘殺。這類動物相互對抗，有時還會打架，直到建立起階級制度。之後，除非有動物試圖改變「位階」，否則就不會發生衝突。這種系統存在於各種各樣的動物中，如人類、雞群和木虱蟲。自從我讀到一本關於三趾鷗群體中的社會支配的書之後，就明白了這一點，但我沒有立刻想到要把這些資訊應用到演員的訓練中。這是因為很多人不知道，無目的的行動、聲音或動作是不存在的。許多心理學家已經注意到一些思覺失調症患者的感知能力十分驚人。我認為，肯定是瘋狂讓他們看到了那些「正常人」習慣性忽視的東西。

動物通常會透過眼神交流的模式，建立支配關係。凝視常常被視為具有攻擊性，因此人們用雙筒望遠鏡觀察大猩猩以避免危險。當遊客在動物園盯著動物時，他們就會覺得自己處於支配地位。我建議你試著反過來對待動物園裡的動物：中斷眼神交流，然後看一眼回去。北極熊可能會突然視你為「食物」，貓頭鷹會明顯興奮起來。

有些人爭論「陌生人」之間的眼神交流存在支配關係。肯尼斯・斯特朗曼（Kenneth Strongman）在1970年3月出版的《科學雜誌》（Science Journal）上寫道：「當時，我們認為自己有理由相信，存在著一種來自眼神交流的支配—服從結構，這種結構接近於階級制度，特別看重最初的眼神交流。我們覺得它與支配地位有關的原因，是基於阿蓋爾（Argyle）和迪安（Dean）的陳述。他們認為，如果A想控制B，他會適當地盯著B看；B可以用一種順從的表情來接受，或者把目光移開，或者發起挑戰並盯回去。然而，在艾希特大學（University of Exeter）做研究的一名學生波普爾頓（S. E. Poppleton）後來發現，由眼神接觸引發的階級結構，與一種獨立的支配關係評測（由卡特爾16種人格因素測驗提供）之間的關聯是相反的。因此，先看向別處的人具有更高的支配地位。」另一份報告可能又提出了相反的結論。比如史丹佛大學（Stanford University）的一項實驗發現，被盯著看的司機會更快地離開紅綠燈。

這種分歧佐證了察覺實際姿態互動的難度。在我看來，只要你不立刻看回去，這樣打斷眼神交流就可能是高姿態的。如果你忽視了某個人，你的姿態就會提高；如果你被迫看回去，姿態就會降低。人類的基本姿態似乎都偏高，但我們會調整自己以避免衝突。姿態

專家（比如馬薩爾斯・亞歷山大〔Frederick Matthias Alexander〕）甚至將高地位姿態視為「正確」的體態來教學。我猜想，姿態高低不是透過眼神來確立的，而是透過對眼神的反應來確立的。因此，戴墨鏡可以提高姿態，因為我們看不見對方眼中的順從。

在討論姿態的意義或甚至介紹該術語之前，我會讓學生們體驗對各種姿態的感知，以盡量減少學生對姿態的抗拒。我可能會讓他們對身邊的人說一些好聽話，然後再說一些難聽話。這帶來了很多笑聲，他們驚訝地發現自己經常得到錯誤的效果。（有些人從來不會說什麼好聽話，也有些人從來不會說什麼難聽話，但他們意識不到這一點。）

我讓一群人四處走動，互相打招呼。他們覺得很尷尬，因為情況並不真實。他們不知道自己應該表演什麼姿態。然後，我要其中一些人每次保持幾秒鐘的眼神接觸，另一些人則試圖在眼神接觸後迴避，又立即回頭看一會兒。這個群體突然看起來更像一個「真實的」群體，因為有些人在支配，而另一些人則服從。那些保持眼神接觸的人回饋說，他們覺得自己很強大，實際上看起來也很強大；那些打斷眼神交流，又回頭看對方的人，「感覺」自己很弱小，看起來也確實如此。學生們喜歡做這些練習，他們對這些感受中的力量很感興趣，也很困惑。

接著，我可能會在每個句子的開頭插入一個猶豫不決的「呃」，讓他們辨識一下我有什麼變化。他們說我看起來「無助」、「軟弱」，但有趣的是，他們說不出我哪兒做得不一樣。我平時說話時不會以「呃」開頭，所以這應該是很明顯的。然後，我把「呃」移到句子中

間，他們覺得我變得更強勢了。如果我把「呃」拉長，移回到句子開頭，他們會說我看起來更重要、更自信了。

當我解釋自己做了什麼，並讓他們自己實驗的時候，他們會驚訝於「呃」的長度和位置，給他們帶來的不同感受。他們也很驚訝地發現，一些人很難用短的「呃」。在每個句子的開頭放一個只有幾分之一秒的「呃」其實不會很困難，但許多人會下意識地抗拒。他們會發成「嗯」，或者拉長聲音。這些人堅持自己的重要性。短的「呃」是在邀請別人打斷你；長的「呃」是在說：「不要打斷我，儘管我還沒想好要說什麼。」

我再一次改變了自己的行為，變得更權威。我問他們，我做了什麼來改變我和他們的關係。「你在保持眼神交流。」「你坐得更直。」他們猜了很多原因，他們說出哪些原因，我就停止那些行為，但效果還在持續。最後我解釋道，每當我說話的時候，頭都保持不動，這讓我在自我感知和被他人看待的方式上，產生了巨大的變化。

我建議你現在就和身邊的人一起試試。有些人覺得說話時頭不可能不動，更奇怪的是，一些學生堅稱自己的頭部沒動，但實際上他們在搖頭晃腦。我讓這些學生在鏡子前練習，或者藉助錄影帶。如果有演員要表演諸如悲劇性英雄這類需要權威感的角色，就必須學習這個固定頭部的把戲。如果你扮演掘墓人，可以搖頭晃腦地說話；但如果你扮演哈姆雷特，那就不行。軍官經過訓練，能保持頭部不動地發號施令。

我相信每個人都有自己喜歡的姿態。有人喜歡低姿態，有人喜歡高姿態，他們試圖將自己調整到一個更喜歡的位置。一個高姿態

的人會說：「不要靠近我，否則咬你。」一個低姿態的人會說：「別咬我，我不值得您咬。」在任何一種情況下，姿態都是一種防禦，它通常也能發揮作用。你很有可能會越來越習慣於扮演你已經找到的有效防禦姿態。你成了一名姿態專家，很擅長扮演一種姿態，但不太樂意或不能勝任扮演另一種。當你被要求扮演「錯誤」的姿態時，會感覺像是「被卸下了盔甲」。

我安撫學生們，鼓勵他們，讓他們一起互動，嘗試用不同的方式來改變姿態。有的學生可能會嘗試非常平穩地移動（高姿態），而他的夥伴則會快速地移動（低姿態）。❶有的人說話的時候，可能會不停地把手放在臉部附近，有的人可能會讓手遠離臉部；有的人可能在坐著的時候，會保持腳部的內八字（低姿態），有的人則會把腳部朝外擺放（高姿態）。

這些只是讓學生體驗姿態變化的花招。如果我說話的時候頭部保持不動，那麼我會自然地做很多其他高姿態的事情。我會用完整的句子說話，保持眼神交流；我會移動得更流暢，占據更多的「空間」。如果我說話時雙腳呈內八字，我更有可能在每句話前加一聲猶豫的「呃」，我會抿嘴笑，聽起來有點氣息不足，等等。我們驚奇地發現，表面上毫不相干的事物，竟能如此強烈地相互影響；腳的位置會影響句子結構和眼神交流，這似乎毫無道理，但事實確實如此。

一旦學生理解了這些概念，並體驗了這兩種狀態，我會讓他們表演如下場景：(1)兩人都放低姿態；(2)兩人都提高姿態；(3)一個提高，另一個放低；(4)兩人在場景中反轉姿態。

我堅持要求，他們的姿態必須稍稍高於或低於夥伴。這就確保他們能真正「看到」自己的夥伴，因為他們必須把自己的行為與對方連結起來。然後，自動化的姿態技能就會「鎖定」另一個演員，學生們都變成了觀察敏銳、經驗豐富的即興演員。當然，他們會在即興表演的時候總是演某個固定姿態，這通常是一種個人的姿態，而不是角色的。但是在觀眾眼中，這與演員是否成功這個問題息息相關。這些姿態訓練在舞臺上準確再現了真實生活的效果，即每個人無時無刻不在調整自己的姿態高低。

當演員們在一個場景中反轉姿態時，最好讓他們盡可能流暢地調整姿態高低。我要求他們，如果每五秒鐘給他們拍一張照片，我希望能夠根據照片顯示的姿態排出順序。一次跳躍式的反轉太容易了。學習如何對姿態逐時逐級地進行精細的改變，可以增加演員的控制力。當角色的姿態發生調整時，觀眾的注意力就將被牢牢抓住。

演員沒有必要為了吸引觀眾而完全實現他想要扮演的角色之姿態。看到一個人努力追求高姿態卻失敗了，其實跟看到他成功了一樣令人愉快。

以下是一些剛剛接觸姿態練習的學生所做的筆記。

- 使用不同類型的『呃』，會讓我感覺到不可避免的搖擺，一下低人一等，一下高人一等，然後又低人一等。我發現自己手臂交叉，坐立不安，手插口袋走路，這些動作對我來說都不自然。我發現自己會突然定住身體，以檢查自己的姿態。
- 在課堂上，我沒有做過任何我不相信或「不知道」的事情，

但我說不出個所以然。

- 在與裘蒂絲的那一場戲中，她一開始總是摸頭，後來逐漸不那麼做了，我無法定義她動作的變化，但出於某種原因，我對她的態度發生了變化。當她摸頭的時候，我試著去幫助她、安慰她，但當她停止摸頭的時候，我感覺我們之間的關係變得更疏遠、像公事公辦，也更有挑戰性，然而在此之前我只有感到同情。

- 我經常被告知演員應該覺察自己的身體，但我一直不明白這一點，直到我嘗試著保持頭部不動地說話。

- 對我來說，最有趣的發現是，每次和別人說話，我都能分辨出我是不是在順從。然後我試著悄悄地跟認識的人玩姿態遊戲。對比較熟的人，我不敢跟他們嘗試。其他相對較新結識的朋友，就很容易與他們一起玩姿態遊戲。

- 當我保持眼神交流時，會有一種征服感。能夠看著別人，讓他們把目光移開，真讓人感到驕傲。而當我把目光移開又看回去，我感覺受到了迫害。好像每個人都想把我踩在腳下。

- 姿態的高低並不取決於穿著。我走在去浴室的路上，肩上只披著一條毛巾，這時我遇到了一個衣著整齊的學生，他的姿態很低，讓路給我。

- 每次跟別人說話，我都能分辨出我是否在服從。

- 我一直認為我想嫁的男人應該比我聰明；他可以讓我仰仗和尊敬。嗯，我的男朋友現在比我聰明，我常常尊重他的學識，但我發現他的姿態高得讓人討厭。也許我應該考慮找一個和

我在同一層級的人？

- 我感覺自己在一段談話中扮演了主導地位，於是開始試著讓自己屈從於她的異想天開。我用了「抓頭摸臉法」。雖然之前總是我在說話，並主導著談話的方向，但在這之後……我很難插一句話進去。
- 我發現，當我放慢動作時，我的姿態就上升了。
- 我覺得好像整個世界突然展現在我的面前。我意識到，當我和別人說話的時候，我內心的態度也在跟他們交流。

有一個好玩的嘗試是，將旁觀者引入一個姿態場景中，並指示他們「盡量不要參與其中」。比如你是「餐廳」的「顧客」，而同桌的某個人與「服務生」發生了爭吵，那麼你微妙的姿態變化就會讓觀眾看得很有樂趣。

我透過讓演員們進行一系列的姿態練習，來增強他們的信心。例如，在一個早餐場景中，丈夫低、妻子高，緊接著一個辦公室場景，丈夫高、祕書低，在之後的一個晚餐場景中，妻子和丈夫都低，等等。一旦姿態變成一種下意識，就像在生活中一樣，你就可以在沒有任何準備的情況下，即興創作複雜的場景。

姿態練習實際上是支撐演員的拐杖，讓他們的本能系統可以運作。然後演員會覺得一切都很簡單，感覺自己的「表演」沒有超出自己的生活經歷，即使他所扮演的角色對他來說可能很陌生。

要是沒有姿態工作，我的即興團隊「戲劇機器」，就無法在未預先準備好場景的情況下，在歐洲成功巡迴演出。如果有人在場景

的開頭這樣說：「啊，又一個罪人！把他扔去哪兒？火之湖，還是糞之河？」你無法很快地「思考」如何做出反應，因為你必須明白場景是在地獄裡，另一個人是某種魔鬼，你在那一瞬間已經死了。但如果你知道自己所處的姿態，答案就會下意識地出現。

「唔？」

「糞。」你高姿態地回答，沒有經歷任何「思考」，但是你說話的聲音很冷，你環顧四周，這地獄好像沒有你想像的那般令人敬畏。而如果處於低姿態，你會說：「先生，您認為哪一個最好？」雖然同樣是毫不猶豫地脫口而出，但眼神裡充滿了恐懼和好奇。

其實這些並不如有些人以為的離史坦尼斯拉夫斯基很遠，儘管他在《創造角色》（Creating a Role）中寫道：「依賴身體動作來表現外部情節。例如：進入一個房間。但是，在你不知道自己從哪裡來、要去哪裡以及為什麼之前，你不能進入房間，你要找到情節的外在事實，給你的身體動作提供基礎。」（摘自該書附錄 A。）

一些「方法演技」的演員認為，這意味著他們必須知道所有的「設定情境」才能即興發揮。如果我要他們做一些自由發揮的事情，他們的反應就像是要他們做一些不體面的事情。這是錯誤教學的結果。為了進入一個房間，你所需要知道的就是你現在的姿態。演員只要明白這一點，就可以自由地在觀眾面前即興發揮，完全不需要設定情境！有趣的是，史坦尼斯拉夫斯基本人肯定會同意的。在《創造角色》的第八章，導演托爾佐夫（Tortsov）對敘述者「我」說：

「上臺，為我們表演第二幕赫列斯達可夫（Khlestakov，譯註：

《檢察總長》裡被誤以為是檢察總長的紈绔子弟）的出場。」

「我還不知道該做什麼，怎麼演？」我驚訝地拒絕道。

「你不知道全部，但你總知道一點吧。所以，演你知道的部分。換句話說，去執行那些你在生活中可以真誠地、真實地、以你自己的名義完成的小小肢體動作。」

「我什麼都沒辦法做，因為我什麼都不知道！」

「你是什麼意思？」托爾佐夫詰問道：「劇中說：『赫列斯達可夫進場。』你不知道怎麼走進旅店的房間嗎？」

「我知道。」

我認為，他「知道」的是他必須演出某個特定的姿態。

教授姿態轉變的一種方法，是先讓學生離開教室，從真實的門進來，然後假裝「進錯了房間」。學生很容易出現低著頭，或倒著走進門的情況，或者以其他讓他們忽略自己走錯房間的方式進來。他們希望在開始「表演」之前有時間真正進場。他們會向前走幾步，表演「看到觀眾」，然後以一種完全虛假的方式離開。

我提醒學生們，我們都有過進錯房間的經歷，而且我們總是知道該怎麼做，因為我們的確做了「一些事」。我解釋說，我不是讓學生們「表演」，而是讓他們做生活中的事情。我們有一個雷達，可以掃描每一個新空間中的危險，這是一個在幾百萬年前就已經形成的預警系統。在遠古時代，它用來防禦老虎，或更大的變形蟲什麼的。因此，拒絕掃視你所進入的空間，是很不尋常的。

一旦「進錯房間」的練習變得「真實」，他們就會從中瞭解到姿

態的改變。你為一種情況準備好一種姿態，但在突發意外時，你不得不去改變姿態。然後，我要學生們預先確定姿態變化的方向，當然實際表演中經常會出錯。扮演低姿態的人可能被告知要微笑；如果他同時露出了兩排牙齒（一個具侵略性的微笑），我可能會要求他只露出上排牙齒。那些想演高姿態的人，可能會被要求離開時要轉身背對我們。微笑或轉身都不是必要的，但它可以幫助學生找到感覺。有困難的話，可以使用錄影帶來輔助。

　　這個練習的更複雜版本，實際上是一齣小戲劇了。當時有人問我能否促使學生進入更多的情緒體驗，我就在英國皇家戲劇學院發明了這個版本。這是一齣獨角戲，假設他是一名老師，當然他可以是任何職業。他遲到了，帶著名冊和一副眼鏡。他把我們當作學生，說：「好了，安靜點。」當他戴上眼鏡，正要讀名冊的時候，看到的不是他的學生，而是校董們。他道歉，瘋狂地放低姿態，掙扎著往門的方向去，但被門卡住了。他扭動著，大約十秒鐘後門終於開了。演員被門卡住時，會覺得自己的姿態大大降低。這讓他回想起自童年起就沒再經歷過的感覺：無能為力的感覺和對某些物品的敵意。

　　走出門以後，演員不是停止練習，就是勇敢地重新進門，一遍又一遍地表演這個場景。這個練習可以在很短的時間內把演員徹底擊垮，對於那些沒感受到什麼卻喜歡「假裝」的演員來說，這會讓他們大開眼界。有一位斯堪地那維亞（北歐）的演員，本來由於過剩的自我意識，從來沒有真正取得過任何成就，但突然間他就「理解」了，表演變得非常精采。這是他「頓悟」的時刻。可怕的是這個練習沒有終點。例如：

「為什麼沒有人告訴我換了教室？我剛剛還在校董面前出洋相。」

（戴上眼鏡。看到校董們。）

「哈！我……我……我能說什麼呢？校長先生……請……我……哦……請原諒……門。恐怕……它卡住了……天氣真潮濕，你……啊……非常……非常抱歉。」

（卑躬屈膝地出去。重新進入。）

「哦，老天，在教職員辦公室裡看到人真好。有茶嗎？我剛才遇到了一件超尷尬的事……我……」

（戴上眼鏡。看到校董們。）

「哦……我……你肯定覺得我……我……我好像有點崩潰了……最近身體不太舒服。抱歉打斷一下……門……這扇門！哈！我很抱歉……真離譜……請理解……呃……呃……」

（退出去。重新進入。）

「你這麼快就答應見我，真是太好了。我知道心理醫生很忙……我……」

（戴上眼鏡。看到校董們。）

「……老天，我知道自殺是不對的，但是……」

（戴上眼鏡。看到校董們。）

我不會強迫任何人玩這個遊戲，而且要讓全班都知道，他們在練習時可以不高興，也不會因為踴躍表現或膽小而受到懲罰。

我又帶著學生用「亂語」（gibberish，無意義的語言，被戲稱為

「火星話」)重複了所有的姿態練習，只是為了清楚地說明，「說」出的內容並不如「演」出的姿態那麼重要。如果我讓兩個演員相遇，一個高姿態，一個低姿態，並在亂語的過程中反轉姿態，觀眾會笑得很厲害。我們不知道他們在說什麼，演員們也不知道，但是姿態的反轉足以讓我們著迷。如果你見過喜劇大師用一種你不懂的語言表演，你就會明白我的意思。

我讓演員們記住一段很短的臺詞片段，並演出所有可能的姿態。例如，A遲到了，B一直在等他。

A：你好。
B：你好。
A：等了很久吧？
B：很久。

看起來好像是B壓低了A，但任何姿態都可以演。如果兩個人都演高姿態，那麼A可能會悠哉地漫步過來，說「你好」，好像他根本就沒遲到一樣。B可能與A保持眼神交流，並加重語氣說「你好」。A可能會轉移視線，好像B在「為難」他一樣嘆口氣，輕描淡寫地說：「等了很久吧？」B會盯著他說「很久」，或者走開並期待A跟上來。

如果兩人都演低姿態，那麼A可能會跑著過來，B可能會站起來，頭向前彎，露出一個低姿態的微笑。「你好。」A上氣不接下氣地說道，對B的起身表現出不好意思。「你好。」B回答道，也有點

氣喘吁吁。A焦急地問:「等了很久吧?」「很久。」B說著,微微一笑,好像在開一個怯懦的玩笑。

接下來是發生在「上司」辦公室的對話。

> 上司:進來。啊,請坐,史密斯。我想,你應該知道我為什麼
> 叫你來。
> 史密斯:不知道,先生。
> (上司把報紙推到桌子對面。)
> 史密斯:我原本希望你不會看到。
> 上司:你知道我們不能僱用有犯罪紀錄的人。
> 史密斯:你不再考慮一下嗎?
> 上司:再見,史密斯。
> 史密斯:反正我本來就不想要做你那該死的工作。
> (史密斯退場。)

如果史密斯的姿態很高,那麼他說「你不再考慮一下嗎?」時,會給上司帶來巨大的抵抗力。當上司低姿態地說「再見,史密斯」的時候,這就形成了一個扣人心弦的場面。如果史密斯以低姿態說出「反正我本來就不想要做你那該死的工作」,他很可能要流下眼淚來。

在這樣的場景中,一個有趣的複雜情況是,即使史密斯在上司面前扮演高姿態,也必須對空間扮演低姿態,否則那看起來會像是在他的辦公室。相反的,即使上司對史密斯低姿態,也必須對空間

保持高姿態。如果不這麼做，他看起來會像個入侵者。我對演上司的人說：「走動一下。接電話。走到窗前。」

我們對任何事物都會表現出姿態，對物和人都是一樣的。如果你進到一間空的等候室，你可以對裡面的設施擺出或高或低的姿態。國王對某一物件的姿態可能很低，但對他的宮殿卻不然。

例如，有一個演員正在舞臺上等人過來和他一起表演。

我問：「你現在是什麼姿態？」他說：「我還沒開始呢。」「對那張長凳表演低姿態。」我說道。

他像在花園裡那樣環顧四周，懷疑這是個私人花園。然後他「看到」一隻鴿子，假裝餵牠的樣子，非常沒有說服力。「對鴿子表現出低姿態。」我說道。他的無實物動作改善了，這幕戲更有說服力了。更多的「鴿子」來了，一隻落在長凳上，開始啄他手中的麵包。另一隻落在他的手臂上，在他身上大便。他偷偷地把髒東西擦掉。諸如此類。他不需要其他演員來配合表演姿態。他可以在環境中做任何事情。

我要學生們只用看和發出聲音來避開攻擊，這讓他們對「姿態」產生了強烈的感受。我稱之為「非防禦」（non-defence），但實際上它是所有防禦中最好的一種。假設有手足兩人，其中一人（A）住在另一人（B）的公寓裡。B進來問是否有他的信。A說餐具櫃上有一封。B拿起它，看到它被打開了。A總是拆B的信，所以他們總有衝突。這個場景可能會這樣巧妙地發展：

B：你為什麼拆我的信？

A：它是開著的嗎？

B：你總是拆我的信。

A：我不知道是誰做的。

B：沒有別人來過這裡！

B可能會開始推A，我不得不喊停，因為擔心他們會傷害彼此。我們重新開始這場戲。但我告訴A，他要承認一切，同時表現低姿態。

B：你拆了我的信嗎？

A：是的。

B停止了攻擊。他停頓了一下。

B：是嗎？

A：是的。

B：那麼，你為什麼要這麼做？

A：我想看看裡面是什麼。

B再次卡住。他可能會往後退，甚至會退到最遠的那面牆邊，靠在牆上。我鼓勵他生氣，並靠近A。

B：你怎麼敢拆我的信？

Ａ：你應該生氣的。我就是個狗屎。

Ｂ：我告訴過你永遠不要拆我的信。

Ａ：我總是這麼做。

Ｂ：真的？

Ｂ發現自己越來越難把攻擊堅持到底。如果他開始搖晃Ａ的身體，Ａ就會哭，不停地點頭，說：「你說得對，你說得對。」Ｂ當然可以推翻自己的直覺（人類的確很不幸地擁有這種能力），但他越是攻擊，一股神祕的風似乎越會把他吹走。如果Ａ出了錯，提高姿態，Ｂ就會逼近；但是如果Ａ保持低姿態，Ｂ就要有意識地「逼出」他的憤怒了。

Ｂ：好吧，下次別再拆我的信了。

Ａ：我就愛管閒事。

我看見這位低姿態的演員在演完這場戲後高興地跳來跳去，樂得在地板上直打滾。像操偶師一樣控制別人的行動，太令人興奮了。當我解釋說，Ａ越是接受Ｂ的操控，Ｂ的力量就越容易偏移時，Ｂ說：「對。我當時還在想：『是媽媽要他這麼做的。』」

非防禦在狼群中很普遍。打鬥落敗的狼會把自己的脖子和腹部，暴露給占優勢的狼，以此來喊停。領頭狼想咬，但咬不下去。曾有幾個剛果士兵從一輛吉普車裡拖出兩名白人記者，他們殺了其中一名，正要向另一名開槍時，記者突然大哭起來。他們笑著，把

他踢回吉普車，揮手歡呼著讓他開走。看到白人哭，比朝他開槍更令他們滿意。

一旦學生能夠在保持低姿態態度的同時，掌握這種「不設防」，我就把它當作高姿態的練習來教授。同樣的對話會變成這樣：

B：你拆了我的信？
A：是的。（很平靜，喝著咖啡，彷彿沒有人攻擊他似的。）
B：是的？（暫時不知所措。）
A：我經常拆你的信。（不屑一顧。）（諸如此類。）

起初，幾乎沒有人能完成這樣的場景。他們假裝高姿態，但你可以看出他們實際上正在崩潰。我解釋說他們正在進行隱蔽的低姿態行動。他們會把一隻手臂搭到椅背上，好像想要逃離侵犯或得到支撐；一隻腳開始輕輕拍擊地面，彷彿想要溜走。

我找到的最好解決方案，是讓情勢明顯地偏向A。例如，我可能會把場景設在A的家，B是前一晚深夜才到的客人，現在是早餐時第一次見到主人。我讓B的處境變得更糟，讓B要求A將其女兒許配給自己。一旦A的處境以這種方式得到強化，他就應該能夠保持高姿態，不需進行任何口頭防禦。

A：你一定是約翰……
B：呃……是的。
A：辛西亞告訴我，你想娶她……

B：沒錯。

A：哦，順便說一下，今天早上有一封你的信。

B：它已經被拆開了。

A：我會拆每個人的信。

B：但這是寫給我的。

A：是你媽媽寄來的。有些內容我認為極其不合適。你會看到
　　我把一些段落劃掉了……（諸如此類。）

04 羞辱與表演

如果你能讓學生們開玩笑互罵，那麼姿態練習就會更容易。

在戲中用甜派也許能達到同樣的釋放效果，但我未曾有機會一
試。一旦你能接受羞辱（相當於語言上的甜派），你就會經驗到巨
大的喜悅，哪怕是最死板、最扭捏、最戒備的人也會突然放鬆下來。

只是讓學生們互相羞辱不是好方法，這會變成人身攻擊。如果
你剛剛叫某人「外八腳」，但突然注意到他確實有扁平足，你就會
感到不安。如果你的耳朵突出，就不會樂意別人叫你「招風耳」。
另一方面，演員能夠接受羞辱是很重要的。如果你不能承認你的殘
疾，舞臺將成為一個更「危險」的地方。年輕的喬治・迪瓦恩曾經
哭過一次，因為當他扮演的角色被指稱為「瘦子」時，觀眾都笑了。
我記得有一個平胸女演員在舞臺上被擊垮了，因為一個少年大叫她
是男人。演員或即興演員必須接受自己的缺點，允許自己受到羞
辱，否則他永遠不會真正感到「安全」。

我的解決辦法是，免除羞辱者選擇羞辱方式的責任。我把課堂分成兩組，每組各寫出一串羞辱的詞：傻瓜、蕩婦、蠢豬、王八蛋、渾蛋、大餅臉、豬頭、扁腳、死魚眼、皮包骨、討厭鬼、金魚眼、暴牙、牛糞、猴臉、下流胚、獐頭鼠目、挑剔鬼、馬屁精。只有一半的學生知道是誰提出了哪一個，而且這些詞已經得到了這一半學生的認可。

我把清單放在一邊，讓學生們表演「購物」。

「需要幫忙嗎？」
「嗯，我想要一雙鞋。」
「這些可以嗎？」
「我想換一種顏色。」
「抱歉，這是我們唯一的顏色了，先生。」
「嗯，好吧，那來一頂帽子。」
「抱歉那是我的帽子，先生。」

諸如此類，非常無聊。兩位演員為了讓場景更「有趣」（事實上並沒有），都在「拒絕」彼此的交流。

我解釋說，我不希望他們讓場景變得「有趣」，他們只需要做買賣就行了。他們重新開始了。

「需要幫忙嗎？」
「我只是隨便看看。」

（「不，你不是。」我說：「去買東西。」）

「我想要一頂帽子。」

「先生，這頂怎麼樣？」

（「買下。」我說。）

「我要它了。」

「兩鎊九十便士，先生。」

「給你。」

「我恐怕沒有零錢，先生。」

（「不，你有。」我堅持說。）

　　我必須和演員們對抗，他們才會同意買東西、賣東西。然後我讓他們再演一遍，但要加上羞辱。我給他們每人一張清單，讓他們在每句話的結尾加上一個羞辱的詞。每個人都因為這一想法而開心，但這其實很無聊。

「我能幫你嗎？傻瓜！」

「好的，金魚眼！」

「你要帽子嗎？蕩婦！」（諸如此類。）

　　我解釋道，羞辱別人不是重點。我們真正想看的是有人受到了羞辱。我們對甜派的興趣，是看它被拿來砸人。我請他們以一種難以置信的憤慨之情，重複每一次羞辱。一旦這樣做，表演者就會深陷其中，停不下來。身體緊張的人會放鬆下來，獲得更大的身體自

由。姿勢流動著，而不是戛然而止。

「需要幫忙嗎？蠢豬！」
「蠢豬！為什麼我……你這個平足豬！」
「我！平足豬！你說我是平足豬，你……你這個王八蛋！」
「王八蛋！」
（「買東西！」我大喊。）
「我想要一頂帽子，暴牙！」
「暴牙！試試這個尺寸，渾蛋！」
「渾蛋！渾蛋！你叫我渾蛋！我就要這頂了——牛糞！」
「牛糞！」（諸如此類。）

　　羞辱只能是場景的修飾，不能變成場景本身。一旦理解這一點，它們就可以應用於任何情況。如果你不斷地更新清單，那麼每個人都能聽到那些最可怕的羞辱。然後，我只給其中一個演員清單，讓另一個演員自己發揮，接著設定多人場景。例如，主僕小組（參見第92頁）可以用該方法練習互相羞辱。但是，除了「受羞辱」之外，他們還必須努力達到某種其他目的。根據我的經驗，這個遊戲具有很強的「解放」效果。姿態下降得非常劇烈，同時也相當令人愉悅，以至於普通的姿態場景都變得不那麼可怕了。

　　一般學校裡的老師會禁止學生互相羞辱，而那些典型的心理治療小組就更不可能了。但即使是使用經過審查的清單，這個遊戲仍然有用，甚至還可以使用亂語。亂語讓演員必須接受羞辱，不然沒

有人能理解發生了什麼。技巧是重複所有亂語句子中的最後幾個音。

> 「葛而特因拓科哈喏塔立普喏。」
> 「立普喏！立普喏！咯蘭登譴克珞埔桑特音庫突！」
> 「音庫突！祛斯格爾喏音庫突！卡冉康！」
> 「卡冉康！」（諸如此類。）

這種羞辱遊戲可以在兩個團體間慢慢進行，但老師必須確保雙方接受了每一次羞辱。接著，這個遊戲釋放出巨大的能量，每個人都開始衝上去辱罵對方，然後又被組員拖回來。羞辱的對象應該是對方整個團體，而不是個別成員。遊戲通常在演員們面對面站著、互相尖叫的情況中結束，每個人都玩得很開心。如果他們在遊戲中興致高昂，你可以讓他們用默劇的方式再重複一遍。讓那些受到羞辱的演員朝觀眾重複那個羞辱詞，也是一個很好的「附屬」練習。

05 成為詮釋高低姿態（地位）的專家

如果你想教姿態互動，就必須明白，就算學生表現得很有意願，他們的潛意識裡可能有很強的抗拒。確保學生的安全，讓他們對你有信心，這非常重要。然後，你必須和學生一起工作，就好像你們一起試圖改變某個「第三人」的行為。

同樣需要注意的是，如果學生成功地扮演了一個與自身完全不

同姿態的角色，那麼他就應該得到即時的獎勵和讚賞。

　　光是做練習並「期望」它們產生效果，是沒有用的。你必須瞭解阻力在哪裡，並想辦法化解它。許多老師沒有意識到存在的問題，因為他們只是開發了「偏愛」的姿態。在糟糕的戲劇學校裡，你可能會一直扮演你更「被偏愛」的姿態，因為他們以類型化來選角，利用了你所能做到的，而不是擴大你的能力範圍。

　　在專業劇院裡，演員大致分為高姿態（地位）專家和低姿（地位）態專家。在演員名錄《聚光燈》（Spotlight）上，擅長高姿態的演員經常被排在最前面（稱為「臺柱」），後面跟著低姿態演員（稱為「角色演員」），接著是兒童，然後是狗。其實這沒有聽起來的那麼糟糕，但這是演員傾向過度專精某種類型角色的一個症狀。對演員來說更適當的訓練，是教他們所有類型的角色姿態。

　　一些問題是：有學生在改變眼神交流模式時，會說自己的感覺沒有發生變化。如果仔細觀察，你會發現那些在生活中處於低姿態的人，他們永遠不會讓自己保持眼神交流的時間長到能體會那種支配感。當擅長高姿態的人打斷眼神交流，接著瞥一眼回去時，他們會讓眼神至少再停留一秒，但這時間又太長了。在他們體驗到感覺的變化之前，你可能需要精確地控制他們注視的時間長度。然後他們會說：「感覺不太對。」這種不太對的感覺正是他們必須學會的「正確感覺」。

　　我記得有一個女孩，她總在即興表演中扮演高姿態。作為一名表演者，她從來沒有體驗過安全和溫暖。當我要求她在每個句子前加一個短音的「呃」時，她都會把這個音拉長，但她否認自己這麼

做了。當我要她說話時動動頭，她會用一種抽象的方式移動著，彷彿看著一隻盤旋在面前的蒼蠅。我要她和一名擅長低姿態的即興演員一起扮演低姿態，但她緊抱自己的雙臂，盤著腿，彷彿拒絕讓她的同伴「入侵」她。

於是，我要她展開身體，然後歪著腦袋，突然間她完全變了樣，我們認不出她了。她變得溫柔而順從，似乎真的很享受那種湧進她內心的感覺，她的表演第一次充滿了情感與連結。既然她已經學會了和低姿態的人一起演低姿態，那她就可以學會如何與高姿態的人一起演低姿態了。

另一個學生則拒絕以任何方式扮演高姿態，或是僵硬地表演。他說他住在勞工階級地區，不想表現得趾高氣揚。我解釋說，我並不是想要他拋掉目前的能力，這些能力也非常必要，我只是想幫他增加一些新的能力。他認為在勞工階級圈子裡扮演低姿態很有必要，但沒有意識到在任何情況下都可以扮演或高或低的姿態。他的問題是他「很擅長」扮演低姿態，也不想嘗試其他技巧。

我要他演一個場景，他必須告訴父親他患了性病。我選擇這個場景是為了讓他激動起來，摻進他的真實感受。所有年輕人在那個方面都有焦慮。他毫無投入感地演了一場戲，並試圖想出一些「聰明的說辭」。

「我會給你臺詞的，」我說，「進場。到窗邊去。看外面，然後轉身說你得了性病。」

他照做了。他朝窗外看去，立刻做了一些瑣碎的動作，然後姿態就降低了。

我喊停。我解釋道，如果他從窗口轉過身來，看著父親，頭不動，他就會體驗到他一直想要避免的那種感覺。我說，他不必試圖抑制頭部的動作，但必須意識到頭是否在動，接著就可以體驗到自己的支配性，而不需要刻意去表現這種感覺。

當他重演這一幕時，是他的父親先打斷了眼神交流，開始崩潰的。從此之後，這個學生可以扮演任何社會階層的角色，把他們處理成或高或低的姿態。

06 姿態（地位）與空間的關係

我不能再避而不談「空間」了，因為姿態本身就是基於領地的。空間很難去談，但很容易展示。

當我接受委託寫第一齣戲時，之前幾乎沒有進過劇場，所以我去旁觀排練來找找感覺。我被演員周圍像液體一樣流動的空間所震撼了。當演員們移動時，我彷彿看到想像中的鐵屑標記出的力場。當舞臺非常整潔或處於休息時間，或當他們討論排練的問題時，這種空間的感受最為強烈。當他們「沒有在表演」時，演員的身體會不斷地調整。如果一個人換了位置，其他人也都會跟著調整姿勢。他們之間似乎有什麼東西在流動。而當他們「在表演」的時候，每個演員都會假裝和其他演員產生了連結，但他們的行動其實都源於自己。他們似乎把自己隔絕起來了。

在我看來，只有當演員的行動與他所處的空間、其他演員有連結時，觀眾才能感覺與戲劇「融為一點」。最優秀的演員能讓你感

覺他把空間突顯出來，又讓它影響自己，或者至少創造類似的感覺。當動作不是當下反應的，而是絞盡腦汁「想出來」的，作品可能會得到欣賞，但不是所有的觀眾都能對演員的行動感同身受。

以下是史坦尼斯拉夫斯基對於義大利著名悲劇演員薩爾維尼（Salvini）的表演之描述，這位演員顯然是用我剛才說的那種方式去使用空間：

薩爾維尼走到公爵的寶座前，想了一會兒，專注於自己，在其他人都還沒有注意到的狀況下，就把大劇院的全體觀眾的注意力都握在他的手裡。他似乎只做了一個姿勢，就達到了目的：他只是伸展了一下自己的手，完全沒有看向大眾，就把所有人牢牢抓在他的手心，讓我們的注意力停留住，彷彿我們是螞蟻或蒼蠅一般。他握緊拳頭時，我們感受到死亡的氣息；他張開手時，我們感受到幸福的溫暖。我們都受制於他的力量，我們將永遠被他所控制……

動作老師亞特・馬爾姆格倫（Yat Malmgren）告訴我，他從小就發現，所謂的「自己」不僅只是身體的表面，而是一個橢圓的「瑞士乳酪形狀」。對我來說，這是一個「閉眼的」空間。當你閉上眼睛，讓身體向外感知周圍的黑暗時，就能體會這種感覺。亞特還談到有些人在探索自我空間的路上受到阻礙。他會說，他們「沒有手臂」或「沒有腿」，只要你看到，就能明白他的意思。當我研究自己時，我發現了很多沒有經驗過的區域，我的感受力仍然不夠。

我發現的是「瑞士乳酪」之外的另一種形狀：一條如彗星尾巴

般的拋物線在我面前掃來掃去。當我恐慌時，這條拋物線就會坍縮。怯場時，空間會收縮成一條狹窄的通道，你在那裡走動時，剛剛好不會撞到任何東西。在極度怯場的情況下，這個空間會如同一片塑膠皮膚般緊貼著你，讓你的身體僵硬、束手束腳。相反的，當偉大的演員做出一個姿勢時，他的手臂就像剛好掃過最後一排觀眾的頭頂一樣。

很多表演老師都談論過「能量」，他們聽起來可真像是神祕主義者。尚－路易‧巴侯（Jean-Louis Barrault，譯註：法國演員、導演和默劇藝術家）這麼說：

就像地球被大氣層包圍一樣，活著的人也被一種磁性的光環所包圍，這種光環與外界物體接觸，而與人體本身沒有任何有形的連結。根據每個人生命力的不同，這個光環（或某種氣場）的深度也各不相同……

默劇演員首先必須意識到自己與事物的無界限連結。在人與外界之間沒有絕緣層。任何人的移動都會在周圍世界引起漣漪，就像魚在水中游動一樣。

——《尚－路易‧巴侯的戲劇》（ The Theatre of Jean-Louis Barrault, 1961 ）

這不是很科學，但就像所有神奇的語言一樣，它確實是一種演員之間交流「感覺」的方式。如果我讓兩名學生面對面站著，相距大約三十公分，他們可能會有想要改變自己身體位置的強烈衝動。

如果保持不動，他們各自的「空間」就會流入彼此，並開始感受到愛意或恨意。為了防止出現這種感覺，他們會調整自己的位置，直到他們的空間相對不受阻礙地流動；或者他們會後退，這樣力量就不會那麼強了。

高姿態的角色（像高姿態的海鷗）會讓他們的空間「流向」其他人。低姿態的角色會避免讓自己的空間流向其他人。下跪、鞠躬、跪拜等儀式化的低姿態，都是用來封閉空間的。如果想要羞辱和貶低一個低姿態的人，我們就會在攻擊他的同時，不讓他封閉自己的空間。士官長會站在新兵面前三公分左右的地方，對著他的臉大吼。被釘十字架正是利用了這一效應，正因如此，它的象徵非常強大，堪比下油鍋。

想像一個男人中性而對稱地坐在長椅中間。如果他把左腿跨在右腿上，你會看到他的腳如同機翼一般，將他的空間導向右側流動；如果他把右臂搭在椅背上，你就會看到他的空間更有力地向外流出；如果他的頭向右轉，幾乎所有的空間都會往這個方向流動。坐在「邊緣」的人會顯得姿態很低。身體的每一個動作都會改變它的空間。如果一個人中立地坐著，他的左手腕放在右邊，空間就流向他的右邊，反之亦然。很明顯，上面那隻手給出了方向，但是全班的人對此都感到很驚訝。這種差異似乎微不足道，但可以看到其影響相當強烈。

身體有保護自己不受攻擊的本能反應。我們有一種「害怕蜷」姿勢，肩膀抬起保護頸靜脈，身體前屈保護下腹部。雖然用這個動作來對付肉食性動物，比對付員警戳你腎臟更有效，但它的進化由

來已久。與之相反的是「小天使」姿勢，打開身體的所有平面：頭部微微轉動傾斜，露出頸部，肩膀後收露出胸部，脊柱稍微向後拱起至彎曲，讓骨盆前移至肩膀正下方，露出腹部，等等。這是我經常看到的小天使姿勢，身體平面的打開是脆弱和溫柔的標誌，對旁觀者有很強的影響。

高姿態的人經常採用小天使姿勢的各種變化版。而如果他們感覺受到攻擊，就會棄用它，讓身體變直，但他們不會採取「害怕蜷」。只有向一個低姿態的演員發起挑戰時，他才會傾向於表現出一些與「害怕蜷」有關的姿勢。

當姿態最高的人感到完全的安全時，他就會成為最放鬆的人。比如在格里戈里・科津采夫（Grigori Kozintsev）導演的《李爾王》的開場中，他安排了一個隆重的儀式，女兒們就座，營造了一種期待的氣氛，然後李爾（尤里・賈維特〔Juri Jarvet〕飾演）上場，彷彿他擁有這個地方，在爐火旁暖手，「讓他感覺置身在家」。其效果極大地提高了李爾王的姿態。那些在開場竭力讓自己看起來強大而有威懾力的李爾王們都沒有抓住重點，即李爾王非常有自信且信賴他人，以至於他心甘情願地分裂他的王國，並開始了自我毀滅。

姿態也會受到所處空間形狀的影響。沙發的轉角通常都是高姿態的，高姿態的「贏家」才能坐。如果你在一片廣闊的荒野中下車，當你「離開了車子空間」的那一刻，會感受到空間形狀的變化。在荒野中，感受非常強烈，因為人們總是喜歡待在物體旁邊。王座通常靠牆而立，並在天花板下設置一個高高的頂篷，這可能是危急時刻需要爬到樹上的遺俗。

想像一個空曠的海灘。第一組到的家庭可以坐在任何地方，但他們可能會坐在一些岩石旁，或是海灘的三分之一處——假設所有沙子的分布都是均等的。在我居住的英格蘭地區，那裡有很多小海灘，下一組出現的家庭很可能會移到另一個海灘，以尊重第一組家庭的「主權」。如果他們真的坐進去，就會讓「他們那部分的海灘」遠離第一組。如果他們坐得離第一組很近，那麼就必須過去交朋友，但這可能很難。如果他們坐得很近而不去打招呼，那麼第一組人就會表現出警覺。「近」是一個與可用空間量相關的概念。一旦海灘擠滿了人，你就可以坐在離最開始那一組非常近的地方。人們對周圍空間的需求，會隨著人數的增加而減少。最後，當海灘達到飽和時，人們會盯著天空、跟朋友聚在一起，或者用報紙什麼的遮住自己的臉。

　　人們會走很長的路去看「風景」。好風景的基本要素是距離，最好沒有人類在眼前的景色中。當我們站在一座小山上，望過八十公里的空寂，面對群峰時，我們正在體驗著讓我們的空間暢通流動的樂趣。當人們看到風景時，他們的姿勢自然會改善，呼吸也會更好，這都很正常。你可以看到人們談論著空氣的清新，做著深呼吸，儘管這空氣和山下是一樣的。人們會去海邊旅行，欣賞山上的風景，可能是想要逃離過度擁擠的表現。

　　人際距離與空間有關。如果我在開闊的荒野上接近某人，必須大老遠地舉起一隻手臂，並喊「抱歉」。在擁擠的街道上，我可以不需要交流，就與人擦肩而過。

　　想像一下，兩個陌生人正沿著一條空蕩蕩的街道相互靠近。道

路筆直，有幾百公尺長，也足夠寬。兩個陌生人走路的速度都一樣，只是他們相遇時，其中一人必須挪到一邊才能通過。你可以看到這個決定在兩人相距一百公尺甚至更遠時就已經做出了。在我看來，這兩個人會互相掃視對方的姿態，然後較低的一方挪到一邊。如果他們認為兩人是平等的，就會都移到一邊，但是離牆最近的位置實際上是最強的。

如果每個人都相信自己是支配者，就會發生一件非常奇怪的事情。他們逐漸接近，走到面對面的位置時停下來，一邊跳著橫向舞蹈，一邊咕噥著困惑的道歉。如果一個半瞎的老太太迎面走來，這種「鏡像舞蹈」就不會發生。你會讓路給她。只有當你認為對方很有挑戰性的時候，舞蹈才會出現，而這樣的事情很可能會一直在你的腦海中盤旋。

我曾經在商店門口遇到一位男士，他拉著我的上臂，輕輕地把我從他的去路上挪開。我至今耿耿於懷。那些不想退讓、固守過去姿態的老人會靠著牆走，「故意不理會」任何走近他們的人。如果做一個實驗，此時你也靠著牆，當你與對方面對面停下來的時候，就會發生非常有趣的場景，不會有橫向舞蹈，因為你清楚自己在做什麼。比如，在德國漢堡，老年人經常會和街上的英國年輕人發生衝突，因為他們希望年輕人讓路給自己。同樣的，一個高姿態的脫衣舞女郎會赤裸裸地衝開擋住去路的舞臺工作人員。在俄羅斯版《哈姆雷特》的電影中有一個片段，哈姆雷特發現他的路被一個僕人擋住了，於是他把這個僕人撞倒在地。

當你從上空看熙熙攘攘的人群時，你會驚奇地發現他們竟然沒

有撞在一起。我認為這是由於我們都在發出姿態的信號，並且一直在交換潛意識裡的姿態挑戰。規矩是：比較順從的一方讓路。

這意味著，當兩名即興演員走過一個空蕩蕩的舞臺時，你也許能說出他們在哪裡，儘管他們自己可能都還沒有決定。學生們一致認為演員們看起來像是在醫院的走廊裡，或是在擁擠的街道上，又或是在狹窄的人行道上。我們是從他們第一次眼神接觸的距離，以及他們在錯身前「移開」眼神的時刻來判斷的。學生們可能不知道他們為什麼會將演員想像在特定的環境中，但是他們通常會達成共識。當演員和導演對社會距離產生誤判，或者為了「戲劇效果」而扭曲社會距離時，觀眾在某種程度上就會知道這部作品並不真實。

教學生認識社會距離的一個方法，是讓他在街上發傳單。你不能只是把手伸向別人，你必須確定你是在發傳單，並在正確的時間發出傳單。當你做得不對，人們會忽視你，或是表現得很警覺。另一種方法是讓學生們成雙成對地在街上跟陌生人說話，就好像認識他們一樣。我要一個學生說：「嗨！你好嗎？家人怎麼樣？還在以前的公司？」另一個表現出無聊的樣子，而且很不耐煩地說：「快點，我們會遲到的。」大多數學生認為這種方法很有說服力，有時會發生非常有趣的場景。但如果學生感到緊張，他們可能會錯過最合適的接近機會，看起來就像是隱形了一般。你可以看到他們問候那些從身邊走過的人，卻被無視。在街上練習的最大好處是，你不能把真實人們的反應視為「不真實」。

另一種讓人們看到身體姿勢如何透過控制空間來展現支配或服從的方法，是請兩個已經建立了空間關係的人定格，其他學生來研

究他們。許多學生還是一頭霧水，但如果你把這兩個「雕像」連同椅子一起抬起來，面對面放著，那麼變化則是戲劇性的。他們那些看起來很「自然」的「空間」，突然就變得很奇怪了，每個人都能看到他們之前是多麼小心地調整自己的動作以適應彼此的存在。

我要學生們在咖啡館裡觀察人群（一個家庭作業！），當有人離開或加入一個團體時，注意每個人的態度是如何變化的。如果你看到兩個人在說話，然後等其中一個人離開，你就會看到剩下的那個人是如何改變他的姿勢的。之前他讓自己的動作與同伴保持協調，但現在只剩他一個人了，於是不得不改變自己的姿勢，以表達一種與周圍人的聯繫。

07 主僕場景裡的姿態（地位）關係

有一種為觀眾帶來巨大樂趣的姿態關係，是主僕場景（Master-Servant）。劇作家在將故事改編成戲劇時，通常會加上一個僕人，尤其是改編喜劇時；古希臘劇作家索福克勒斯（Sophocles）把西勒諾斯（Silenus）當作奴隸給了庫克羅普斯（Cyclops，獨眼巨人），莫里哀給了唐璜（Don Juan）一個僕人，等等。主僕場景似乎在所有文化中都十分滑稽有趣，即使是從未見過僕人的人也不難理解其中的微妙意義。

這種關係不一定是僕人低姿態、主人高姿態的關係。文學作品中充斥著僕人不聽主人的話，甚至打主人，把主人趕出家門的場景。主僕場景的重點在於，雙方應該保持拉鋸戰。劇作家們千方百

計地設計出這種情境：僕人不得不假裝是主人，而主人不得不假裝是僕人！

如果我要兩個學生表演主僕場景，他們看起來總是像父母在幫孩子，或者朋友幫朋友，充其量像是一個不稱職的人頂替正在生病的真正僕人。一旦他們接受了訓練，僕人就可以在壓制主人的同時不失僕人身分。這會讓觀眾非常開心，即使他們可能不知道是什麼力量在起作用。

我認為在主僕場景中，雙方都要表現得好像所有空間都屬於主人。（強史東法則！）一個極端的例子就是十八世紀的科學家亨利·卡文迪許（Henry Cavendish），據說他解僱了任何他看到的僕人！（想像一下這些好玩極了的場景：僕人們像兔子一樣跑來跑去，躲在落地大擺鐘裡滴答滴答作響，或者卡在巨大的花瓶裡。）主僕並不只是字面意義上的主人和僕人，還可以是妻管嚴的丈夫和強勢的妻子。角色之間的姿態對比，與角色對空間的姿態之間的對比，都讓觀眾著迷。

主人不在時，僕人們就可以完全占有這個空間，四腳朝天地躺在家具上，喝著白蘭地等等。你可能已經注意到，當主人不在的時候，那些「偷懶」的司機是什麼樣子的。他們可以吸菸，一起聊天，把車當成「自己的」車，但在街上，他們會感覺自己「暴露」在外面。他們必須保持警覺。當主人在場時，僕人必須時刻提醒自己不要主宰空間。

有人可能會想，既然僕人們有工作要做，就應該盡可能讓他們保持「活力」和自在，但從意義上來說，僕人不是工人。你可以為

別人工作，但不是「他們的僕人」。僕人的主要職責是提高主人的姿態。僕人不能靠在牆上，因為那是主人的牆。僕人不能發出不必要的噪音或動作，因為他正在闖進主人的空間。

僕人的最佳位置，通常在主人的「拋物線空間」邊緣。這樣主人就可以隨時找到他，控制他。僕人與主人的確切距離，取決於他的職責、在階級中的位置，以及房間的大小。

僕人的任務是當他接近主人時，他必須表明自己是「不情願」地侵入主人的空間的。如果你不得不站在主人面前為他調整領帶，就得盡量往後退，把頭低下。如果你在幫他穿褲子，你可能會站在一側。從主人面前走過時，僕人可能會稍稍「迴避」，盡量保持距離。當僕人在主人身後工作，比如刷外套時，他就可以想靠主人多近就靠多近，而且站得比主人高，但是他不能離開主人的視線，除非這是他的職責需要（或者除非他的姿態非常低）。

僕人必須保持安靜，動作要整齊，不要讓自己的手臂或腿侵入周圍的空間。僕人們的服裝通常很緊，所以他們的身體只占據最少的空間。如果一切順利，僕人應該靠近一扇門，這樣他就可以隨時被打發走，而不必繞著主人走。你可以看到僕人們從邊緣偷偷地溜到這個位置。

當主人試圖引誘僕人脫離他的角色時，觀眾總是很感興趣。

「啊，柏金森，請坐，好嗎？」
「在……在您的椅子上嗎？先生。」
「當然當然，你要喝點什麼嗎？」

「呃……呃……」

「威士忌？還是蘇打水？」

「聽您的，先生。」

「來吧，小子，你一定有自己喜歡的。不要坐在椅子邊上，柏金森，放鬆點，不要拘束。事實上，我想聽聽你的意見。」

這很有趣，因為觀眾知道如果僕人真的脫離他的角色，就會有麻煩。

「你怎麼敢抽雪茄，柏金森！」

「可是先生，是您叫我不要拘束的，先生！」

如果主人和僕人一同脫離他們的角色，其他人就會很憤怒，就像維多利亞女王和約翰·布朗（John Brown，譯註：美國政治家，曾發起解放黑奴的武裝起義）成為朋友一樣。

我要學生們扮演主僕，用默劇動作為彼此穿衣、脫衣。當過程出錯時，你很容易就會發現，他們也會突然「領悟」。我也會把友善的主人和可惡的僕人，或者討厭的主人和慌亂的僕人放在同一個場景。透過把這樣的場景組合起來，你可以即興創作相當長的劇情框架（這就是義大利即興喜劇的工作方式）。例如：(1)一方是好主人與壞僕人；(2)另一方是壞主人與好僕人；(3)雙方產生衝突；(4)一方準備決鬥；(5)另一方在準備決鬥；(6)決鬥。

在一個狀況好的夜晚，戲劇機器劇團可以根據這個結構，即興

創作出半小時長的喜劇。有時，僕人們必須親自進行真正的決鬥；有時，決鬥是主人騎在扮演馬的僕人背上進行的，不一而足。

主僕遊戲很容易就能發明出來，但其中有些遊戲對公開演出的即興演員來說尤為重要。一個是「讓僕人措手不及」。在這個遊戲中，主人嫌棄僕人的一切言行。僕人接受主人的說詞，然後使內容發生偏移。

「史密斯！你為什麼穿那件可笑的制服？」
「今天是您的生日，先生。」

這是一個正確的答案。「我沒有穿制服，先生。」這句話否定了主人的說詞，因此是不正確的。「是您讓我這麼做的，先生。」也是錯誤的，因為它暗示了主人不應該提出挑戰。

你總能識別出正確的回應，因為當主人重新調整思路時，他會有片刻的「猶豫」。

「您的咖啡，先生。」
「糖呢？」
「在裡面，先生。」

這是一個正確的答案，因為僕人已經接受了主人要他拿糖的命令，而且沒看見任何糖。要是說「您的減肥計畫怎麼辦，先生」，或者「您不吃糖的，先生」，就不那麼正確了，是比較無效的回應。

另一個遊戲是「僕人自找麻煩」。

「你為什麼穿那套制服，史密斯？」
「我把另一套燒了，先生。」

或者：

「糖在哪裡？」
「我吃了最後一塊，先生。」

這個遊戲也能自行產出更多內容。

「早安，詹金斯。」
「恐怕不是早上了，先生。我忘了叫醒您。」
「啊！下午四點了。你不知道今天是什麼日子嗎？」
「您的加冕日，先生。」

我教這個遊戲的時候會使用「把戲」(lazzi，譯註：義大利即興喜劇中的技術用語，代表演員肢體或語言的喜劇橋段)。這是主僕對話的一種特殊模式，在這種模式中，僕人非常內疚，以至於「過度坦白」。這是我從莫里哀那裡學到的。

「柏金森啊！我有話要跟你說！」

「不會是大黃菜園的事吧，先生。」

「大黃菜園怎麼了？」

「我錯把山羊放進來了，先生。」

「你讓我的山羊吃了我的大黃！你知道我很喜歡大黃！我們訂購的蛋奶醬該怎麼辦？」

「我又種了一些，先生。」

「我希望如此。不！我要說的是比大黃還糟糕的事！」

「哦，先生！那隻狗！」

「我的狗！」

「是的，先生。我不能忍受牠跟著我走來走去，聞著我的氣味，到處亂竄，而且，當你要我在聚會上立正站著的時候，牠朝我撒尿，他們都在笑我。所以我就這麼做了，先生！」

「做什麼？」

「什麼……什麼都沒有，先生。」

「做了什麼？你對可憐的塔瑟做了什麼？」

「我……我……」

「說！」

「下毒，先生。」

「你毒死了我的狗！」

「別打我，先生。」

「打你！絞刑對你來說都太好了。為什麼這比我一開始想跟你說的事更糟糕。你最好坦白交代。」

「可是我做了什麼？」

「你被發現了，柏金森。」

「哦，不，先生。」

「是的！」

「哦，先生。」

「無賴！」

「她不應該告訴您的，先生。」

「什麼？」

「她讓我進了浴室，先生。她發誓她會尖叫並告訴您我襲擊了她，先生。她把自己的衣服脫了，先生。」

「什麼！什麼！」

這些對話的文學價值或許不高，但觀眾卻笑個不停。

讓演員在一個主僕場景中同時扮演兩個角色，可以加速提高技能。當演員戴著帽子時，他就是主人，然後他摘下帽子，跳到想像中僕人的位置時，他就扮演僕人。一旦他想不出該說什麼，就換角色。他可以掐自己脖子、痛扁自己，或者表揚自己，這樣他的動作「卡住」的狀況就會少多了。實際上，一人分飾主僕的場景會更容易。大腦有能力輕易地分裂成幾個人，心理學家佛雷德里克・波爾斯（Frederick Perls）曾以類似的方式讓人們扮演「勝者」和「敗者」。

有一個很棒的表演主僕場景的方法，就是讓其中一個演員同時負責兩個角色的聲音，另一個對嘴。這聽起來很困難，但實際上用這種方法更容易維持長場景。一開始，對嘴的演員會處於被動狀態。有必要促使他採取行動。如果他拿起一把椅子威脅主人，主人

就會說一些該說的話，比如「先生，你欠我的錢在哪兒？」也許主人會把僕人痛打一頓，並親自發出所有的慘叫和求饒。

如果你嘗試過主僕場景，最終會意識到，僕人可以有僕人，而主人也可以有主人。你只需要為演員簡單地編號，他們就能立刻組合成位階順序，然後你可以在短時間內即興創作一些非常複雜的群戲場景。

我用小丑遊戲來介紹位階，大幅簡化了程序，並創造出複雜的荒謬感，這就是「卡通化」的現實生活。命令和指責透過一種階級順序傳遞，藉口和問題則透過另一種順序傳遞。每個人都要盡可能地與位階前後的人進行交流。觀眾似乎從未厭倦過這樣的對話：

　　　1：椅子！

　　　2：椅子！

　　　3：找把椅子！

　　　4：好的，先生。

　　　1：發生了什麼？

　　　2：我去看看，先生。椅子在哪裡？

　　　3：4號正在拿，先生。

　　　4：對不起，我找不到，先生。

　　　3：他找不到！

　　　2：「先生！」你怎麼敢不叫我「先生」就稱呼我？

　　　3：是的，先生！4號報告說沒有椅子，先生！

　　　1：2號，這是怎麼回事？

2：沒有椅子，先生。

1：沒有椅子！胡說八道！找個人蹲下來，這樣我就可以坐在他們身上了！

2：3號，叫4號蹲下，1號就可以坐在他身上。

4：先生，請允許我發言！（諸如此類。）

如果你給每個演員一根長氣球用來打人，互動模式就會變得更加清楚。如果1號打2號，2號就向他道歉，然後打向3號，以此類推。4號誰也不能打，他可以躲開、哭、咬嘴唇、死掉，或其他什麼。每個人都可以試著對「比他高」的任何一個人做鬼臉，而（盡量）不要被發現。如果1號看見3號在對2號做鬼臉，他就通知2號，以此類推。這在書面上看起來可能很乏味，但是這些簡單的規則會創造精采的排列組合。

「小丑遊戲」最瘋狂的版本之一是「拿帽子」。我見過有觀眾笑到崩潰。我選出四個學生，將他們編號為1到4。每個人都戴著一頂紳士帽。首先，1號拿掉2號的帽子，扔在他腳邊。2號給出恐懼、尷尬的反應，一直尖叫到3號撿起帽子並幫自己戴上。然後，2號把3號的帽子拿掉，依此類推，但只有4號必須自己戴帽子。

然後我告訴1號，盡管他更喜歡拿2號的帽子，但事實上他可以拿走任何人的帽子。同樣地，2號喜歡拿3號的，但他也可以拿4號的。

一旦他們差不多學會了這種模式，我就要他們四處走動，而且盡量不讓別人拿掉他們的帽子。我堅持要把帽子扔到腳邊。人們會

有一種強烈的衝動，想要立刻把帽子扔遠一點或一腳踢開，但這會破壞團隊，讓瘋狂的模式變調。如果你能讓演員們在遊戲中保持「高能量」，他們就會像優秀的肢體喜劇演員一樣使用身體，與彼此產生一種完美和諧的合作，毫無任何自我意識的痕跡。

我要求他們在繼續玩這個瘋狂遊戲的同時演出一個場景。我要他們出去，然後如同闖進一棟樓上有人在睡覺的房子裡一樣進場。或者我請他們為假期收拾行李，或者用另一個位階順序玩「拿帽子」。1號可能從頭到尾都得暴跳如雷才能讓事情完成，但演一齣戲比「示範」帽子遊戲更重要。如果你自己沒有處於一種「亢奮」的狀態，並表現出極大的動力和能量，你甚至無法教這個遊戲。

演員應該擅長扮演位階順序中的每個位子，有些演員一開始只能演好一個角色。錄影帶能幫他們瞭解什麼行為是不恰當的。

1號必須確保一切正常運作。任何激怒他的事都必須被壓制。任何時候，一切都必須按照令他滿意的方式來安排。他還可以添加自己的規則，比如要求任何時候都應該保持絕對的安靜，或者從語言中廢除「是」這個字，或者其他什麼。英國生物人類學家德斯蒙德・莫里斯（Desmond Morris）在《人類動物園》（*The Human Zoo*）中，為1號提供了「十大黃金法則」。他說：「這些法則適用於所有領導人，從狒狒到現代的總統和首相。」它們是：

(1) 你必須清楚地展示有具支配性的權力飾物、體態和姿勢等。

(2) 在競爭激烈的時刻，你必須強勢地威脅下屬。

(3) 在發生肢體衝突的時候，你（或你的代表）必須有能力制服

下屬。

(4)如果挑戰涉及腦力而不是體力，你必須能夠智勝下屬。

(5)你必須制止下屬之間爆發的爭吵。

(6)你必須獎勵直屬部下，讓他們享受高位階帶來的好處。

(7)你必須保護團體中較弱的成員不會受到不當的迫害。

(8)你必須為團隊的社交活動做出決定。

(9)你必須不時地安撫較為末端的下屬。

(10)你必須主動擊退來自團隊外部的威脅或攻擊。

4號必須讓3號開心，同時避免引起1號或2號的注意。如果4號被1號或2號叫到，必須避免讓3號覺得他想篡位。

如果將軍對一名士兵說話，我們應該可以預料到那名士兵會一直瞥向中士。如果將軍降低了中士的姿態，士兵可能會暗自高興，但他不得不把這種心情藏起來，有時可能會覺得有些尷尬。4號要善於找藉口與逃避責任，他也一定一直在製造問題，來試圖對抗這個位階順序。

基本上，1號強加目標並試圖實現它們，同時4號發現房子著火了、敵人靠近了，或者氧氣只剩下三分鐘之類的問題。2號和3號最關心的是保持各自的位置，以及保持上下級的資訊溝通。

有一種更自然的位階順序可以稱為「姿態塔」。

一個人從一些低姿態的活動開始，而之後上場的每個人都扮演著更高的角色。或者你可以從最上面開始，每個新加入的人往下逐級遞減。

大多數的群戲看起來沒有說服力，就是因為缺乏位階順序。那些努力讓戲看起來「真實」的臨時演員，他們之間的空間卻相當虛假。在電影中，黑手黨匪徒在山坡上等待，此時他們的首領在與某人交談，你可以看到導演把他們「藝術性」地隔開了，或者導演只是對他們說「自己散開」。透過按階級為人物編號，讓他們知道自己的姿態高低，就可以避免這種錯誤。

08 角色間最大的姿態（地位）差距

在生活中，姿態差距常常大到讓人覺得可笑。登山家海因里希‧哈勒（Heinrich Harrer）曾遇到一個藏族人，他的僕人站在那裡拿著一個痰盂，給主人吐痰用。維多利亞女王只會坐在自己的位置上。喬治六世在獵鹿時經常穿著電熱內衣，所以侍從要拿著電池一直跟著。

我訓練演員使用最小的姿態差距，因為那樣他們就必須準確評估同伴的姿態，但我也會教他們表演最大姿態差距的場景。例如，我讓演員們表演一個「主人姿態盡可能高，僕人姿態盡可能低」的場景。起初他們演得並不好。主人看上去很不自在，僕人也闖入了主人的空間。

我又重新開始這個場景，並說道，只要主人感到有一點煩躁，他就彈一下手指，然後僕人就自殺。當主人不願意行使他的權利時，我不得不督促他採取行動。

主人一表現出不悅，我就說：「殺了他！」然後換其他僕人上

場，最後舞臺上到處都是屍體。每個人都笑得很開心，但僕人們常常不知道自己為什麼被殺。

我要主人解釋原因，但我強調他不需要公平。僕人通常認為主人很嚴厲，但觀眾們卻驚訝這群僕人居然能活這麼久，因為他們做的每件事都不合適。

僕人被殺的原因，包括他們揮動了手臂、他們湊在一起，還有無禮，或者誤解了主人的要求。

現在我給僕人三條命，他們會在主人彈第三次手指時死掉。令人驚訝的是，你會看到他們在聽到彈指聲後，還是做著跟之前完全一樣的事情。我喊道：「來點不同的。他又要殺你了。」僕人們似乎難以適應，因為他們只是在展示自己身為僕人的角色，而不是去滿足主人的需求。剛開始他們只能活幾秒，但很快就能活幾分鐘了，隨著主人們的姿態被僕人們往上猛推，他們開始覺得自己被僕人們寵壞了。

一旦建立了一個姿態差距最大化的主僕場景，我就派第三個人去安撫主人，同時去對付僕人。

在此遊戲的一種形式中，你可以反轉預期的姿態。如果一個劊子手在盡可能扮演低姿態，那麼他可能緊張得捲不了最後一根菸，他會為自己製造的混亂而道歉，他會向犯人要一個簽名，甚至會不小心開槍射到自己的腳。而高姿態的天臺自殺者可能會說服救援者跳下去。用這種方式來創造場景很容易。

「打擾了，女士……」

「請去旁邊的收銀檯。我要下班了。」

「呃……不，不……我不是顧客。」

「先生，請您到那邊去排隊。」

「我有一張紙條，你看。」

「四件襯衫、兩條褲子、六雙襪子？」

「不，不……呃……在這裡，這個。」

「把錢交出來？搶劫！」

「別那麼大聲。」

「那麼，你要多少錢？」

「全部！」

「荒唐！」

「是啊，好吧，那就只要幾英鎊，幫我們度過難關。」

「我得把這件事向卡布諾克先生報告。」

「那就50便士吧！」

　　姿態差距最大化的練習，會產生「荒謬派」的即興創作。（我不喜歡「荒謬劇場」這個說法，因為最好的「荒謬」戲劇呈現出了「同等」的真實，而且並不荒謬，許多老派作家都寫過「存在主義」戲劇。「荒謬派」的劇本是建立在姿態差距最大化的互動基礎上。）

09 何謂好文本

　　雖然這一章的內容只是一個入門的介紹，但到目前為止，你會

清楚地看到，姿態互動並不只是即興演員會感興趣的東西。一旦你明白每一種聲音和姿勢都意味著一種姿態，那麼你對世界的看法就會完全不同，而這種改變可能是永久性的。在我看來，真正有成就的演員、導演和劇作家，都是對控制人際關係的姿態互動有著直覺理解的人。這種對偶發行為潛在動機的覺察能力，也是可以傳授的。

我認為，好的劇本是在巧妙地展現並反轉角色之間的姿態。許多才華橫溢的作家都沒能寫出成功的劇本（威廉・布萊克、約翰・濟慈〔John Keats〕、阿佛烈・丁尼生〔Alfred Tennyson〕等），是因為他們沒能理解戲劇不是一種文學藝術。莎士比亞的作品即使被翻譯成其他文字，他還是偉大的作家；即使你不會說某種語言，偉大的作品依然是偉大的。

一部卓越的戲劇是姿態互動的精湛展示，比如《等待果陀》。兩個「流浪漢」扮演著朋友間的姿態，但他們不斷產生摩擦，因為弗拉季米爾（Vladimir）相信自己的姿態比愛斯特拉岡（Estragon）高，而愛斯特拉岡不接受。波卓（Pozzo）和幸運兒演的是姿態差距最大化的主僕場景。「流浪漢」在幸運兒面前扮演低姿態，而波卓又常常在流浪漢面前扮演低姿態，這就產生了令人興奮的效果。

在下面的片段中，「流浪漢」在問為什麼幸運兒要拿著那些包，而不是把它們放在地上。

波卓：……讓我們試著把這個弄清楚。他有權利這樣做嗎？當然有。由此可見，他並不想這樣做。這是有原因的。為什麼他不想？（停頓。）先生們，原因是這樣的。

弗拉季米爾：（向愛斯特拉岡。）把他的話記下來。

波卓：他想給我留下好印象，這樣我就能留住他。

愛斯特拉岡：什麼？

波卓：⋯⋯事實上，他拿東西的樣子就像一頭豬。這不是他做的工作。

弗拉季米爾：你想擺脫他？

波卓：他以為當我看到他不知疲倦的樣子時，就會心軟，改變主意。這就是他可憐的計畫。好像我手下的奴隸不夠似的！（三人都看向幸運兒。）阿特拉斯，朱庇特之子！

　　如果你觀察姿態，會發現這齣戲很迷人。如果你忽略姿態，它就變得很乏味。波卓並不是一個真正的高姿態大師，因為他一直在為姿態高低而戰。他擁有領地，但是並不擁有這空間。

波卓：⋯⋯我得上路了。感謝你們的幫助。（他想了想。）除非我走之前再抽一根菸。你們說呢？（他們沒有說什麼。）哦，我抽的菸不多，一點也不多，我沒有一下就吸兩支菸的習慣，它會使（手捂住心，歎息。）我的心怦怦直跳。（沉默。）但也許你們不抽菸？是嗎？沒有？這不重要。（沉默。）可是我既然已經站起來了，叫我怎麼能坐下呢？我該怎麼說呢？（朝弗拉季米爾）你說什麼？（沉默。）也許你們沒說話？（沉默。）沒關係。讓我想想⋯⋯
（他沉思著。）

愛斯特拉岡：啊！那樣更好。

　　　　　　　（他把骨頭放進口袋裡。）

弗拉季米爾：我們走吧。

愛斯特拉岡：這麼快？

波卓：等一下！（他猛拉繩子。）凳子！（他用鞭子指著。幸運
　　　兒去搬凳子。）過來一點！那裡！（他坐了下來。幸運兒
　　　回到原處）去！（他把菸斗裝滿了。）

我認為，舞臺指示也與姿態有關。每一次「沉默」都拉低了波卓的姿態。我記得有一位評論家（肯尼思・泰南〔Kenneth Tynan〕）取笑貝克特的停頓，但這其實是他自己缺乏理解。顯然，貝克特的劇本需要小心掌握的節奏，但停頓是支配與服從模式的一部分。只有當導演試圖讓《等待果陀》變得「有意義」，卻忽略姿態互動時，它才會是一齣無聊的戲劇。

我個人並不認為在一個文化中，受過教育的人必須要理解熱力學第二定律（編註：即熱量總是從高溫熱源流向低溫熱源），但他肯定應該理解我們是一種位階順序分明的動物，這件事影響著我們行為中最微小的細節。

註釋

❶ 慢動作的高姿態效果，有如電視裡的英雄在展示超人速度能力時會放慢速度！從邏輯上講，這時候應該加快電影的速度，但那樣的話，他們就會像鬧劇裡的員警或是機器小雞那樣活蹦亂跳。

Spontaneity

即興的能力

許多老師認為孩子是尚未成熟的成年人。但如果我們把成年人看成是退化的兒童，就可能會帶來更好、更「充滿尊重」的教育。許多「適應良好」的成年人，都是痛苦、缺乏創造力和想像力，且充滿敵意的人。

01 想像力與教育

　　我要扮演可憐的阿姆加德（Armgard），我站在教室前，開始講那段臺詞：「他不准走，他必須聽我的。」突然間，我注意到胃裡有一種溫暖的感覺，像冰冷的床上躺著一個柔軟的熱水袋，當我講到「總督，開恩！啊，對不起，對不起」時，我已經跪了下來，聲淚俱下。我只能勉強說完「我可憐的孤兒哭著要麵包」這一段。然而，老師似乎更喜歡克制的表演，她刺耳的聲音把我逼到了教室後面，說我的表演「歇斯底里」。這簡直是一場噩夢。我差點羞愧而死，祈禱地震或空襲能把我從嘲笑和震驚中解救出來⋯⋯除了那難以擺脫的聲音外，其他人都一動不動地盯著我，靜得好像他們無意中發現這裡藏著一條蛇。剩下的時間對我和威斯（Weise）來說都是折磨。我開始害怕別人和自己，因為我也不能確定我是否會再一次因為那些孤兒而流淚⋯⋯

　　—— 海蒂嘉德・納福（Hildegarde Knef,1925-2002，德國女演員及歌手），《禮物馬》（*The Gift Horse, 1971*）

　　你可以把沒有想像力的人在某一瞬間變得有想像力。我記得《英國心理學期刊》（*British Journal of Psychology*）中提到的一個實驗，可能是在1969年或1970年夏季的那一期。他們讓一些在聯想能力

測試中表現普通的商人，把自己想像成幸福又無憂的嬉皮，然後再進行第二次人格面具測試，結果這些商人表現出更豐富的想像力。一些創造力測試可能會要求你給出關於磚塊的不同用法；如果你說用來「蓋房子」或「築牆」，那麼就會被歸為缺乏想像力的一類人，但如果你說「把它磨碎，用來治療腹瀉」或「用它來磨掉疣」，那麼你就是富有想像力的。我說得過於簡單，但你們大概明白了吧。

有些測試涉及圖形。你會得到很多帶有符號的小方塊，你必須給這些符號添加一些東西。「非創意型」的人可能只是加上一條曲線，或者畫個「C」，組成一個圓圈。「創意型」的人會玩得很開心，他們會將平行線畫成樹的軀幹，把「V」變成燈塔的光束等。但用這樣的測試來看人是否有創造力，可能是錯誤的。測試可能只是記錄了不同的活動。一個加上一條膽怯的曲線的人，也許只是不想在過程中暴露自己。如果我們能說服他開心地玩，不用擔心被人評頭論足，那麼也許他就能以一個「創意型」人的態度進行測試，就像那些假裝成嬉皮的疲憊商人一樣。

大多數學校鼓勵孩子們「抑制想像力」。迄今為止的研究顯示，富有想像力的孩子並不被老師喜歡。心理學家艾利斯·保羅·托蘭斯（Ellis Paul Torrance）親眼看到了一個「極具創造力的男孩」質疑教科書中的一條規則。托蘭斯提到：「即使在校長在場的情況下，老師也發火了。她怒氣沖沖地說：『所以！你還真以為你知道的比這本書還多！』」接著，這個男孩在她出完考題的一瞬間就回答出來了，她還是很不高興。「她不明白他是怎麼得到正確答案的，要求他寫下解答的每個步驟。」

後來，這個男孩轉學到另一所學校，新校長在電話中詢問他是不是那種「必須粗暴管教」的男孩。當電話另一頭說他是一個「非常健康、有前途，需要得到理解和鼓勵的小夥子」時，新校長打斷說：「嗯，他在我辦公室裡已經說得夠多了！」（摘自艾利斯‧保羅‧托蘭斯，《指導創意人才》〔Guiding Creative Talent, 1962〕）

　　在我的某個學生待了兩年的教室裡，老師在黑板上貼著一個大牌子，上面寫著：「請進入『遵命，老師』的模式。」毫無疑問的，我們還有很多類似的不可思議的故事可以說。

　　托蘭斯有一個理論，他認為「許多想像力匱乏的孩子，都是太早遭受猛烈與嚴厲的外力而被消除了幻想。他們害怕思考」。托蘭斯似乎明白這些無形力量的影響力，但他仍然說這些消除幻想的企圖是發生得「太早」，問題應該是，為什麼我們要消除幻想？一旦消除幻想，我們就沒有藝術家了。

　　智力水準與人口多寡成正比，但天賦似乎與人口數量無關。我住在洛磯山脈邊緣的一座城市，這裡的人口比莎士比亞時期的倫敦要多得多，而且這裡幾乎每個人都識字，花了數千美元用於教育。但詩人、劇作家、畫家和作曲家在哪裡？記住，這裡有數十萬「識字」的人，而在莎士比亞時期的倫敦，很少人能閱讀。這一地區的偉大藝術是原住民的藝術。白人苦苦掙扎，努力做到「原創」，結果悲慘地失敗了。

　　從人們在文具店試用鋼筆的過程中，你可以看到一些創造力受損的痕跡。他們會因為害怕表達自己而輕輕塗鴉。如果一名澳洲原住民向我們詢問北歐藝術的樣品，我們會把他帶到藝術畫廊。沒有

一個原住民會告訴人類學家：「對不起，老闆，我不會畫畫。」

我有兩個學生說他們不會畫畫，我問：「為什麼？」一個說她的老師因為她畫了一個藍色的雪人而嘲諷她（除了她的畫，其他孩子的畫都被釘在牆上）。另一個女孩在紙上的側邊畫了樹（像德國表現主義畫家保羅·克利〔Paul Klee〕），而老師直接在她的畫上畫了一棵「正確」的樹。她記得自己當時在想：「我再也不會畫畫了！」（當地學校會把窗戶填起來的原因之一，是為了讓孩子們更專心！）

大多數孩子都能發揮他們的創造性，但到了十一、十二歲，他們就突然失去自由發揮的能力，製造出對「成人藝術」的模仿。當其他種族與我們的文化接觸時，類似的事情就會發生。

1920年代，奈及利亞偉大的雕塑家班布亞（Bamboya）被一些美國慈善家任命為一家藝術學校的校長。他不僅沒能施展才能，靈感也消失了。他和學生們仍然可以為白人雕刻咖啡桌，但他們再也沒有「靈感」了。

在我們的文化中，所謂的「原始派畫家」（primitive painters）有時會去藝術學校進修，但同時也會失去了他們的天賦。

一位影評人曾告訴我，有一所電影學校裡，每位新生都可以獨立製作短片。他說，儘管在技術上有些粗糙，但這些東西總是很有趣。在課程結束前，他們製作了一部更長、技術上更精進的電影，卻幾乎沒有人想看。當我建議他們關閉學校時，他似乎很憤怒（他在那裡講課）。然而，直到近幾年，我們劇團的導演還是沒有接受任何培訓。

有人問電影導演史丹利·庫柏力克（Stanley Kubrick），導演是

否經常在每個鏡頭的打光上花費很多精力，他說：「我不知道。我從來沒看過其他導演是怎麼打光的。」

在這種文化中，你必須是一個非常頑固的人，才能持續當藝術家。扮演「藝術家」的角色很容易，但實際上，創造一些東西意味著要違背自己接受過的教育。

我讀過一篇採訪，摩西奶奶（Grandma Moses，譯註：美國原始派畫家，76歲開始繪畫，80歲在紐約舉辦個展）在採訪中抱怨說，人們總是勸她在雪裡加上藍色來改善雪景，但她堅持說自己看到的雪就是白色的，所以她不會這麼做。這個老太太會畫畫，因為她蔑視「專家」。

即使亨利・盧梭（Henri Rousseau，譯註：法國後期印象派畫家，全憑自學進行創作）曾需要在法庭上展示畫作，以證明他的精神不正常，他仍然固執地繼續畫畫！

藝術家總是被視為狂野而異常的人。也許我們的藝術家是那些本質上無法滿足老師要求的人。俄國生理心理學家巴夫洛夫（I. P. Pavlov）發現，有一些狗直到被閹割並餓了三個星期之後，才能夠被「洗腦」。如果老師也這樣對待我們，也許他們就能實現柏拉圖的理想：一個沒有藝術家的共和國。

許多老師認為孩子是尚未成熟的成年人。但如果我們把成年人看成是退化的兒童，就可能會帶來更好、更「有尊重」的教育。許多「適應良好」的成年人，都是苦澀、害怕沒創意、缺乏想像力且充滿敵意的人。與其假設他們生來如此，或認為這是成年人的必要條件，我們還不如把他們視作是被教育和教養傷害的人。

02 不假思索的想像力

很多老師都對發生在青春期的自閉表示驚訝，但我沒有，因為首先孩子必須隱藏他在性方面的騷動，其次，成年人對他的態度也完全改變了。

假設一個八歲的孩子寫了一個故事，說他被一隻巨大的蜘蛛追到一個老鼠洞裡。這會被認為「幼稚」，但沒有人會擔心他的想法有問題。如果他在十四歲時寫了同樣的故事，這可能被認為是精神異常的表現。創造一個故事、畫一幅畫，或寫一首詩，都會讓青少年飽受批評。因此，他必須假裝一切，根據他試圖在別人眼中樹立的形象，讓自己看起來「敏感」、「機智」、「強硬」或「聰明」。如果他相信自己是一個傳遞者，而不是創造者，那麼我們就能看到他的天賦到底是什麼。

我們認為「藝術是自我表達」，但從歷史上看，這個說法是很「弔詭」的。藝術家過去被看作是一種媒介，透過這種媒介，其他的東西得以運作。他是神的僕人。也許一個做面具的師傅會禁食祈禱一個星期，直到他「看見」要雕刻的面具，因為沒有人想看「他的」面具，人們想看的是上帝的面具。

愛斯基摩人（Eskimos）認為每塊骨頭內部只有一個獨一無二的形狀，藝術家不必「想出」一個主意，而是必須等待，直到他知道裡面有什麼，這一點至關重要。當他完成雕刻，他的朋友不會說：「我有點擔心第三個冰屋裡的那位納努克（Nanook，譯註：在愛斯基摩人的一支——因紐特人〔Inuit〕的宗教中，納努克是熊的主人，

可以決定獵人能否獵熊成功）。」大概是會說：「他把那個弄得一團糟！」或者「最近這些骨頭很奇怪。」現在，愛斯基摩人收到的購物目錄上會展示商品的插圖，但在我們「污染」他們之前，他們運用我們所不具有的靈感，就能知曉其樣貌。

難怪我們的藝術家都是一些異常的人物，難怪偉大的非洲雕塑家最終會去做咖啡桌，或者孩子的天賦在我們期待他們變成大人的那一刻就消失了。一旦我們相信藝術是自我表達，就不會因為一個人的技術好壞而做出評論，而是會根據他這個人本身而做出評論。

德國文學家弗里德里希‧席勒（Friedrich Schiller）寫過關於「心靈之門的守望者」的文章，非常仔細地闡釋了一些觀點。他說，對創造性心靈而言，「隨著理智把它的守望者從大門拉了出去，各種想法紛紛自動降臨，直到這時理智才會審視和檢查這眾多的想法」。他說，缺乏創造力的人「對於所有真正的創造者身上那短暫而稍縱即逝的瘋狂，感到羞愧……單獨來看，一個單一點子可能微不足道，並且極端冒險。但是，某個重要的想法可能就是從一個點子後續浮現而來；也許在整理其他似乎同樣荒謬的想法時，它可以組合出一種具可行性的連結。」

我的老師們持有相反的論點。他們想讓我去拒絕和歧視，要我相信最好的藝術家是做出最優美選擇的人。他們透過分析詩歌來展示「真正的」寫作有多困難，他們教導我，我永遠都應該知道寫作將帶我去向何處，我應該尋找更多、更好的想法。照他們的說法，像是「浩瀚無邊的海水染紅」（取自《馬克白》）這樣的意象，能像填字遊戲那樣依靠線索求解。他們認為任何人只要想得夠久，就能做

出「正確」的選擇。

　　我現在覺得，「想像」應該和「感知」一樣容易。為了認出某人，我的大腦必須做出驚人的分析：「外形⋯⋯黑色⋯⋯臃腫⋯⋯越來越近⋯⋯是一個人類⋯⋯鼻子X15型，眼睛E24B型⋯⋯特有的走路方式⋯⋯看起來比較⋯⋯」在將電磁波轉換為我父親的形象的過程中，我不覺得自己有「做」任何事！我的大腦創造了整個宇宙，而且不費吹灰之力。

　　當然，如果我說：「嗨，爸爸！」而那個接近的身影無視於我，我就會做一些我認為是「思考」的事情。我想，「那不是他常穿的外套。這個人比較矮。」只有當我相信自己的感覺是錯的時，我才會「做」一些事情。

　　想像力也是如此。想像力本來跟感知力一樣容易，除非我們認為它可能是「錯的」，而這正是我們的教育鼓勵我們去相信的。然後，我們讓自己去「想像」，讓自己「想出一個點子」，但我們真正在做的是假裝出那種我們認為應該擁有的想像力。

　　當我在讀小說的時候，並沒有任何費力的感覺。然而，如果我密切關注自己的心理過程，就會發現腦中發生著大量的活動。我讀著「她走進房間⋯⋯」，腦中就會出現一幅畫面，非常詳細，這是一間維多利亞時代的大房間，裡面空蕩蕩的，沒有什麼家具，地毯邊緣光禿禿的木板被漆成了白色。我還看到一些開著百葉窗的窗戶，陽光透過窗戶照進來。

　　我讀著「她注意到壁爐裡有幾張燒焦的紙⋯⋯」，腦中就裝入了一個壁爐，那是我在一個朋友家裡見過的那種，非常華麗。我

讀著「她身後的木板嘎吱嘎吱地響⋯⋯」剎那間，我看到一個怪物拿著一隻濕漉漉的泰迪熊。「她轉過身來，看見了一個乾瘦的老頭⋯⋯」忽然，那怪物就縮成了戴著貝雷帽的畢卡索（Picasso），房間變暗，擺滿了家具。我的想像力和作者一樣快馬加鞭，但我沒有任何費力的感覺，或者覺得自己「變得有創造力」。

有一位朋友讀完前面的內容後，說她無法想像自己在閱讀時可以充滿創造力。我告訴她，我會特別為她編個故事。「想像一個人在街上走。」我開始說。「突然，他聽到一聲巨響，轉身看到門口有東西在動⋯⋯」我停下來問她，那個男人穿的是什麼。

「西裝。」
「什麼樣的西裝？」
「條紋的。」
「街上還有其他人嗎？」
「一隻白狗。」
「這條街是什麼樣子？」
「這是一條倫敦的街道。勞工階級區域。一些建築已經被拆除了。」
「窗戶用木板封起來了嗎？」
「是的。鐵皮生鏽了。」
「這麼說它們被木板封了很長的時間了？」

顯然，她創造出的東西比我多得多。

她不會停下來思考我的問題，她「知道」這些問題的答案。它們會自動地閃現在她的意識中。

　　人們可能看起來沒有創造力，但他們會非常巧妙地將自己所做的事情合理化。你可以在那些服從催眠後暗示的人身上看到這一點，他們設法解釋催眠師命令之下的行為是出於他們自己的意志。

　　人們很容易保持偏見。例如，在這段對話中：

X先生：猶太人的問題是他們只關心自己的群體。

Y先生：但是社區基金會的紀錄顯示，他們比非猶太人更慷慨地捐贈。

X先生：這表示他們總是試圖用恩惠收買、干涉基督教事務。他們只想著錢；這就是為什麼有這麼多猶太銀行家。

Y先生：但最近的一項研究顯示，在銀行業工作的猶太人比例，遠低於非猶太人。

X先生：就是這樣。他們不去做體面的生意。他們寧願經營夜店。

——選自札洪克（R. B. Zajonc），《輿論季刊》（*Public Opinion Quarterly, Princeton*, 1960, Vol. 24, 2, pp. 280-96）

　　某種程度上，這個偏執狂X先生是非常有創造力的。

　　我認識一個男人，他曾被一個憤怒的丈夫發現他赤身裸體地躺在衣櫥裡。妻子尖叫著說：「我從沒見過這個人。」而這個男人解釋道：「我一定是進錯公寓了。」這些反應並不是很令人滿意，但它們

不需要「被想出來」，而是會自動浮現在腦海裡。

我有時會對那些被嚴格的「方法演技派」老師訓練過的學生感到震驚。

「悲傷。」我說。

「你說的悲傷是什麼意思？」

「就只是悲傷。看看會發生什麼。」

「但我的動機是什麼？」

「就只是悲傷一點。開始哭，你就會知道是什麼讓你不開心。」

那個學生決定遷就我。

「這並不太傷心。你只是在假裝。」我說。

「是你要我假裝的。」

「舉起你的手臂。所以，你為什麼要舉起它？」

「是你要我這麼做的。」

「是的，但還有其他可能的原因嗎？」

「抓住地鐵上的一個把手。」

「那就是你抬起手臂的原因了。」

「但我本來可以給出任何理由。」

「當然可以。你可能在向某人揮手，或者在為長頸鹿擠奶，或者在曬胳肢窩……」

「但我沒有時間選擇最好的理由。」

「不要選擇任何東西。相信你的頭腦。採納它給你的第一個想法。現在再試著悲傷一次。保持臉上的悲傷狀態，忍住眼淚。難過一點。再多點。再多點。現在告訴我你為什麼會這樣？」

「我的孩子死了。」

「這是你想出來的嗎？」

「我就是知道。」

「那就對了。」

「我的老師說，你不應該演形容詞。」

「你不應該在沒有將其合理化的情況下，演形容詞。」

如果一名即興演員一時沒有想法，那他不應該去尋找，而是激發夥伴的能力，讓他丟出「不假思索」的答案。

如果有人以「你在這裡幹什麼？」開始場景，然後他的夥伴可以立即脫口而出：

「我只是下來買牛奶，先生。」

「我沒有告訴你，如果我再抓住你，我會怎麼做嗎？」

「哦，先生，不要把我放進冰箱裡，先生。」

如果你不知道在場景中該做什麼，只需要說出類似的話：「天哪！那是什麼？」

這會立刻讓你同伴的腦海裡浮現出畫面，他會說：「媽媽！」或者「那隻狗又把地板弄髒了！」或「一個祕密樓梯！」或其他什麼。

03「最好」的創意

在學校裡，任何即興發揮的行為都可能給我帶來麻煩。我學會了永遠不要一時衝動，無論我最先想到的是什麼，都應該將其否絕掉，用「更好」的想法取而代之。

我學到了我的想像力不夠「好」。我學到了第一個想法並不令人滿意，因為它是：

(1)精神錯亂的。

(2)淫穢的。

(3)非原創的。

事實是，「最好」的創意往往是精神錯亂的、淫穢的、非原創的。我最著名的獨角戲劇本《白鯨》（*Moby Dick*），講的是一個僕人把主人的最後一顆精子保存在金魚缸裡。然後精子逃跑了，長到大得嚇人，不得不在公海上捕獲它。

對許多人來說，這肯定是一個相當淫穢的想法，但如果我沒有把老師教的所有東西都扔掉，我永遠也寫不出來。

這些老師非常肯定規則，自己卻什麼也沒寫。

我是在1950年代末湧現的許多劇作家之一，而值得注意的是，其中只有一個人上過大學，那就是約翰・阿登，而且他學的還是建築設計。

讓我們來看看這三個類別。

精神錯亂

我的感覺是，理智實際上是一種偽裝，是一種我們要去學習才會的行為方式。我們保持這種偽裝，是因為我們不想被別人拒絕，因為要是被歸類為瘋子，就完全被排除在群體之外了。

我遇到的大多數人，都暗自相信自己比一般人更瘋狂。人們能意識到維護自己的「盾牌」所需要的能量，卻無法意識到被其他人消耗的能量。他們明白自己的精神正常是一種表演，但當面對其他人時，他們會用角色扮演來迷惑眼前這個人。

精神正常（sanity）與你的思維方式沒有直接關係。關鍵在於讓自己看起來很「安全」。倫敦城裡的小老頭四處遊蕩，顯然他們已陷入幻覺，但沒有人會感到不安。如果這件事發生在一個更年輕、更有活力的人身上，他就會被隔離。加拿大的一項關於對精神疾病態度的研究表明，當一個人的行為被認為是「不可預測的」時，社群便會排斥他們。有一位胖女士正在泰特美術館（Tate）的一個私人展覽中欣賞一幅畫，這時，藝術家大步走過去咬了她一口。他們把藝術家趕了出去，但沒有人懷疑他的神志，因為他一貫如此。

我曾經讀到有個人相信自己的下巴裡有一條魚。（該病例報導在《新社會》〔New Society〕雜誌上。）這條魚動來動去，使他很不舒服。當他試圖跟別人談論這條魚時，人們認為他「瘋了」，於是他們激烈地爭吵。他已經住院好幾次了，但對這條魚沒有任何影響。有人建議他也許不應該再告訴其他人。畢竟讓他被隔離的是爭吵，而不是幻覺。一旦他同意將自己的問題保密，他就能過著正常的生活。他的精神正常得跟我們一模一樣。我們的下巴裡可能沒有魚，

但我們都擁有魚的對等物。

當我解釋說「精神正常是一種互動問題，而不是一個人的心理過程」時，學生們常常笑得歇斯底里。他們一致認為，多年來他們一直在壓抑各種各樣的想法，因為他們把那些想法歸類為「瘋狂」。

學生們需要一位「導師」（上師）來「允許」禁忌思想進入他們的意識。導師並不一定要教一些什麼。有些導師沉默不語，有些則說話隱晦。但所有導師都要以身作則，讓學生們知道他們也曾進入禁地且毫髮無損。我和學生們開玩笑，向他們展示我腦中死掉的修女或巧克力蠍子的數量，跟其他人的一樣多，但我和他人互動時還是非常流暢且正常。如果你只是「告訴」學生，他不需要對想像的內容負責，這是沒有用的。他需要一個活生生的老師來證明，怪物不是真的，想像力不會摧毀你，否則學生將不得不繼續「假裝」無趣。

有一次，我上午要為一個精神病患者班上課，下午是一個戲劇班。戲劇專業學生們的作品要古怪得多，因為他們並不害怕自己的大腦裡會出現什麼。精神病患者甚至錯把正常的想像當作自己精神錯亂的證據。

我記得精神病學家大衛・斯塔福德—克拉克（David Stafford-Clark）曾在一次公開會議上批評過英國導演肯・坎貝爾（Ken Campbell）。肯曾說過，他鼓勵演員表現得像個瘋子，因為那樣人們就會發現他們很有趣。斯塔福德—克拉克對於瘋子等同「滑稽」的想法感到不安，但這幾乎不是肯・坎貝爾的錯。「笑聲」是使我們保持在秩序中的鞭子。莫名地被嘲笑是很可怕的。你要不是壓抑

討人厭的笑聲，就是開始有意識地控制它。我們壓抑即興發揮的衝動，審查我們的想像力，學會讓自己表現得「平凡」，摧毀自己的天賦，然後就沒有人會嘲笑我們。

如果莎士比亞曾擔心要證明自己精神正常，就永遠寫不出《哈姆雷特》，更不用說《泰特斯・安德洛尼克斯》（Titus Andronicus）了；還有喜劇演員也是，哈波・馬克斯（Harpo Marx）就不可能給橡膠手套充氣，然後把裡面的空氣擠進咖啡杯裡；❶格魯喬・馬克斯（Groucho Marx）如果真有一匹馬，絕不會威脅要用馬鞭抽人；菲爾茲（W. C. Fields）絕不會在他的威士忌酒瓶飛出去之後，跟著跳出飛機；史坦・勞萊（Stan Laurel）也不會彈個手指就點燃了拇指。

我們都本能地知道什麼是「瘋狂」的想法：那些別人認為不可接受，並且訓練我們不去談論，但我們會去劇院看它被表達出來的想法。

淫穢

在令人厭惡或震驚的意義上，我發現許多事情都是淫穢的。我發現在電視片頭中使用真實的大屠殺片段，是相當讓人不悅的。我發現人們常常用藥物和菸草把自己搞得一團糟，太可怕了。父母和老師對待孩子的方式也讓我厭惡。大多數人認為淫穢的東西是關乎性的，比如陰部、髒話，但更讓我震驚的是現代城市裡空氣和食物中的致癌物，環境中不斷增加的放射性物質。1975 年的頭七個月，美國的癌症發病率似乎上升了 5.2%，但很少有人注意到這些資訊，因為它們沒有「新聞價值」。

大多數人對淫穢與否的看法各異。在某些文化的特定時間裡，正常的價值觀會被反轉，比如「歡宴之王」（lord of misrule，編註：被抽中負責聖誕節狂歡活動的人）、祖尼人（Zuni，美洲原住民）的小丑表演、嘉年華會，甚至在現今的文化中，平時也會發生類似的事情，比如我聽說過的辦公室派對。人們對淫穢內容的容忍度，因所在群體或特定情境而異（「不當著孩子的面」）。人們可以在聚會上因某些笑話而發笑，但在平時更正式的場合裡聽到這些笑話，並不會覺得好笑。在這種意義上，教室通常被認為是一個「正式」的場合，這對我而言真是不幸。

我任教的第一所學校只有一位女老師。當她午餐時間出去買東西時，男人們拉椅子聚在一起，不停地講著淫穢的故事。像往常一樣，孩子們在操場流傳著類似的故事，或者在牆上寫著「狗屎」或「操」，而且沒有錯字。然而，教職員卻認為孩子們是「淫穢的小惡魔」，因此懲罰他們，還以此為樂，但孩子說的話比老師們的要溫和得多。當這些孩子長大後，也許他們會在壓力下崩潰，然後加入心理治療團體，在那裡，他們會被鼓勵說出那些所有被老師禁止在學校裡說的話。❷

福克斯（S.H. Foulkes）和安東尼（E. J. Anthony）說，治療情境是指「患者能夠自由地表達內心深處的想法，無論是對自己、他人還是精神分析師。他確信自己沒有被評判，無論他是什麼人，無論他說了什麼，他都被完全地接納。」（《團體心理治療》〔*Group Psychotherapy*, 1972〕）後來他們又補充道：「我們鼓勵患者減輕對自我的審查。這樣做是為了讓患者明白，他們不僅被允許，而且被期

望說出任何想到的事情。我們告訴他們，不要讓以往的抑制因素，妨礙了他們隨時自發地表達想法。」

我待在學校已經是二十多年前的事了，但是教育卻越變越相同。（最近的研究表明，過去的「監督」系統可能是最有效的教學方法之一！）以下是校長們對校園性教育問卷的回答。（《新政治家週刊》〔 New Statesman, 1969/2/28 〕）

「我反對就這些問題進行『直白的討論』。」
「那些決定像動物一樣行事的人，無疑可以自己找出答案。」
「我覺得很噁心，談論性事很噁心。我不會讓學校有性教育。」
「相關的指導在我的學校裡都是一對一完成的，而且是由一位傳教士私下完成的。」

注意，他們用的是「我的學校」而不是「我們的學校」。最近，有一個年輕的女孩被燒死了，因為她羞於光著身子從著火的房子裡跑出來。某種程度上，她的老師應該受到責備。以下是自然分娩倡議家希拉·基辛格（Sheila Kitzinger）對中產階級的故作正經所做出的評論。

在牙買加，我發現西印度群島的農婦很少感到會陰不適，也很少會擔心生產時嬰兒頭部的承壓問題。但從英國中產階級女性的案例研究來看，許多人似乎會擔心弄髒床單，並且經常有人在分娩時會對直腸和陰道的感覺感到震驚，她們可能會覺得這很痛苦。事實

上，她們所苦惱的事，農婦們卻坦然處之。

一些女性覺得放鬆腹部很困難，尤其是疼痛的時候。她們被教導「收腹」，以及有時放鬆這些肌肉是不正常的。

——希拉·基辛格，《分娩的歷程》(The Experience of Childbirth, 1962）

她補充說，長期工作的女性往往會「受到壓抑，因身體發生變化而尷尬，她們極其淑女，會盡其所能地忍受所經歷的一切，也不會表現出焦慮。給她們帶來困難的不是身體，而是對自己的束縛。她們分娩無能」。

在大學教書時，我還沒有遇到過任何自我審查的問題，至少不是「性」方面的。我不是要說，對「淫穢」的恐懼是讓人們拒絕第一個想法的最重要因素，但如果即興老師不是清教徒，並且可以讓學生表現任何他們想要的行為，這樣理解確實有好處。你最好把班級看成是一個聚會，而不是一個正式的「教師—學生」組合。如果你不能讓學生們像在校外一樣自由地說話和行動，那麼最好不要教他們戲劇。

我所遇過的那些最壓抑、遭受過最深的傷害、最「不可教」的學生，是那些在糟糕的高中裡表現出色的學生。他們不再學習如何成為溫暖、自發、給予付出的人，而是變得充滿防禦、膚淺、精於算計和自戀。我可以提供很多例子，來說明教育顯然是一個破壞性的過程。

我並不是說一個即興劇團體就應該「淫穢」，而是他們應該意

識到正在冒出的想法。我不希望他們變得僵硬和呆滯，而是可以大笑著說「我沒有那樣說」之類的話。

原創

許多學生因為害怕非原創而阻擋了他們的想像力。他們相信自己確切地知道原創是什麼，就像評論家們總是確信他們能識別出前衛的作品一樣。

我們的「獨創性」概念，都是立基於已存在的事物。有人告訴我，日本的前衛劇團跟西方的那些很像。這是廢話，不然我們怎麼知道他們是什麼？任何人都可以經營前衛劇團；你只要讓演員們成堆裸體地躺在那裡，或是直盯著觀眾看，或是以極慢的動作移動，或是做一些其他新潮的玩法。但是，真正的前衛並不是模仿其他人正在做的，或者重複別人四十年前的創作；他們試圖解決真正「需要」解決的問題，比如如何讓一個大眾劇院產出一些有價值的內容，而且他們可能看起來並不前衛！

即興演員必須意識到，他表現得越「明顯」（obvious），就會顯得越有獨創性。我經常指出，觀眾非常喜歡直來直往的人，他們總是對一個真正「明顯」的想法笑得很開心。

很多進行即興創作的人，會努力尋找一些「原創」的想法，因為他們想被當作聰明人。他們會做出各種不恰當的事情。如果有人問：「晚飯吃什麼？」一個糟糕的即興演員會拚命地想要想出一些原創的東西。不管說什麼，他都會說得太慢。最終他會擠出一個像「油炸美人魚」這樣的想法。如果他只是說「魚」，觀眾就會很高興

的。沒有兩個人是完全一樣的，一個即興演員越「明顯」，他就越像他自己。如果他想用獨創性給我們留下深刻的印象，那他就會找到那些其實很普通、很無趣的想法。

我已經放棄向倫敦的觀眾詢問場景發生地點的建議了。有些傻瓜總是大喊「萊斯特廣場的公共廁所」或「白金漢宮外」（從來沒人說「白金漢宮內」）。人們總是試圖給出原創的答案，我們卻總是得到同樣乏味的老答案。去要求人們給出一個原創的想法吧，看看這會讓他們陷入怎樣的混亂。如果他們能把第一個想到的答案說出來，就不會有這種問題了。

一個富有靈感的藝術家就是做到了「明顯」。他沒有做任何決定，沒有權衡此想法彼想法。他接受了第一個想法。如果不是這樣，杜斯妥也夫斯基（Dostoyevsky）怎麼能在三個星期的時間裡，為了履行合約，每天早上寫一本小說，下午寫另一本小說呢？如果你研究過巴哈（Bach）的作品數量，你就會對他的創作流暢程度有所瞭解（而我們還弄丟了他一半的作品），然而他有許多時間都花在排練上，教唱詩班的學生拉丁文。根據小提琴家路易・施洛瑟（Louis Schlosser）的說法，貝多芬（Beethoven）曾說過：「你問我的想法從哪兒來的？我很難確定地說。它們直接地不期而至，我可以用手抓住它們。」

莫札特（Mozart）在談到他的想法時說：「我不知道這些想法是從哪裡來的，怎麼來的；我也不能強迫它們。我把令我愉悅的那些旋律留在記憶裡，我通常會直接將它們哼出來，彷彿是別人告訴我的一樣。」他在同一封信中還說：「從我手裡出來的作品很莫札特，

因為那些特定的形式和風格，把它們莫札特化了；它們之所以不同於其他作曲家的作品，可能是因為我的鷹鉤鼻太大了。簡而言之，這就是莫札特的，跟別人的不一樣。我真的沒有專門研究過或以原創為目標。」

要是莫札特試圖要原創，這就像一個站在北極的人試圖向北走，對於我們來說也是如此。追求原創會讓你遠離真實的自我，讓你的作品平庸無奇。

04 被拒絕的第一個想法

讓我們看看這些理論在實踐中是如何運作的。假設我對一名學生說：「想像一個盒子。裡面有什麼？」答案會不請自來地出現在他的腦中。也許是：

「泰德叔叔，他死了。」

如果他說了這些話，人們就會笑。他是一個和善而風趣的學生，也不想被人視為冷酷無情或一個「瘋子」。他的想像力說：「數以百計的衛生紙。」但他不想讓自己看起來全神貫注於排泄物。「一條盤著的又大又胖的蛇」怎麼樣？不，太佛洛伊德了。最後，在大約整整兩秒的停頓之後，他說出「舊衣服」或「它是空的」，並感受到想像力的匱乏和挫敗感。

我對一個學生說：「說些物體的名字。」

他緊張起來。「呃……卵石……呃……海灘……懸崖……

呃……呃……」

「你知道你為什麼卡住了嗎？」我問。

「我一直在想『卵石』。」

「那就說出來。腦中浮現什麼就說什麼。它不一定是原創的。實際上，一直說同一個詞這件事就很有創意。另一個卵石。一個大卵石。一個有洞的卵石。一個帶有白色記號的卵石。又一個有洞的卵石。」

我問另一個人：「說一個詞。」

「呃……呃……白菜。」他看上去有些驚慌。

「這不是你想到的第一個詞。」

「什麼？」

「我看見你的嘴唇在動。它們形成了一個O形。」

「柳丁（orange）。」

「柳丁這個詞怎麼了？」

「白菜似乎更普通一些。」

這個學生想表現出自己缺乏想像力。在遇到我之前，他一定遭遇過什麼痛苦的經歷。

「海星的反義詞是什麼？」我問。

他張大了嘴。

「回答，說出來。」我喊道，因為我看得出他確實想到了什麼。

「向日葵。」他驚訝地說。他沒想到自己脫口而出的是這個詞。

一個學生用無實物默劇動作從架子上拿東西。

「那是什麼？」我問。

「一本書。」

「我看見你的手拒絕了先前的形狀。你原本想拿什麼？」

「一罐沙丁魚。」

「為什麼不拿呢？」

「我不知道。」

「它打開了嗎？」

「是的。」

「弄得一團亂？」

「是的。」

「現在請你選一個更討人喜歡的物品。假裝從架子上拿出這樣
的東西。」

　　他的腦子一片空白。

「我想不到任何東西。」

「你知道為什麼嗎？」

「我一直在想沙丁魚。」

「你為什麼不拿下另一罐沙丁魚呢？」

「我想要原創。」

　　我要一個女孩說一個詞。她猶豫了一下，說：「豬（pig）。」

「你想到的第一個詞是什麼？」

「豌豆（pea）。」

「告訴我一個顏色。」

她又猶豫了。

「紅色（red）。」

「你首先想到的是什麼顏色？」

「粉色（pink）。」

「給石頭取個名字。」

「地面（ground）。」

「你第一個想到的名字是什麼？」

「卵石（pebble）。」

通常，大腦並不知道它拒絕了第一個答案，因為它們不會進入長期記憶裡。如果我不立即問她，她會否認自己的回答取代了原本更好的詞。

「你為什麼不告訴我，你想到的第一個答案呢？」

「它們並不重要。」

我推測，她不說「豌豆」是因為這意味著小便（譯註：豌豆〔pea〕與小便〔pee〕同音。），拒絕粉色也許是因為讓她想起了肉。她說是的，然後說她拒絕了「卵石」，是因為她不想說三個以「P」開頭的單字。

這個女孩的反應並不是真的慢，她不「需要」猶豫。教她接受第一個出現的想法，會讓她看起來更有創造力。

當我與一個團體第一次見面時，我可能會要他們以無實物動作表演脫帽子、從架子上或口袋裡拿東西。他們做的時候，我不會看他們；我可能會看向窗外。然後我解釋說，我感興趣的不是他們做了什麼，而是他們的思維如何運作。我說，他們可以選擇伸出手來，看看手裡有什麼；或者可以先想好決定選什麼，然後再表演。如果他們擔心失敗，就「必須」先思考了；如果他們很愛玩，就會讓手自主決定。

假設現在我決定撿起什麼東西。我可能會讓我的手往下，拿起東西來晃一晃。這是一個用過的保險套，這不是我會去撿的東西，但它是我的手「決定」要的。我的手很可能會撿起我不想要的東西，比如熱騰騰的馬糞，但觀眾會很高興。他們不要我想出水桶或手提箱這種正經玩意兒去表演默劇動作。

我要學生們試試用「想」和「不想」兩種方式來進行無實物默劇表演，這樣他們就能感覺到其中的不同。如果我要人們一刻不停地拿出各種物體，那麼他們很可能就會停止事先想好，只對雙手所選擇的東西保持適度的興趣。下面是一個錄影片段，所以我記得很清楚。我說：

「把你的手放進一個想像中的盒子裡。你拿了什麼？」
「板球。」
「把另一個東西拿出來。」
「另一個板球。」
「扭開它。裡面有什麼？」

「紀念章。」

「上面寫著什麼？」

「1948年的聖誕節。」

「把雙手放進盒子裡。你拿到了什麼？」

「盒子。」

「上面寫著什麼？」

「僅供出口。」

「打開它，拿一點東西出來。」

「一件緊身塑身衣。」

「把你的手放在盒子最裡面的角落。你拿到了什麼？」

「兩隻龍蝦。」

「先不管牠們。從盒子裡再抓一把東西出來。」

「灰塵。」

「感受它裡面有什麼。」

「一個珍珠。」

「嚐一嚐。味道如何？」

「梨子味。」

「從架子上拿東西下來。」

「一隻鞋。」

「尺寸多大？」

「十一號。」

「伸手去拿你背後的東西。」

他笑了。

「這是什麼？」

「乳房……」

注意，我透過不斷地改變問題的「組合」（例如：類別），來幫他進行幻想。

05 演員應該「合作」

有喜歡說「是」的人，也有喜歡說「不」的人。那些說「是」的人，從他們擁有的冒險中得到回報，而那些說「不」的人，從他們獲得的安全感中得到回報。我們周圍說「不」的人，比說「是」的人多得多，但你可以訓練這類人表現得像說「是」的那類人。❸

「你的名字是史密斯？」

「不是。」

「哦……那你是布朗了？」

「抱歉。」

「那麼，你見過他們之中的任何一個嗎？」

「恐怕沒有。」

無論提問者想的是什麼，都被推翻了，他感到厭倦了。演員們完全處於衝突之中。

如果回答「是」，感受就完全不同了。

「你的名字是史密斯？」

「是的。」

「你就是那個跟我妻子亂搞的人？」

「很有可能。」

「看招，你這個無恥小人。」

「啊！」

英國演員弗雷德·卡爾諾（Fred Karno）明白這一點。當他面試那些渴望獲得角色的演員時，會把筆戳進一個空墨水瓶裡，假裝用墨水彈他們。如果他們假裝被擊中眼睛，或者做出別的什麼反應，他就會和他們進一步接觸。如果他們看起來很困惑，並「拒絕」了他，那麼他會就此打住。

這裡有一個與姿態互動的關聯之處，因為低姿態演員傾向於接受，而高姿態演員傾向於拒絕。高姿態演員會拒絕任何動作，除非他們覺得自己能控制發展。

高姿態演員顯然害怕在觀眾面前被羞辱，但拒絕夥伴的想法就像溺水的人把救他的人也拉下去。這不是說你不能扮演高姿態，而是需要同時接受其他人的創作。

「你叫史密斯嗎？」

「如果是呢？」

「你一直在對我妻子做出下流的暗示。」

「我不認為我做過什麼下流的事！」

很多老師讓即興演員在衝突中工作，因為衝突很有趣。但其實我們不需要教授競爭行為；學生們已經是這方面的專家了，重要的是我們不去鼓勵演員之間的衝突。即使在看似激烈的爭執中，演員們仍然應該「合作」，冷靜地發展行動。

即興演員必須明白，他的首要技能就是釋放夥伴的想像力。在我的課堂上，如果演員和我一起工作的時間夠長，他們就會知道自己的「正常」行為是如何毀掉別人的天賦的。然後，有一天，他們「頓悟」了，突然明白那些用來對付別人的所有武器，他們也會在內心深處用來對付自己。

「安排」別人

威廉‧加斯基爾曾經讓一個演員負責場景的內容和發展方向，而他的夥伴只是做為「助理」。

「你拿到了嗎？」

「在這兒，先生。」

「嗯，打開它。」

「給您，先生。」

「好吧，幫我穿上。」

「好的，先生。我覺得很合身。」

「還有頭盔。」

「怎麼樣，先生？」

「很好。現在關閉面板，開始加壓。當我找到沉船時，我會拉

三下繩子。不能超過20英尋（譯註：1英尋＝1.829公尺）。」

　　如果你專注於讓助理參與某個行動，那麼場景就會自動推進。在我看來，當觀眾不知道其中一個演員在「安排」另一個演員的時候，遊戲玩得最為到位。

　　「早安。」
　　「早安。」
　　「那麼……我可以坐在這裡嗎？」
　　「可以，先生。」
　　第一個演員斜坐在椅子上，張開嘴巴。第二個演員「接到」了，以無實物動作像牙醫那樣把椅子升高。
　　「有什麼問題，先生？」
　　「對。我的一顆白齒不太舒服。」
　　「嗯。現在讓我們看看。上下咬合——」
　　「啊啊啊啊啊！」
　　「我的天哪，它很敏感。」

　　這個把戲的關鍵不在於讓助手做什麼事，而在於想辦法讓彼此陷入麻煩。

　　「平時的那個牙醫在度假，是嗎？」
　　「是的，先生。」

「我得說，你看起來相當年輕。」

「我剛從牙科學校畢業，先生。」

「你一定要把它拔出來嗎？我是說，很緊急嗎？」

「我認為很緊急，先生。再過一天左右，它就會爆炸。」

　　觀眾會相信是牙科醫生在控制場景。當即興演員感到焦慮時，每個人都試圖由自己來負責整個場景。把全部責任都交給一個人，可以幫助他們更冷靜。❹

拒絕與接受

　　拒絕是一種攻擊。我這麼說，是因為如果我建立一個場景，讓兩個學生互相說「我愛你」，他們幾乎總是接受對方的想法。許多學生在「我愛你」的場景中，經歷了第一次趣味橫生、流暢自然的即興創作。

　　如果我對兩個沒有經驗的即興演員說「隨便開始吧」，他們可能會開口說話，因為語言比行動更安全。他們會拒絕任何行動發展的可能性。

「哈囉，你好嗎？」

「哦，跟往常一樣。天氣不錯，不是嗎？」

「哦，我不這麼認為。」

　　如果一個演員打哈欠，他的夥伴可能會說：「我今天感覺真不

錯。」每個演員都傾向於抵制另一個演員的創造，同時拖延時間，直到他想出一個「好」點子，然後試圖讓他的夥伴也跟著做。

感到害怕的即興演員的座右銘是：「如有懷疑，就說『不』。」在生活中，我們用它來拒絕行動。然後我們來到劇院，任何在生活中我們會說「不」的時刻，我們都想看到演員屈服說「是」。於是，我們在生活中受壓抑的行動，就會在舞臺上得以發展。

如果你暫時放下手中的書，想想你不希望在自己或所愛的人身上發生的事，你就會想到一些值得搬上舞臺或拍攝的事情。我們不想剛走進一家餐館，就被甜派打到臉上，也不想突然看到奶奶的輪椅衝向懸崖邊緣，但我們會花錢去旁觀這樣的事發生。

在生活中，大多數人都非常擅長壓抑行動。所有的即興老師要做的，就是反轉這個技能，這樣他就能訓練出非常「有天賦」的即興演員。糟糕的即興演員經常以「高超的技巧」拒絕行動。優秀的即興演員則發展行動：

「請坐，史密斯。」

「謝謝，先生。」

「是關於我妻子的，史密斯。」

「她跟你說過了嗎？先生？」

「是的，是的，她完全坦白了。」

兩位演員都不太清楚這一幕是關於什麼，但都願意配合玩下去，看看會發生什麼。

起初，學生沒有意識到自己是在拒絕或接受，而且他們也不善於識別其他學生是在拒絕或接受。一些學生喜歡接受（他們很「討人喜歡」），但大多數學生更喜歡拒絕，即使他們可能不知道自己在做什麼。我經常停止一段即興表演，來解釋拒絕是如何阻止了行動的發展。錄影帶很有幫助：你重播一下，每個人都明白了。

A：啊！
B：怎麼了？
A：我把褲子穿反了。
B：我幫你脫下來。
A：不！

場景馬上就宣告失敗了。A 拒絕了 B，因為他不想以無實物動作表演脫褲子，還要假裝尷尬，所以他寧願讓觀眾失望。

我要他們重新開始一個類似的場景，並且盡可能做到避免拒絕對方。

A：啊！
B：（抱著他）穩住！
A：我背痛。
B：不，它不……是的，你是對的。

B 注意到自己犯了「拒絕」的錯誤，這是他還留著想脫褲子的

想法造成的。然後，A透過轉移到另一個想法，來拒絕自己原本的想法。

　　A：我的腿很痛。

　　B：你恐怕得截肢了。

　　A：醫生，你不能這樣做。

　　B：為什麼不呢？

　　A：因為我寧可它留在我身上。

　　B：（已失去信心）來吧，先生。

　　A：我的手臂上也長了一個東西，醫生。

　　在這個場景中，B越來越厭倦了。

　　兩個演員都覺得對方很難合作。他們可能會說「這個場景不太好」，但他們仍然沒有意識到其中的原因。

　　我在他們表演的時候寫下對話，仔細解釋了他們是如何互動的，以及為什麼B看起來越來越沮喪。

　　我要他們重新開始，這次他們明白了。

　　A：啊！

　　B：怎麼了，先生？

　　A：是我的腿，醫生。

　　B：它看起來很糟糕。我要把它切除。

　　A：這是你上次切除的那隻，醫生。

（這不是一個拒絕，因為他接受了截肢。）

B：你的意思是你的木腿痛得厲害？

A：是的，醫生。

B：你知道這意味著什麼嗎？

A：醫生，不會是蛀蟲吧！

B：是的。我們必須在它擴散到你身體的其他部位之前移除它！

（A的椅子塌了。）

B：天啊！它把家具感染了！（諸如此類。）

　　觀眾欣賞這一段的興趣，在於欣賞演員對彼此的態度，並因此被娛樂。我們很少看到人們如此快樂且合作無間地一起工作。以下是我記下的另一個場景。

A：你叫史密斯嗎？

B：是的。

A：我把……車帶來了。

　　我打斷他，問他為什麼猶豫。A說他不知道，我便問他原本想說什麼。他說「大象」。

「你不想說『大象』，是因為上一場裡有人說過了？」

「是的。」

「不要試圖原創。」

　　我要他們重新開始這個場景。

A：我把大象帶來了。

B：拿來閹掉？

A：（大聲）不！

　　觀眾失望地抱怨著。他們被一場潛在的閹割大象的戲迷住了，大象可能在挨第一刀時化成泡沫消失不見了，或者他們錯把象鼻砍了，又或者是他們被一根切下來的陰莖在房間裡追著跑。當然，這也是為什麼A會有想去拒絕的衝動。

　　他不想捲入任何與淫穢或精神錯亂有關的事情。他阻擋了觀眾最渴望看到的東西。

　　我把演員做的任何事情都稱為「點子」（offer）。每個點子都要被接受（accept），或是被拒絕（block）。如果你打哈欠，你的夥伴也打了哈欠，這就是「接受」了你的點子。

　　「拒絕」是指阻止動作發展的任何東西，或抹殺夥伴給出的前提。❺ 如果它發展出行動，就不是拒絕。例如：

　　「你的名字是史密斯？」

　　「是又如何，你這個可惡的小人！」

　　這不是一個拒絕，儘管答案是對立的。再來一個：

　　「我受夠了你的無能，柏金森！請走吧。」

　　「不，先生！」

這也不是拒絕。第二個說話的演員已經接受了自己是一名僕人，接受了自己和雇主之間的惱人困境。

如果場景一開始有人說：「放手，賈斯伯先生，讓我走。」而他的夥伴說：「好吧，那你想做什麼就做什麼。」這可能是一個拒絕。這會帶來一陣笑聲，但會造成糟糕的感覺。

一旦你確立了「點子」、「拒絕」和「接受」的類別，就可以給出一些非常有趣的指示。例如，你可以請一個演員丟出一些無聊或有趣的點子，或者「過度接受」，或者「接受並拒絕」，等等。

你可以安排兩個演員，A丟點子並接受，B丟點子並拒絕。

A：你好，你是新來的？

B：不，我來修理管道。你家有地方漏水了？

A：是的，哦，謝天謝地。地下室的水已經快有一公尺深了。

B：地下室？你沒有地下室啊。

A：不，呃，鍋爐房。向下走幾步路就到了。你沒帶工具。

B：有，我有。我正拿著它們。

A：哦，我真傻。那就交給你了。

B：哦，不。我需要一個助手。遞給我那個扳手。（諸如此類。）

有時兩個演員會又拒絕又丟出點子。糟糕的即興演員常常做這樣的事。但如果你「告訴」演員刻意去拒絕彼此，他們的鬥志就不會那麼容易被擊敗。這再一次告訴我，拒絕有侵略性。如果命令是我下的，演員們就不會在意自己是在攻擊或被攻擊。

A：你緊張嗎？

B：完全沒有。我看得出你很緊張。

A：胡說八道。我只是在活動手指。你要參加鋼琴考試，對嗎？

B：我來這裡參加飛行課程。

A：穿著泳衣？

B：我總是穿著泳衣。

我：你已經接受了泳衣。

（笑聲。）

　　一個有趣的點子可以是「房子著火了！」或「心臟！快點，我的藥！」但它也可能是不確定的東西。「好吧，包裹在哪裡？」或「我可以坐在這裡嗎？醫生？」這些都是有趣的點子，因為我們想知道接下來會發生什麼。就算是「好吧，開始」也行。你的夥伴也可以用氣球打你的頭，然後你感謝他，觀眾就很高興了。

　　下面的這個例子中，A丟出無聊的點子，而B丟出有趣的點子。

A：（無聊的點子。）早安！

B：（接受。）早安。（給有趣的點子。）天哪！法蘭克！他們讓你出來了？你是逃出來的？

A：（接受。）我藏在洗衣車裡。（給無聊的點子。）我看到你已經把這地方重新裝修過了。

B：（接受，給有趣的點子。）是的……但……你看……關於錢。你會得到你的那份。我沒打算把你踢開。我……我已經開

始一門好生意……

A：（接受，給無聊的點子。）是啊，你已經有更高的社會地位了。

B：（接受，給有趣的點子。）現在跟過去不同了……我……我不是有意出賣你的，查理……

　　演員們已經自然而然地開始了某個黑幫場景，但他們實際擔心的卻是這些點子是否符合我要求的「無趣」、「有趣」類別。場景會「自行生長」。

　　如果兩個演員輪流丟出點子並接受，場景就會自動自發地發展下去。

「我們以前是不是見過？」

「對！是在遊艇俱樂部嗎？」

「我不是會員。」

（他接受了遊艇俱樂部。糟糕的即興演員會說：「什麼遊艇俱樂部？」）

「啊，不好意思。」

「學校！」

「沒錯，我以前名列前茅，你是學校的中輟生之一。」

「波默羅伊！」

「斯諾德格拉斯！」

「這麼多年了！」

「這麼多年，你什麼意思？那場景彷彿就在昨天，每天午餐時

你都毆打我。」

「哦，好吧……已經過去了，那時我們還小嘛。當時被我們抓著腳踝吊在窗外的人，是你嗎？」

「你們根本沒抓住我。」

「我看你現在還戴著支架。」

好的即興演員之間似乎心有靈犀；一切都如安排好了一般。這是因為他們接受了所有的提議，而這是任何「正常人」都不會做的事情。此外，他們可能會接受一些並非有意為之的點子。

我告訴我的演員們，永遠不要想出一個點子，而是假設你已經給出了點子。格魯喬·馬克斯明白這一點：在益智節目中，一名參賽者「僵住了」，於是他測量了那個人的脈搏，說：「不是這個人死了，就是我的手錶停了。」

如果你發現自己比夥伴矮，你可以說：「辛普金斯！我不是禁止你比我高嗎？」這可以引出這樣的場景：僕人趴在地上，或者主人開始縮小了，或者僕人其實是被他的哥哥頂替了，又或是其他任何場景。如果你的夥伴流汗了，就給你自己搧搧風。如果他打了個哈欠，你就說：「時間晚了，是吧？」

一旦你學會接受別人的點子，意外就不會再打斷你的行動了。當有人的椅子塌了，史坦尼斯拉夫斯基會斥責他沒有繼續下去，沒有向他的角色所在房子的主人道歉。這種態度會驚豔整個劇院。願意接受任何事情的演員，似乎是超自然的；這是即興創作中最美妙的地方：你突然接觸到無拘無束之人，他們的想像力運作起來似乎

無邊無際。

透過把每件事分析成拒絕和接受，學生們深入瞭解了是什麼力量在塑造場景，也明白了為什麼某些人看起來很難共事。

除了演員訓練之外，「點子—拒絕—接受」這類遊戲還有很多用處。生活無趣的人常常認為自己生活的無趣只是偶然。但在現實中，每個人都或多或少地透過有意識的拒絕和接受模式，選擇了他們會遇到什麼樣的事件。有一位學生反對這種觀點：「但你不能選擇自己的生活。有時你會受到周圍人的擺布。」我說：「你避開他們了嗎？」她說：「哦！我明白你的意思了。」

06 即興遊戲

以下是我用在學生身上的遊戲。

「兩個地點」

你可以玩出一些非常有趣的場景，比方說一個角色在公車站等車，但另一個角色聲稱舞臺是他的客廳，諸如此類。這樣的場景很成功地利用了拒絕。（這個遊戲來自皇家宮廷劇院劇作家小組，1959年左右發明的。）

「收禮物」

我發明了一種相當幼稚的遊戲，現在經常用在小孩子身上，但如果你哄著成年人克服最初的抗拒心理，他們玩起來的效果也會非

常好。

　　我把大家分成A、B兩組。A送禮物，B收禮物，然後B回贈禮物，依此類推。一開始，每個人都想送一件有趣的禮物，但後來我叫他們停止，建議他們只要把手伸出來，看看對方選擇收到什麼。如果你伸出兩隻手，分開大約一公尺，那很明顯是一個更大的禮物，但你不需要確定禮物是什麼。竅門在於讓你「收下」的東西盡可能有趣。你要「過度接受」這個提議，得到的一切都會讓你高興。也許你把它捲起來，把它拖在地上走；或者你把它放在手臂上，讓它跟在一隻小鳥後面飛走；或者你把它戴上，變成一隻大猩猩。

　　這裡涉及一個重要的思維轉變。當演員專注於讓他「給出」的禮物有趣時，每個演員似乎都處於競爭中，並感受到了競爭。當演員專注於讓「收下」的禮物變得有趣時，他們之間就會產生溫暖氛圍。我們都會強烈抗拒被禮物淹沒，即使是假裝的無實體禮物。你必須讓這個團體充滿足夠的熱情，才能越過這個「危機階段」。然後，巨大的喜悅和能量就會突然釋放出來。用亂語玩這個遊戲也會有幫助。

「盲目點子」

　　一個沒有經驗的即興演員會因為夥伴誤解了他而生氣。他伸出手去看是否在下雨，同伴握了握他的手說：「很高興見到你。」「真是個白癡。」第一個演員如是想，還會開始生悶氣。

　　當你給出一個盲目點子（blind offer）時，你根本沒有交流的意圖。規則是，你的夥伴接受你的提議，你說「謝謝」；然後他擺了

一個無意義的姿勢，你接受，他說「謝謝」；依此循環。

　　A 擺姿勢。

　　B 為他拍照。

　　A 說「謝謝」。

　　B 一條腿獨立，另一腿彎曲。

　　A 摟著彎曲的腿，並「在上面釘一個馬蹄鐵」。

　　B 謝謝他，然後躺在地上。

　　A 假裝往他身上鏟土。

　　B 謝謝他……諸如此類。

不要低估這個遊戲的價值。

　　這是一種觀眾喜歡看的互動方式。他們會看得入迷，每次有人說「謝謝」，他們就會大笑！

　　最好給出一個身體大開的姿勢。你擺好姿勢，定住，直到夥伴做出反應。

　　一旦掌握了基本的技巧，下一步就是讓演員們一邊玩遊戲，一邊討論一些完全不同的話題。

　　「今天空氣中有一點秋天的氣息，詹姆斯。」A 說著伸出手來。

　　「是的，有點乾冷。」B 說著，從 A 的手上摘下一隻手套。

　　然後 B 躺在地板上。

　　「女主人在家嗎？」A 邊說邊用 B 擦了擦腳……

效果驚人，每個演員似乎都對夥伴的意圖產生了心電感應。

「今天是星期二」

這個遊戲基於「過度接受」。我們叫它「今天是星期二」，因為我們是用這句話開始遊戲的。

A對B說了一些事實，比如「今天是星期二」，然後B可能會扯著他的頭髮說：「天哪！主教要來了。要是被他看到這裡很亂，該怎麼辦？」或者，A沒有苦惱，而是充滿了愛意，因為今天是他大喜的日子。最重要的是，一句無關緊要的言辭都應該對對方產生最大可能的影響。

A：今天是星期二。

B：不……不可能……這是老吉卜賽人算命算到我會死的那一天！

不管這個想法有多爛，重要的是反應的強度。

現在B臉色變白，扼住喉嚨，搖晃地衝向觀眾席，用頭撞牆，倒翻跟斗，一邊發出可怕的聲音一邊「死去」，奄奄一息地說出遺言。

B：餵金魚。

A現在在金魚的基礎上演「今天是星期二」。也許他在表達極度的嫉妒：

A：那就是他想的，那條金魚。我現在該怎麼辦？這些年來我沒有忠心地服侍過他嗎？（在觀眾膝上哭。）跟我相比，他總是更喜歡那條金魚。請原諒我，夫人。有人⋯⋯有人有面紙嗎？五十年的付出付諸流水，他給我留下了什麼？一分錢也沒有。（大發脾氣。）我要寫信給媽媽。

最後這句話引入了新的內容，所以B現在在此基礎上演「今天星期二」。

B：（恢復）你媽媽！你是說米莉還活著？

然後，他表現出強烈的渴望，直到他再也無法控制自己的情緒，才會說出另一句「平常」的話。任何話都可以。

「原諒我，詹金斯，我有點得意忘形了。」也許詹金斯可以來一個五分鐘的「仇恨」長篇大論：「原諒你？你那樣糾纏她，那個聖誕夜，你把她趕到雪地裡⋯⋯」

三到四句話很容易就能持續十分鐘，每展開一點點，觀眾們就滿是驚訝和喜悅。

他們原本不指望即興演員（或其他演員）能把事情推向如此極端的境地。

我會把「今天是星期二」歸類為「丟出無聊點子，然後過度接受」類的遊戲。

「是的，但是……」

這是一個著名的「接受—拒絕」遊戲（在斐歐拉・史堡林的《劇場裡的即興》中有描述。其變生遊戲「是的，而且」〔yes，and〕是一個「接受—點子」遊戲）。

我會詳述此遊戲，因為它有兩種玩法，不同玩法會導致相反的結果，這也會告訴我們很多關於自發性的本質。

A問B一些可以說「是」的問題。接著，B說「但是……」在後面接上任何他想到的話。如果要把遊戲導向更糟糕的方向，B在開口回應「之前」，應該先想好他要說什麼。

「對不起，那是你的狗嗎？」

「是的，但我正在考慮賣掉牠。」

「你會把牠賣給我嗎？」

「可以，但牠很貴。」

「牠健康嗎？」

「是的，但如果你願意，你可以帶牠去給獸醫看看。」（諸如此類。）

也許觀眾不會笑，甚至演員也不喜歡這種體驗。這是因為大腦中更有邏輯、更理性的那部分在控制。

如果你滿懷熱情地回答「是的，但是……」，並在聽到問題的一瞬間想說什麼就說什麼，那麼這幕戲就完全不同了。我現在來跟自己玩，盡可能快地打字。

「我是不是認識你？」

「是的，但是我要走了。」

「你拿了我的錢！」

「是的，但是我已經花完了。」

「你是個色鬼。」

「是的，但每個人都知道。」

這次觀眾可能會笑。兩種玩法都值得教。它可以向拘謹的人展示他們平時有多謹慎。同時，開啟強力的「是的，但是」模式，然後必須用腦中浮現出來的第一個點子來把句子接下去，也很有趣。

詩歌

如果學生們心情不錯，我可能會讓他們即興創作詩歌。起初他們很驚恐。即便我已經讓他們用亂語或即興歌劇的方式表演了一些場景，他們還是如此驚恐，也許是因為作詩的能力被學校關上了，同時還過分崇敬詩歌。

對我來說，詩歌最令人愉快的地方是它可以自由發揮。你可以自由決定內容，考慮韻腳，這樣就可以「偽造」詩歌了。但如果要求你即興創作，就必須放棄有意識的控制，讓文字自然地流淌。

我開始像念詩一般說話，解釋說詩歌的好壞無關緊要，何況我們會從最糟糕的詩歌開始：

湯姆和艾爾斯現在上場，

快樂的微笑掛在你們臉上，

不要開始去想說什麼詩，

否則今天我們永不開始！

我們的湯姆進來求婚，

我猜因為艾爾斯已經懷孕……

我說出來的詩歌越差，演員們就越受到鼓舞。我要他們停止預先思考，只說一句詩，並相信接下來運氣會讓它押韻。如果實在想不出該說什麼，他們不必絞盡腦汁，不必努力去激發靈感。只要他們說出「提示」這個詞，那我或觀眾就要喊出一些詩句。

一旦場景開始，詩歌就必須要控制內容和動作。有人說：

「我終於把你抓在手裡，

我會帶走你的拐杖，棄你於此地。」

他沒有顯示任何企圖要以無實物動作將拐杖從夥伴身上拿開，於是我大喊「拿走拐杖！」然後他的夥伴倒下，說：

「哦，賈斯珀先生，請放我走吧！

你不能對瘸子下手……」

「哦，不！我不會失去復仇的機會！

我會在古老的巨石陣裡將你獻祭。」

他沒有採取動作要獻祭她，我得告訴他：

「照你說的執行下去！

每個人都想看到她的死。」

「躺在那邊的大石板上並祈禱……提示？」

「天亮時舉起斧頭……」觀眾中有人給出建議。

沒有一個頭腦正常的人會想到在巨石陣中獻祭一個瘸子，但是這首詩做到了。我的工作是確定演員們去到詩歌帶他們前往的地方。如果你不在乎自己說了什麼，並且跟著詩句走，那麼這個練習就會讓你很振奮。

但是，如果一個演員突然創造了一對非常詼諧的詩句，你將會看到他一下子就「枯竭」了，因為他的標準提高了，他試圖創造「更好」的詩句。

07 想像力才是自我

閱讀關於自發性的文章，不會讓你變得更能自由發揮，但至少可以讓你不背道而馳；如果你和朋友們以對的態度一起玩這些遊戲，你的思維很快就會完全改變。盧梭（Rousseau）在一篇關於教育的文章開頭寫道，如果我們做了與老師相反的事情，我們就會走上正確的道路。這句話仍然受用。

我想要帶領學生經歷的階段，包括體悟到：

(1)我們在與自己的想像力對抗，尤其是當我們試著要有想像力的時候。

(2)我們不對自己想像力的內容負責。

(3)我們並非像被教導的「我思考即『我人格』」那樣，想像力才是真正的自我。

註釋

❶ 我不知道橡膠手套的創意是誰的，但馬克‧森內特（Mack Sennett）在《喜劇之王》（*King of Comedy*, 1955）一書中，將此歸功於馬戲團表演者菲利克斯‧阿德勒（Felix Adler）。

❷ 教師有義務對學生進行審查，因此學校提供了一個「反治療」的環境。喬伊絲‧薩姆哈默‧海斯（Joyce Samhammer Hays）和肯尼斯‧拉森（Kenneth Larson）在關於護理師的《與患者互動》（*Interacting with Patients*, 1963）一書中，描述了治療和非治療的互動方式。以下是他們的前十種「治療技術」。

治療技術	例子
使用沉默	
接受	是的。 嗯、嗯。 我明白你說的。 點頭。
給予認可	早安，S先生。 你帶了個皮夾子。 我注意到你梳了頭髮。
貢獻自己	我會坐著陪你。 我會和你待在這裡。 我會注意你舒不舒服。
打開話題	你有什麼想談談的嗎？ 你在想什麼？ 你想從哪裡開始？

治療技術	例子
引導	繼續。 然後呢？ 跟我說一說。
按時間或順序整理事件	是什麼可能導致了……？ 這是在……之前還是之後？ 這是什麼時候發生的？
觀察	你顯得很緊張。 當你〇〇時，你會不舒服嗎？ 我注意到你在咬嘴唇。 當你〇〇時，我覺得不舒服。
鼓勵描述感受	當你感到焦慮時告訴我。 怎麼了？ 這個聲音似乎在說些什麼？
鼓勵類比	這是不是有點像……？ 你有過類似的經歷嗎？

很明顯，這本書寫的是精神科護理師，但是把它和師生之間的互動進行比較，就很有趣了。以下是前十種「非治療技術」。

非治療技術	例子
安慰	我不擔心…… 一切都會沒事的。 你看起來滿好的。
給予認同	這很好。 我很高興你……
拒絕	我們不要討論…… 我不想聽……
不認同	這不好。 我希望你不要……
同意	這是對的。 我同意。

非治療技術	例子
不同意	這是錯的。 我絕對不同意…… 我不相信。
指導	我想你應該…… 你為什麼不……？
探究	現在告訴我關於…… 告訴我你的過去。
挑戰	但你怎麼能成為美國總統呢？ 如果你死了，你的心為什麼還在跳？
測試	今天星期幾？ 你知道這是一家什麼樣的醫院嗎？ 你還認為○○嗎？

我斷章取義地引用這本書是很不公正的，但它的確應用廣泛，它分析了很多互動。學校讓老師們很難進行治療性的互動。回想我自己接受的學校教育，我記得老師們是多麼孤獨，你只能在某些領域和他們交流。如果老師能以一種治療的方式與學生進行交流，那麼「學校老師」就不是一個貶義詞了。

❸ 當我遇到一群新學生時，他們通常是「唱反調者」（naysayers）。這個詞和它的反義詞「唱正調者」（yeasayers）來自亞瑟・庫奇（Arthur Couch）和肯尼斯・肯尼森（Kenneth Kenison）的一篇論文，他們研究的是人們回答問卷時，對總體肯定還是總體否定的態度傾向。他們使用了佛洛伊德的術語：

我們對於區分唱正調者和唱反調者的變數，得出了相當一致的結論。唱正調者似乎是「本我型」人格，他們對自己衝動的綜合把控幾乎不關注，或鮮少有積極評價。他們說他們自由而迅速地表達自己。他們的「心理慣性」非常低，也就是說，在潛在願望和公開行為反應之間很少有次級心理歷程造成的屏障。唱正調者渴望並積極地在身處的環境中尋找情感上的刺激。新奇、運動、變化、冒險，這些都為他們的情感主義提供了外部刺激。他們把世界看作一個舞臺，在這個舞臺上，主題是「表現」本能的欲望。同樣地，他們追求並迅速反應其內部刺激：他們隨時表達內心的衝動……唱正調者的一般態度是「刺激—接受」，我們的意思是，一種對肯定回應的全心全意，或對要求表達的內外部壓力的自願接受。

那些「不同意」的唱反調者則態度相反。對他們來說，衝動被視為需要控制的力量，並在某種意義上是對一般人格穩定性的威脅。唱反調者希望保持內心的

平衡；他的次級心理歷程極度衝動，並且重視平衡各種壓力。我們可以將其描述為一種高心理慣性的狀態：衝動在被允許表達之前，經歷了一系列的遲延、審查和轉換。要求反應的內部和外部刺激都被仔細審查及評估：這些壓力似乎不受歡迎地闖入了一個保持著「經典」平衡的主觀世界中。因此，與唱正調者相反，唱反調者的一般態度是「刺激—排斥」，一種對衝動或環境壓力不願回應的普遍態度。

——〈唱正調者與唱反調者〉（Yeasayers and Naysayers），《反常與社會心理學雜誌》（*Journal of Abnormal and Social Psychology*, Vol. 160, No.2, 1960）

❹ 我的即興劇團曾經用答錄機設置了一個「說『是』」的遊戲。我們會錄下一段對話中的其中一方，然後在演出中播放一段錄音，讓一個不知道磁帶內容的演員即興發揮。這意味著你要全盤接受錄音內容，或是徹底失敗，因為錄音內容不會去適應你。有一段錄音是這樣的：

> 喂。（停頓。）不，不，我，我在下面。在人行道上。（停頓。）我是一隻螞蟻。（停頓。）把我拿起來，好嗎？（停頓。）小心。（停頓。）我們想投降。（停頓。）我們受夠了被人踩，真的受夠了。說說你的條件。（停頓。）對不起打斷一下。你能看到我拿著什麼嗎？（停頓。）把我舉到你的眼前。（停頓。）再近點。（停頓。）現在。把威利撿起來。把手放下，他就會爬上來的。感受他。（停頓。）把他放在你的肩膀上。（停頓。）你可能會感覺到他爬進了你的耳朵裡。那是什麼，威利？他說那裡有很多耳屎。（停頓。）現在你可能會聽到一種吱吱作響的聲音。（停頓。）那是威利在吹紙袋。如果你搞破壞，他就會把它撞到你的鼓膜上。（停頓。）（爆炸聲。）再來一次威利，做給他看。（爆炸聲。停頓。）好了，你想說什麼，螞蟻殺手？（停頓。）我們下次會談的。動起來。走。左，右，左，右⋯⋯

❺ 日本有一篇文章將兩個互相拒絕對方的演員比喻為「兩隻螳螂互食」。他們互相爭鬥；無論一方的螳螂做什麼，另一方都伸手吃手，伸腿吃腿。結果很明顯，牠們最後會殺死對方。（《演員文集》〔*The Actor's Analects*, 1969〕）
即興演員面臨的一個問題是，觀眾可能會在第一次出現拒絕的時候給予獎勵。

> 「你的名字是史密斯？」
> 「不是！」
> （笑聲。）

他們笑，是因為喜歡看到演員沮喪的樣子，就像演員開始開玩笑時他們會笑一樣。滑稽的電視或廣播節目通常每隔幾分鐘就會停下來播一首歌或一段動畫。即興演員致力於一次演出時間更長的作品，但觀眾即時的笑聲回饋，很可能會訓練他冒險往搞笑和拒絕的方向。一旦表演者被誘惑去搞笑或拒絕，觀眾就已經走在惱怒和厭倦的路上了。他們想要的不僅僅是笑聲，而是行動。

第4章

Narrative Skills

敘事技巧

我當時沒有意識到，如果構思《小紅帽》的那些人知道其中的涵義，他們可能永遠也寫不出這個故事。我曾經是一個完全沒有靈感的編劇，但我那時不懂，我越是努力去理解作品「真正」的涵義，我寫得就越少。

01 忽略內容，專注結構

《花花公子》：《水中刀》(*Knife in the Water, 1962*)是一部不同尋
常的原創劇本。你是怎麼想到的？

波蘭斯基：這是我幾個願望的集結。

我很喜歡波蘭的湖區，我覺得那裡是拍電影的好地
方。我想挑戰一部人數有限的電影。我從來沒有看
過一部只有三個角色，甚至背景中也沒出現其他人
的電影。挑戰在於如何讓觀眾意識到，即使是背景
中也沒有其他人。

至於怎麼想的，其實開始寫劇本時，我腦中就只有
一個場景，兩個男人在帆船上，一個從船上掉下去
了。但那只是一個起點，這個回答你滿意嗎？

《花花公子》：當然，但很奇怪。你為什麼會想到讓一個人從帆
船上掉下去？

波蘭斯基：好了，又是關於如何濃縮我的腦的問題。我不知道
為什麼。我對創造一種情緒、一種氛圍很感興趣。
電影上映後，很多影評人在裡面挖掘出各種各樣的
符號和我從未想到過的隱喻。真讓我感到噁心。

——《花花公子》(*Playboy*, 1971 年 12 月)

我的敘事工作，是從試圖讓即興演員意識到他們所表演的場景的涵義開始的。我曾經覺得一個藝術家應該「盡責」，應該對自己作品的影響力負責，但這似乎只是常識。我要學生們分析了《小紅帽》、《睡美人》、《白鯨記》（Moby Dick）和《生日派對》（The Birthday Party，英國劇作家哈羅德・品特〔Harold Pinter〕的作品）的內容，但這讓他們更拘謹了。當時我還不瞭解，如果構思《小紅帽》的那些人意識到其中的涵義，他們可能永遠也寫不出這個故事。我曾經是一個完全沒有靈感的編劇，但我那時不懂，我越是努力去理解作品「真正」的涵義，我寫得就越少。品特執導自己的劇本時，他也許會說：「我們可以假設編劇在這裡的意圖是……」這是一種明智的態度：編劇是一個人，導演是另一個人，即使他們共用一個腦袋。

　　當我負責皇家宮廷劇院的劇本部門時，每週大約要讀五十份劇本，其中很多劇本似乎與編劇的初衷相違背。有一段時間，有大量關於同性戀情侶的戲，講他們的幸福甚至生活都被愚昧偏執的反對方所摧毀。我不認為這些內容是支持同性戀的，儘管我確信他們的編劇是。如果要我寫，我筆下的同性戀將從此過著幸福的生活，就像我的金髮女孩最終都會跟熊住在一起。

　　在近期一些電影中，當一個有良心的執法者試圖與體制抗爭時，他就會陷入厄運（如《勢不兩立》〔Walking Tall, 1973〕、《衝突》〔Serpico, 1973〕），有點「槍打出頭鳥」的意思，但這可能不是導演想要傳達的。過去，忠誠的警長大獲全勝；現在他不是殘弱，就是死了。內容就在「結構」（structure）中，在於發生了什麼，而不是角色說了什麼。

即使在幾何符號的層面上，「意義」也是模稜兩可的。十字形、圓圈和卍字包含的「內容」，早就與我們「賦予」它們的意義分道揚鑣了。納粹黨所用的卍字元是對稱但不平衡的：它是適合權力的標誌，如同一個爪子（有漫畫家畫過長得像卍字的蜘蛛，在歐洲地圖的表面爬行）。圓圈是相對靜止的，它更適合當永恆的標誌，代表完整。十字形可以代表很多東西，相遇的地方、十字路口、一個吻、一根蘆葦倒映在湖中，或是一根桅杆、一把劍，但它並不因為這些解釋沒有逐一對應而失去意義。

　　無論十字形對我們來說是什麼，它都不會和圓圈具有相同的聯想，而圓圈更適合代表月亮或懷孕。「白鯨」可能是「生命力」或「邪惡」的象徵，我們可以添加任何它帶給我們的暗示，但合理關聯的範圍是有限的。白鯨有其象徵的東西，也有其象徵不了的，一旦你開始把敘述和符號結合在一起，整個事情就變得太過複雜。一個故事和一個夢一樣難以理解，而對夢的理解則取決於是誰在解讀。當《李爾王》的劇情真正進入高潮的時候，一個瘋國王、一個裝瘋的人、一個為瘋狂付出代價的傻瓜，大量重疊且自相矛盾的混亂聯想湧來，觀眾能做的，只是在轉瞬即逝間體驗這齣戲，而不是努力思考它的「意義」。

　　我的決定是「應該忽略內容」。這不是我希望得出的結論，因為它與我的政治思想相互矛盾。我還沒意識到，每一部戲劇都是在表達一種政治觀點，如果藝術家試圖裝出自己實際上並不具備的個性，或者表達出與自己不相符的觀點，那麼他只需要擔心內容就行了。我告訴即興演員遵守這項規則，不要對出現的素材負責，看看

會發生什麼。如果你在觀眾面前自發地即興演出，就必須接受內心最深處的自我會被揭露的事實。任何藝術家都是如此。如果你想寫一部「勞工階級的戲劇」，那麼你最好是勞工階級。如果你想讓戲劇有宗教色彩，那就去信仰宗教。藝術家必須接受他的想像力賦予他的東西，否則就會搞砸他的才華。

英國科學家暨醫生亞歷克斯・康福特（Alex Comfort）曾經拍攝過我的工作，當我告訴他，我的學生從來沒有在身體上攻擊過我時，他似乎很驚訝。

他一直解釋說，我的工作實際上像是一名引導學生進入「禁區」的治療師，而這種自由發揮的程度意味著卸下防禦。

當時我不知道怎麼回答他，只是說「嗯，他們沒有攻擊我」，但我拒絕重視內容的態度也許就是回答。如果學生們創作出令人不安的素材，我就會把它們與我自己的想法或別人創作的東西連結起來，這樣就不會讓他們感到孤立或「古怪」。無論從他們的潛意識中挖掘出什麼，我都會接受，並將其視為「正常」。如果我捕捉場景的內容來揭露學生的祕密，那麼我就會被視為一個威脅。他們要不是「愛」我，就是「恨」我。我就得消耗在負向和正向的移情狀態之間，而這將是一個阻礙。

一旦你決定忽略內容，就有可能確切理解什麼是敘事，因為你可以專注於「結構」。

我的字典上說，故事是指「一系列已經或據稱已經發生的事件，一連串被敘述或可被敘述的事件……一個人對自己的生活或其某些部分的描述……為娛樂聽眾而設計的一段真實的，或更多是虛構的

敘述……」等等。就連小孩子都知道，故事不只是一系列事件，因為他會說：「這就結束了？」如果說「故事是一系列可被敘述的事件」，那麼我們就會提出一個問題：「為什麼我們要敘述此系列的事件而非彼系列？」

我必須給故事下一個定義，並提出一種理論，讓即興演員可以在任何情況下易如反掌地使用。顯然，「十七個基本情節」這類的理論太局限了。我需要一種能處理任何突發情境的方法。

假設我編了一個在森林裡遇到熊的故事。牠追著我到了湖邊。我跳進一艘小船，划到一座島上。島上有一棟小木屋。屋裡有一個美麗的女孩在紡金色的紗。我熱情地跟她做愛……

我現在正在「講故事」，但還沒有講出一個「故事」。每個人都知道它還沒有完成。我可以用同樣的方式永遠繼續下去：第二天早上，當我在島上散步時，一隻老鷹抓住我並把我帶到高空。我落在雲上，找到了一條通向天堂的路。在路的一側，我看到一座有三隻天鵝的湖。一隻天鵝突然消失了，一個老人站在那兒……

這個段落的問題是它沒辦法停下來，或者更確切地說，它可以停在任何地方；你下意識地等著另一個行動的開始，這個行動不是自由聯想出新內容，而是進行「回收重組」（reincorporation）。

讓我們重新開始這個故事：我為了躲熊，划船來到一座小島。在島上的一棟小木屋裡，有一個美麗的女孩正在木桶裡洗澡。當我跟她做愛時，我無意間瞥了窗外一眼。如果我現在看到這隻熊正划著第二艘船過河，那麼在一開始提到牠就是有意義的。如果女孩尖

叫著：「我的愛人！」然後把我藏在床底下，這樣講故事就更好，因為我不僅再次引入了熊，還把牠和那個女孩連結了起來。熊走進小屋，脫下身上的皮，然後出現一個老頭，他與女孩做愛。我溜出小屋，把皮帶走，這樣他就不能變回熊了。我跑到岸邊，划向對岸，身後拖著第二艘船（再次引入小船）。然後，我看到那個老人划著浴缸跟在我後面。他看起來非常強壯，難以擺脫。我在樹林裡等候，把熊皮蓋在身上。我變成了一隻熊，把他撕成碎片，這樣我就把人和皮都重新組合起來了。我划回島上，發現那個女孩已經消失了。小屋已歷經滄桑，屋頂塌了下來，之前那些小樹苗已經長得很高了。然後我試著脫掉熊皮，卻發現它把我封在裡面。

這時，一個孩子可能會說：「這就是結尾嗎？」因為顯然某種模式已經完成了。然而，我從來沒有考慮過這個場景的「內容」。我猜這是關於性焦慮和對衰老的恐懼，或者別的什麼。如果我早就「知道」這一點，就構思不出這個特定的故事，但它和正常的故事一樣，內容會自行發展。而且不管怎樣，評論家和心理學家都會覺得它很有趣。我更關心的，是在「自由聯想」時的輕鬆態度和「回收重組」時所用的技巧。

以下是我和多爾卡絲（六歲）一起編的一個睡前故事。

「你想要一個關於什麼的故事？」我問。

「一隻小鳥。」她說。

「好。這隻小鳥住在哪裡？」

「和爸爸、媽媽住一起。」

「有一天，爸爸、媽媽從窩裡往外看，看到一個人從樹林裡走來。他手裡拿的是什麼？」

「一把斧頭。」

「然後他拿起斧頭，開始砍那些標有白色記號的樹。小鳥的爸爸飛出了巢，你知道牠在樹皮上看到了什麼嗎？」

「白色的記號。」

「這意味著什麼？」

「那個人打算砍倒他們的樹。」

「於是鳥兒都飛到河邊去了。牠們遇見了誰？」

「大象先生。」

「是的。大象先生用牠的鼻子裝滿了水，把樹上的白色記號都洗掉了。那鼻子裡剩下的水怎麼辦呢？」

「噴在那個人身上。」

「是的。牠把那個人趕出森林，那個人再也沒有回來。」

「這就是故事的結局嗎？」

「是的。」

六歲的她比許多大學生都更懂得講故事。她給了那個人一把斧頭，把他和鳥連結起來。她把鼻子裡剩下的水和那個伐木人連在一起，她記得我們提過那個伐木人。她不關心內容，但任何敘事中都會帶有一些內容（我想是關於不安全感）。

我曾對一位女演員說：「編個故事。」

她看起來很絕望，說：「我想不出來。」

「任何故事，」我說，「編一個蠢一點的。」

「我做不到。」她絕望地說。

「假設我想到了一個，你來猜猜看是什麼故事。」

她立刻放鬆了下來，可見她當時有多麼緊張。

「我想到了一個。」我說：「但我只會回答『是的』、『不』和『也許』。」

她喜歡這個想法並表示同意，她不知道我其實打算對任何以母音結尾的提問說「是的」，對任何以子音結尾的提問說「不」，對任何以字母「Y」結尾的提問說「也許」。

例如，如果她問我：「是關於一匹馬？」我就會回答「是的」，因為「馬（horse）」以母音「E」結尾。

「馬的腿壞了嗎？」

「不。」

「牠跑掉了？」

「也許……」

她現在可以很容易地編出一個故事，卻不覺得必須要「有創造力」、「細緻入微」或其他什麼，因為她相信這個故事是我的發明。她不再感到小心翼翼，並對敵對的批評保持開放態度。當然，只要我們自由發揮地做任何事，就會處在這種氛圍中。

她的第一個問題是：

「這個故事裡有人嗎？」

「不。」

「裡面有動物嗎？」

「不。」

「裡面有建築嗎？」

「是的。」（我不得不放棄我的子音規則，否則她會太氣餒。）

「這棟樓和這個故事有什麼關係嗎？」

「也許。」

「裡面有飛機嗎？」

「不。」

「魚？」

「不。」

「昆蟲？」

「是的。」

「昆蟲在故事中扮演了重要的角色嗎？」

「也許。」

「牠們住在地下嗎？」

「不。」

「牠們一開始是無害的嗎？」

「不。」

「昆蟲會統治世界嗎？」

「是的。」

「牠們和大象一樣大嗎？」

「不。」

「牠們有毒嗎？」

「不！」

「統治世界是一個漸進的過程嗎？」

「不。」

「有很多昆蟲嗎？」

「不。」

「透過摧毀這個世界，昆蟲能獲得什麼嗎？」

「是的。」

「完全由牠們一方來統治嗎？」

「是的。」

「牠們以一種邪惡的方式毀滅世界嗎？」

「不。」

「故事是從牠們存在起就開始的嗎？」

「不。」

「但在這個血腥的故事裡沒有任何人。所以故事必然是從昆蟲開始。這種昆蟲在世界上獨自統治了很長的時間？」

「是的。」

「牠們住在過去是人造的房子裡？」

「是的。」

「然後牠們突然決定毀滅世界？」

「是的。」

「而且牠們不會死。牠們看見什麼就吃什麼，然後變大？」

「是的。」

「然後牠們就不能再住在大樓裡了？」

「是的。」

「這就是故事的結局嗎？」

「是的。」

如果她連續得到兩個以上的「不」，我有時會說「是的」來鼓勵她，最後我總是說「是的」，因為她越來越氣餒了。我們以前經常在聚會上玩這個遊戲，那些自稱想像力貧乏的人，只要相信自己不必對故事負責，往往就會想出最令人震驚的故事。最好笑的是，你可以誘導某人編一個關於侏儒牙醫性侵一對連體雙胞胎之類的故事，然後等他指責你的想法真的很變態時，你再得意揚揚地解釋說是他自己創造了這個故事。福比昂‧鮑爾斯（Faubion Bowers，譯註：亞洲文化及日本戲劇學者）曾經寫過一篇關於這個遊戲的文章（好像是在《花花公子》上）。

某種程度上，這樣的故事很隨機，但是你可以在上一個例子中看到，故事是在掙扎中誕生的。她沒有問「這些昆蟲是無害的嗎？」，而是說：「牠們一開始是無害的嗎？」你就知道她想製造某種破壞性的力量。她還希望牠們變大。她說：「牠們和大象一樣大嗎？」然後得到了「不」的答案，但她最後還是讓牠們變大了，原因是牠們吃得太多，無法待在建築物裡。

她被引導去構建一個我們文化中的基本神話，那就是明顯無害的力量破壞了環境及其本身。請注意她是如何概括各種元素，來塑

造故事的。她把建築和昆蟲連結起來，在結尾中再次引入建築。她問：「這是結尾嗎？」因為她知道自己已經把這個故事的各個部分連結起來了。顯然，當有人堅持說他們「想不出故事」時，他們真正的意思是他們「不願意想故事」，在我看來，這是可接受的，只要他們明白這是一種拒絕，而不是「缺乏才華」就行了。

02 自由聯想與回收重組

即興演員必須像一個倒著走路的人。他看著曾經去過的地方，但不把注意力放在未來。他的故事可以帶他翱翔，但他仍然必須「平衡」它，並透過記起那些被擱置的事件，將它們回收重組，使其成形。

當稍早的素材被帶回故事中時，觀眾通常會鼓掌。他們說不出為什麼會鼓掌，但回收重組確實給他們帶來了快樂。甚至有時會歡呼起來！他們欽佩即興演員的掌控力，因為即興演員不僅能創造新的素材，而且還記住並利用觀眾可能暫時忘記了的前面的點子。

把講故事分成兩個部分來教就很清楚了。我讓演員們成對創作，演員A講一個三十秒的故事，然後演員B用三十秒結束故事。演員A提供毫無關聯的素材，演員B以某種方式將它們連結起來。

A：那是一個寒冷的冬夜。狼在樹上嚎叫。鋼琴家在音樂會上整了整袖子，開始演奏。一位老太太正往門外鏟雪⋯⋯

B：⋯⋯當這位老太太聽到鋼琴聲時，她開始以極快的速度鏟

雪。當她一路鏟到音樂廳時,她叫道:「那位鋼琴家是我的兒子!」狼群出現在窗戶的前面,鋼琴家跳上鋼琴,厚厚的毛從他的衣服下面伸出來。

或者:

A:一位老婦人坐在她的燈塔裡發愁,因為大海已經乾涸,沒有船可以讓她打燈發出警告。在沙漠的中央,有一個水龍頭一直在滴水。在叢林深處的一棟小茅屋裡,一位老人盤腿而坐……

B:……「我實在是不能忍受那滴水的聲音。」他喊道,跳了起來,向沙漠中心出發。無論他做什麼都不能阻止水龍頭滴水。「至少我能打開它。」他喊道。沙漠馬上就豐饒起來,海水又灌滿了,老婦人非常高興。她到叢林裡去感謝那位老人,之後,她把老人與小茅屋的合照一直留在燈塔的壁爐上。

又或者:

A:一個男人坐在堆滿自行車零件的洞穴裡。洞外有一堆火,一名婦女正在發出煙霧信號。一些孩子在河裡玩。一架飛機飛過山谷,超過音速……

B:……音爆使孩子們抬起頭來。他們看到了煙霧信號。「爸爸

修好了自行車。」他們喊道。當他們跑回洞穴時，眼前出現了奇怪的東西：不是自行車，而是用所有零件組裝成的飛行器。他們都跳了上去，踩著踏板飛上天空，在山谷裡飛了一整天。

有時演員A會試著讓演員B「容易」一點，但實際上會使這個過程變得更加困難。

A：在派特尼有個老太太開了一家炸魚薯條店。所有人都喜歡她，尤其是當地的貓，因為她經常給牠們吃一些零碎的魚。而且她賣得不貴，也不收窮人的錢，所以大家存錢為她買了生日禮物……

B：我沒什麼可做的。她把所有東西都連在一起了。

我：沒錯！

我不是說這種方法可以產生偉大的文學作品，但是你可以讓那些以前聲稱自己永遠想不出故事的人編出故事。

一旦大家學會了非常輕鬆且不焦慮地玩這個遊戲的每一階段，我就讓他們自己同時進行兩個部分。我先說「自由聯想」，當他們提供了一些無關聯的素材後，我就說「連起來」或「回收重組」。

這個遊戲中有一個概念對作家很有用。首先，它鼓勵你寫下任何想寫的東西；這也意味著當你陷入困境時，要回頭看，而不是往前探索。你找到那些被你擱置的東西，然後重新運用它們。

如果我想讓人們去自由聯想，就必須創造一種環境，讓他們不會受到懲罰，或者不必糾結於為想像力帶來的東西負責。我設計了一些方法，可以讓人們擺脫那種責任感。其中一些遊戲非常有趣，而有一些則會在剛接觸的時候引發恐懼；玩這些遊戲的人會改變對自己的看法。我保護學生，鼓勵他們，並讓他們相信不會受到傷害，然後連哄帶騙地帶他們進入無束縛的想像力之中。

　　一個繞過我們心中那位審查員的方法，是使其分心或超量負荷。我可能會讓某人一邊在紙上寫下一段話（不事先想好），一邊大聲地從一百開始倒數。我現在就打字試試：

　　「號外。我從停車場的樓頂掉下去。司機整夜都在想柔軟的混凝土沉思著切開了他的生殖器。護士格莉姆秀摔得更遠……」

　　我數到六十才覺得自己的大腦快要爆炸了。這感覺就像在嚴重的腦震盪之後寫作。試試吧。當有機會看到內在的你真正「想要」寫什麼時，你會很驚訝的。

　　你可以試著同時用兩隻手畫一幅畫。訣竅是讓你的注意力平均分配，而不是快速地在兩手間切換。當然你也不該預先決定好畫什麼；你只需要坐下來，放空自己，盡可能快地畫。這會讓你的大腦重新回到五歲左右。很奇怪，兩隻手的繪畫能力似乎是一樣的。

03 聯想遊戲

清單

　　如果我對一名學生說：「說一個詞。」他可能會呆呆地看著我。

他希望自己的回答是「正確」的。他希望他的答案能為他帶來榮譽，這就是他所接受的教育告訴他的答案存在的意義。

「你為什麼不能想到什麼就說什麼呢？」

「是的，好吧，我不想胡言亂語。」

「什麼詞都可以。即興的回答絕不是毫無意義的。」我說。但這使他困惑。

「好吧。」我說：「列出一份物品清單，但要盡可能快。」

「呃……貓、狗、老鼠、陷阱、黑暗的地窖……」

他退縮了，因為他覺得這份清單多少透露了一些關於自己的資訊。他想保持防衛。當你即興地行動或說話時，就會展現出真實的自我，而不是那個被訓練過要呈現的自我。

胡言亂語（nonsense）來自一個思緒打架的過程，而且需要花一些時間。你必須估量你的想法，判斷它是否會出賣你，然後竄改它，或者換一個。這個學生說的「陷阱」和「黑暗的地窖」可能展現了他內心的一些焦慮。如果他繼續快速地羅列清單，就會暴露自己，他並不像自己假裝的那樣理智和內心踏實。我會盡可能快速打一些無意義的詞出來，看看有什麼。

「龍蝦咬了腳。弗雷德跳起來，仰面倒在長長的防波堤上。地質學家阿爾奇·佩林戈跳上跳下，滿懷愛意地嚼著她的雪花石膏三明治……」

這仍然有一部分的思緒打架，因為我打字的速度還不夠快。我做到了部分審查，但我不能刪除所有關於性的內容。我一邊打字一邊懷疑龍蝦的畫面有點色情，就把注意力從龍蝦身上移開了，但情

況變得更糟。我能讓它失去意義的唯一方法，就是放慢打字速度，並替換其他畫面。這就是我的學生一直在做的事情。

我要他們給一個想法時，他們會說：「……哦……哎呀……呃……」好像他們想不到一樣。大腦為我們構建了一個宇宙，怎麼可能會被一個想法「卡住」呢？學生之所以猶豫，不是因為他沒有想法，而是為了隱藏那些不合適的、不請自來的想法。

我要學生即興列出物品清單，讓他們明白有兩種方法可用。你可以理性地從一個物體跳到另一個物體：「狗、貓、牛奶、碟子、勺子、叉子……」或者你也可以即興創作一個無關聯清單。我會盡可能快地打出來。「鴨子、菱形、鴨嘴獸、象蛋、仙人掌、約翰尼·雷、鐘面、東·阿克頓……」這就像從你的腦海中清空了你不知道的各種垃圾。試試吧。這比你想像的要困難得多，但它阻止了人們去關注自己的想法。

我再試一次。「死去的修女、郵箱、九尾貓、水泥漏斗、老鼠汁、教皇烏爾班八世、一個斑點、巨型歌劇歌手、一片生菜、一個卡祖魯、一個活體解剖小丑、一堆星際塵埃、帽殼、移動的熔岩、紅色小巴、雄蕊、鐮狀細胞貧血……」

一個連續的清單感覺就像是你「想出來的」。一個非連續的清單似乎是它自己完成的。我確信總有一天會得出對這兩種方法的闡釋。學生們選了第一種方式，我則得哄著他們嘗試第二種。他們經常覺得第二種就像自己被別人的想法狂轟濫炸，不明白為什麼腦中會浮現這樣奇怪的清單。我告訴他們，這完全是自然發生的，催眠後的意象也是這樣來的。

意象聯想

　　我們在皇家宮廷劇院工作室裡最早玩的遊戲之一就涉及意象聯想。它是從詞語聯想遊戲中發展出來的。

　　我們發現，如果一個人突然給了一個意象，這個意象就會自動在他夥伴的腦海中觸發另一個意象。有人說「一隻龍蝦……」，就有人回答「牠的大螯裡有一朵花」，意象的並列確實暗示了一種內容：「一張撕碎的照片……」、「……一個空房間」、「一籃子雞蛋……」、「……水泥攪拌機」。最後你可以看到，對那些被封鎖在情感世界之外的人來說，一隻大螯裡插著花的龍蝦是一種關於「麻木」的象徵，等等。在這些聯想中，那些並列的意象被扯出來時，都不是有意識地浮現的。

　　以下是美國數學家克勞德・香農（Claude E. Shannon）根據單字機率而組合出來的純粹無意義內容：「對一個英國作家的頭和正面進行攻擊的這一特徵因此是另一種字母的方法無論是誰的時間都說出了意想不到的問題……」這可不是從無意識裡蹦出的東西。

「角色」

　　有一種啟發敘事素材的方法是把學生分成三人小組，讓他們為一個角色取名字，然後看看他們能否針對他是什麼樣的人達成一致的結論。例如：

「貝蒂・普拉姆。」
「大胸部。」

「是的。酒吧女招待。」

「呃⋯⋯」

「嗯，她做過酒吧女招待⋯⋯」

「是的。」

「住在一個有藍色窗簾的房間裡。」

「梳妝檯上有一隻絨毛玩具狗⋯⋯」

「檯子上放著睡衣。」

「尼龍的。」

一直進行到小組瞭解她和誰住在一起、她的音樂品味、隱密的願望、生活中的悲傷，等等。重要的是，學生們應該「真的」同意，而不該只是做出妥協。一旦有一個人不同意，就抹掉這個角色，開始另一個角色。

很快的，他們就學會了進一步發展一個大家都滿意的角色。「喬治·霍尼韋爾—養蜜蜂—吸菸斗—已婚—曾經結過婚—愛上菸草公司老闆的女兒—她戴著一頂軟帽—他是一個偷窺狂—喜歡狗⋯⋯」諸如此類。

自動寫作

自動寫作是一種讓學生理解「內心除了自己，還有一些其他東西」的方法。這種技巧一般很少見，但我發明了一種適合大多數人的方法；實際上應該叫它「自動閱讀」。以下是我在一次公開演講中，引導一名志願者完成的一首詩。

「假裝從書架上拿書。」我說。

「好的。」

「它是什麼顏色？」

「藍色。」

「是你自己想出來的，還是你看到的？」

「它就是藍色的。」

「翻到扉頁。你能看到出版商的名字嗎？」

「不太清楚。」

「拼出來。」

「何……喔……德……霍德森。」

「那書的名字呢？」

「在……」

「對……試著拼出來。」

「鄉……鄉下。」

「《在鄉下》……作者呢？」

「亞歷……克斯教皇。」

「繼續翻，翻到有詩的一頁。頁碼是多少？」

「39。」

「找一行詩給我。」

「這樣我們……」

「你是看到了它，還是這是你的創作？」

「看到了它。」

「下一個字。」

「字很模糊。」

「我給你一個放大鏡……」

我繼續從她身上掏出這首詩，直到她「讀」了兩段。然後我停了下來，因為她覺得很可怕。觀眾也這麼認為，因為這首詩似乎並不是「她」創作的，但確實有人在創作。

這樣我們才能

在愛中幸福地在一起

自從你離開

我獨自一人。

曾經如此親密

我再也活不下去

許多年過去

直到我重生。

有些人會以「它是俄文書」或「書太小讀不了」等原因，來抗拒這種方式。我會說「旁邊有一些英文」或者「我正在把你縮小到書的大小」，或者其他有幫助的話。

從「自動閱讀」轉換到「自動寫作」很容易。你只需要盯著一張白紙，「看到」一個詞，然後把它寫在你「看到」的地方。我已經用這種方法填滿了很多練習本，部分是為了看看它會把我引向何處，部分是為了知道如果你越過了覺得必須停下來的那個點，會發生什

麼。透過這種方式，我對自己有了很多瞭解。再次強調，我會選擇去寫的東西和真正出現的東西之間，有很大的差距。下面這段聽起來有點像是關於想像力的闡述。

巨龍一動不動
馴龍人看起來友善，但是
巨龍稍有動作，就輕拍牠的鼻子。
龍的眼睛冒著火光，肌肉卻
不敢出力，也不敢讓火焰爆發
那一瞬間便可吞噬城市的火焰。
馴龍人談著仁慈和安慰
說他是巨龍唯一的朋友
有時巨龍咕嚕咕嚕作響，但痛苦啊
永遠挪不動那些巨大的四肢。

這兒還有一個，一點都不像「我」寫的。

《風車》
葉片裂開，
所有的機械都生鏽了
成長中的孩子說著話
話語變為塵土。
看那兒的海洋，

石油凝滯將其堵塞。

掙扎的海鳥，

於黑沙下度苦厄。

在岬角的某處

燈塔是否還在閃爍？

無盡的波濤上湧

欲望敗陣沉沒。

「夢」

　　這是一個從美國傳過來的遊戲，透過放鬆來繞過自我審查。心理學家會使用，我也看過有關其他人使用它後提出的嚴重警告。大多數使用遊戲的心理學家，在很大程度上依賴於戲劇工作者的探索，所以我猜想「引導之夢」最初來自戲劇領域。（心理學家佛雷德里克·波爾斯說他曾經是奧地利導演暨演員馬克斯·萊因哈特〔Max Reinhardt〕的學生！）總之，我認為這些警告與因面具表演和催眠所引發的恐懼相同。確實，如果有人徘徊在精神錯亂的邊緣，輕輕一推就可能讓他墜入深淵，但是一趟巴士旅行也可以像任何發生在戲劇課上的事件一樣令人不安。

　　如果我要你躺下，閉上眼睛放鬆，並要你報告想像力給你帶來了什麼，那麼你可能會進入一種深度專注的狀態，似乎這些經歷真的發生在你身上，而不是被你「想出來」的。接下來，如果我問：「你感覺到地板了嗎？」你可能會說：「根本就沒有地板。」如果我說：「你感受到你的身體了嗎？」你可能會回答：「我不在我的身體裡」

或者「我身處故事中的身體裡」。

我開始給出建議，比方說：「你在海灘上？」

「是的。」

「是沙質的，還是石質的？」

「沙質的。」

「是你想出來的嗎？」

「不，我就是知道。」

這個學生很可能會想要待在沙灘上不動。我問他能否看見什麼東西，或什麼人，但他通常就是一個人。我告訴他，他在海灘上躺了很長的時間，然後我建議他到水裡去游泳，或者離水遠一點。如果我不說他已經在那裡待了很長的時間，他可能會拒絕「起來」。我想要聽到的那種故事，可能是他沿著海岸走，經過一個山洞。我也許會建議他到山洞裡看看，或者走到海裡去，但他可能更願意繼續走路。也許他會走到懸崖邊上往下看。然後我請他停止。

大多數人都會在這個遊戲中獲得很好的體驗，有時它就像天堂，但它也可能如煉獄般。我觀察著他們的呼吸，如果他們看起來很驚慌，我就讓他們出來，或者把他們引向不那麼嚇人的地方。我引導他們靠近危險區：我會建議他們進入洞穴或在海裡游泳，但我不會強迫他們。

一旦掌握了基本技巧，我就讓學生再試一次。這次他們會大膽一些。他們會遇到其他人，會冒險，但我仍然會引導他們遠離「糟

糕的旅程」。我用這個遊戲向學生展示他可以毫不費力地創造，而不是教他覺得想像力是可怕的，應該受到壓抑！玩遊戲的人可能會產生難過的情緒，如果他們哭了，你可以抱著他們，讓他們感覺好受一些。

當人們發洩情緒時，我總是會確定他們知道：(1)這對他們有好處；(2)半個小時後他們就會覺得棒極了；(3)這會「發生在每個人身上」。

那些你比較瞭解的高階學生，可能想要踏上更深入、更可怕的旅程。當他們知道自己在做什麼時，那就沒問題。一種方法是讓他們在玩遊戲時被其他學生抱著。如果他們開始表現出極大的恐慌，就帶他們出來，保持冷靜，讓他們睜開眼睛，如果有必要就搖醒他們。另一種方法是兩個人一起開始旅程，各自嘗試擁有同樣的想像作品。最重要的不是讓學生去發洩，而是體驗到「毫不費力」且「無須選擇」地想像。透過這個遊戲，他應該明白自己不需要「做」任何事情來想像，就像不需要「做」任何事情來放鬆或覺察一樣。

下面是一個夢，我是提問者，「受害者」是一個學戲劇的學生。

「你喜歡什麼樣的故事？」

「奇幻類。嗯……托爾金（Tolkien）。像《哈比人》（ *The Hobbit* ）這樣的故事。」

「好的。想像一個被群山環繞的湖。」

「好的。」

「你在湖裡游泳。」

「是的。」

「你能看見魚嗎？」

「可以。」

「大的？」

「不是。」

「小魚群在轉彎並快速游動？」

「是的。」

「其中有一條特殊的魚。你對牠做了什麼？」

「我抓住了牠。」

「你遊回岸邊，三個戴著頭巾的人在等著你。你把什麼給了他們？」

「魚。」

「他們給你什麼做為交換呢？」

「棍子。」

「你用它做什麼？」

「我用它指著一棵橡樹，它就消失了。」

「然後呢？」

「我指著那三個戴頭巾的人，他們也消失了。」

「你穿過樹林出發了。這條路是往上還是往下的？」

「往上。」

「你聽到了什麼？聲音在你的左邊還是右邊？」

「左邊。有人在哭。」

「你往下看，一處空地上，一個女人被什麼圍著？」

「小矮人們。」

「她穿著什麼？」

「她赤裸著。」

「小矮人們看見你了嗎？」

「他們揮舞著棍子朝我走來。」

「那個女人朝他們喊什麼？」

「她說，不是我做的。」

「是城堡裡的人做的嗎？」

「是的，他把她一絲不掛地扔到森林裡。」

「你幫她了嗎？」

「是的。」

「你沿著小路往上走嗎？」

「我把斗篷披在她身上，然後我們就出發去城堡了。」

「天黑了？」

「是的。」

「你打算睡覺嗎？」

「我們蓋著樹葉躺下，兩人相距約二・五公尺遠。」

「你很快就睡著了。當你感覺她在碰觸你時，你醒了過來。」

「是的。」

「她想要什麼？」

「棍子。」

「她得到了嗎？」

「是的。」

「她指著你，然後發生了什麼？」

「一切都變得灰暗而寒冷。」

「你在霧中看到了什麼？」

「一棵巨大的橡樹，三個戴著頭巾的人跳來跳去，大喊大叫。」

這時候，故事顯然已經結束了（因為一次巧妙的重組），我們在地板上滾來滾去，哈哈大笑。我們很高興合作能如此輕鬆。

你會注意到，我的建議大部分都是以問題的形式提出。他對其中大多數的回答都是肯定的，因為我們關係融洽，我知道該問什麼。這樣的「夢」對躺著的人來說極其「真實」，對提問者來說也非常生動。這已經是多年前的事了，但我的腦海裡仍然會清晰地浮現出這個故事的「畫面」。

我可以很容易地為每個部分畫插畫。若要成為一個好的提問者，你必須進入與回答者相同的心理狀態。

「專家」

當史坦尼斯拉夫斯基最喜歡的學生之一 —— 瓦赫坦戈夫（Vahktangov）在導演《杜蘭朵》（*Turandot*）時，他要求那些聰明的人給自己出一些不可能的難題。當他們在臺上的時候，總是試圖暗中解決「怎樣才能讓蒼蠅像大象那麼大」之類的問題。

我把這個想法用在「採訪」中。一名演員扮演電視採訪者，他的夥伴則變成了一名「專家」，而且必須讓我們相信他是所在領域的權威。

想出問題的最好方法，是在不知道它會如何收尾的情況下開始一個句子。你說：「晚安……我們有幸請來了特勞特教授來到攝影棚，他剛從非洲回來，他在那裡教河馬……」雖然你不知道接著該說什麼，但幾乎任何事都行：「……做倒立」或「……唱約德爾調（yodel，編註：快速地以胸音和頭音重複交替歌唱）」。如果你試圖「想出」難以回答的問題，那就是自找困難了。一旦你開始說「你是如何把豬變成……」這句話，很容易就以「……一個消防隊」收尾。

　　如果有人問你：「你怎麼教河馬織毛衣？」你可能會拐彎抹角地說：「嗯，你知道的，我們現在有很多河馬，政府把牠們聚集起來，希望牠們最終能促進肯亞的出口貿易。我們希望很快就能一年賣出一萬件套頭衫。」你就這樣說著廢話，希望能同時想出一個好主意，但這並不是給觀眾驚喜的好方法。無論給什麼答案都比這個要好得多。採訪者的工作是抓著「專家」回答問題。

　　「是的，但你到底是怎麼教他們的？」
　　「其實就是軟硬兼施。」
　　「但具體是什麼技術？」

　　這位「專家」已經同意在遊戲中回答這個問題了，他知道採訪者正透過試圖讓他即時作答來幫助他。一旦他「跳進來」，停止拐彎抹角，遊戲就簡單了。

　　「嗯，我先示範針法。然後給牠們磨尖的電線桿和大約

一千六百公尺長的帶刺鐵絲。」

「要牠們拿著桿子，不會有困難嗎？」

「是的，有點費勁。牠們沒有可與其他手指相對的大拇指。不過牠們確實有很好的協調力，非常適合重複性活動。」

「但牠們究竟是怎麼拿著桿子的呢？」

「啊！用皮革的固定器把桿子綁在前臂上，或者，呃，通俗點說，綁在腳上。」

「那些套頭衫的材質呢？穿起來會不舒服嗎？」

「糟透了。我們從帶刺鐵絲和電線桿開始，只是為了教牠們一個大致的概念。如果你一開始就使用羊毛，牠們會不停地咬。」

「那倒是。」

「這不過是分階段練習的問題。接著你給牠們一些粗繩，然後是細線，最後牠們就學會用鉤針編織了。」

「你有牠們工作成果的樣品嗎？」

「我正穿著呢。我的每一件衣服都是由吉力馬札羅山河馬合作社織的。」（以此類推。）

有點難以在書面上展示這個遊戲的樂趣。問題不在於說了什麼，而在於專家樂於即時作答。觀眾知道自己會對那些問題避而不談、拐彎抹角，所以他們非常尊重一個從不試圖逃避的表演者。

有時這樣的訪問有著歇斯底里般的滑稽。如果採訪者請「專家」解釋他在牆上想像出的「圖表」，或者示範某個活動，那就太好了。如果你一直在教蘑菇唱約德爾調，採訪者可以說：「我相信你今晚

一定帶一些蘑菇獨唱家跟你一起來。」觀眾裡的任何人聽到這種要求，都會急忙否認。但當專家說「是的」並叫它們進來，或者是以無實物動作表演從口袋裡把它們掏出來的時候，那真是太棒了。

「亂問亂答」

如果學生先玩了「亂問亂答」(verbal chase)的遊戲，他們就能把「專家」遊戲玩得更好。

例如，假設我說：「想像一個盒子。」學生可以預測我接下來要說的話是「裡面有什麼？」但我會問：「是誰把你放進去的？」他說：「我的父親。」他會再想到一個問題，比如：「他為什麼要把你放在那裡？」但我會問：「你帶了什麼？」他回答：「馬桶。」我不知道他現在的預判是什麼，但肯定不是我要說的：「盒子外面寫的是什麼？」「女士們！」他回答道，同時笑癱了。

我們都笑了，我想是因為剛才那段對話暗示了同性戀。如果我指出這一點，學生就會提防我了。相反的，我忽略內容，集中精力於盡可能快地從學生那裡得到答案。

我問另一個學生：「你在街上。哪條街？」

「主街。」

「什麼店？」

「一家魚店。」

「魚販子用什麼指著你？」

「手槍。」

「什麼噴了出來？」

「醋。」

　　大家又大笑起來，非常開心。回答這樣的問題很容易。難的是提問，因為你每次都要改變問題的「設定」。

　　以下是一個電視節目裡的片段，是我和一個首次見面的女學生一起完成的。

「你在哪裡？」

「在這裡！」

「你不在這裡。你在哪裡？」

「在一個盒子裡。」

「是誰把你放在那兒的？」

「媽媽。」

「她不是你的媽媽。她是誰？」

「她是我的阿姨。」

「她的祕密計畫是什麼？」

「殺了我。」

「用什麼？」

「一把刀。」

「她把刀插在哪裡？」

　　這個問題讓她嚇壞了，因為它太有性暗示了。

「在⋯⋯在⋯⋯在我的胃裡。」

「她把它切開，取出一個紙質的⋯⋯」

「盒子。」

「盒子上寫著⋯⋯？」

「救命！」

「誰寫的？」

「我。」

「誰在箱子裡？什麼正在往外爬？」

「一隻蜘蛛。」

「蜘蛛身上標著⋯⋯」

「『是的』。」

「蜘蛛做了什麼？」

「牠吃了我。」

「你在蜘蛛裡面遇到了？」

「我的父親。」

「他手上拿著？」

「一⋯⋯個⋯⋯一個⋯⋯大象。」

「怎麼拿著牠？」

「抓著尾巴。」

每個人都笑得前仰後合，就好像我們一直在講笑話一樣。他們明白，某種段落已經結束了。當一個學生越來越善於提問，也就是說，在改變問題的「設定」上很敏捷時，他就成了一個更好的即興

演員。速度很重要，這樣提問和回答就能遠遠快過「正常」思維。

一些提問者會在一開始就把所有工作都做完了。例如：

「你正在沿著一條路走。」

「是的。」

「你遇到了一個巨人。」

「是的。」

「你掉進了一個游泳池，被鱷魚吃掉了。」

「是的。」

「呃……呃……」

重組一下上述的內容，就行得通了。

「你在哪裡走著？」

「一條路上。」

「巨人對你做了什麼？」

「把我扔進池塘。」

「鱷魚在咬什麼？」

問題越「瘋狂」，從「受害者」那裡擠出的即興答案就越好。

「單字接龍」

如果我要某人虛構一個短篇故事的第一句，他會下意識地把這

個問題複雜化。他會緊張起來，可能說：「我想不出來。」他表現得好像被要求說出精彩絕倫的第一句似的。其實，任何的第一句話都很好，但是學生想像著他必須要想出幾十個第一句，然後想像它們可能會發展出的故事類型，再評估這些故事以找到最好的一個。這就是為什麼他驚恐萬分，嘴裡咕噥著：「……哦……那個……嗯……」

即使我要一些人給出一個短篇故事的第一個字詞，他們也會驚慌失措，聲稱「想不出來」，這真的很神奇。這個問題難倒了他們，因為他們不知道如何用它來展示自己的「原創」，諸如「這個」（the）或「曾經」（once）這樣的詞彙對他們來說就不夠好。

如果我要一位學生給出故事的第一個字詞，另一位給出第二個字詞，再來一位給第三個字詞，以此類推，那麼我們可以這樣組成一個故事：

「那」（There）、「是」（was）、「一個」（a）、「男人」（man）、「他的」（his）、「愛」（loved）、「使」（making）、「人」（people）、「快樂」（happy）。

這個遊戲還有另一個版本，我偶爾會玩一下，也就是所有人圍成一圈，盡可能快地講故事。有時我們做得很好。任何人一旦「卡住」，就被淘汰出局，直到只剩下兩個人。你還可以讓每一個說的人指向下一個要說的人，從而讓遊戲變得更有挑戰性，這樣就無法預測什麼時候會輪到自己。

任何試圖控制故事未來走向的人，只會成功地毀掉它。每加入一個字詞，你都知道自己希望它後面接什麼。除非你能不斷地把想

法從腦海中抹去，否則大腦就會當機。因為你無法改掉別人說出的字詞。

「我們……（去散步）……」

「是……（好人）……」

「要……（去馬戲團）……」

「去……（度假）……」

「那……（鄉下）……」

「一個……（山洞）……」

「探索……（亞馬遜）……」

「巨人！」

　　一旦你想到什麼就說什麼，這個故事就會好像是藉由某種外力在講述一般。我毫不驚訝有些文化會將此當作一種占卜形式。團體中的人漸漸明白了，只有放鬆下來，不去擔心自己太「明顯」並保持專注，這種講故事的方式才能行得通。

　　我曾在漆黑的屋子裡玩過這個遊戲，大家仰躺著，頭朝內圍成圓圈。有一次在英國皇家戲劇學院，我們還把窗簾蓋在身上，躺在那裡，像一塊大布丁。在他們閉眼睛玩完遊戲後，我要他們四處走動，觀察任何知覺上的變化（色彩變得更明亮、人與空間的尺寸發生了變化、焦點更清晰）。正常的思維削弱了我們的感知能力，但「單字接龍」遊戲會讓我們關閉一些正常的篩選功能。（對講德語的人來說，這不是個好遊戲，因為有動詞在句尾的規則！）

我把學生分成四人一組，讓他們用單字接龍寫「信」。他們都放鬆下來，其中一個組員負責把信寫下來。我曾經把這項技術教給一位英國文學的研究生。

「我覺得自己永遠學不會這種遊戲。」她說。

「試一下。」我說道，然後在一張紙的頂部寫上「89」。

「那是什麼？」她問。

「地址的開頭。」

「我不知道該寫什麼。」

　　這個聰明的女孩正在受苦。她自稱「毫無創意」，但她真的只是很害怕自己會揭露出什麼。

「你知道信上的地址是怎麼開始的。」

「嗯……好吧。『號』。」

「榆樹。」我寫道。

「『89號榆樹』不可能是一個地址。」

「它會是的。」

「我想不出別的了。我卡住了。」

　　我把「卡住」寫下來。然後我寫上「一月」。

「三月。」她說道。看上去有幫助了。

　　我在「一月」和「三月」之間畫了一條斜線。她看起來好像壓力

很大。她想失敗，但不知道怎樣失敗。她擔心這個遊戲會暴露自己的祕密。

「親愛的。」我寫道。
「亨利。」她停了很久才說。
「我。」
「希望。」
「尊夫人。」
「我不知道該寫誰。」
「任何名字都行。不存在錯誤的名字。」
「艾希特。」她說著，似乎突然意識到這個遊戲可能很有趣。

最後，完整的「信」是這樣的：

89號榆樹卡住
一月／三月
親愛的亨利，
　我希望尊夫人艾希特一直表現得很好。媽媽希望你脫掉胸罩。不再繼續任何變態行為。牧師說懷特太太是一頭牛。你允許懷特太太幫助你去洗手間嗎？
　謹啟

亞瑟
附註：我討厭你。

這不是一封富有靈感的信，但一旦她克服了最初的阻力，就對這個遊戲著了迷，並且玩了很多次。

單字接龍的信通常會經過四個階段：

(1)信件通常很謹慎，或是荒謬且充滿了性暗示。

(2)信件既淫穢又精神錯亂。

(3)信件充滿宗教感。

(4)最後，信件表達出脆弱和孤獨。

如果你不審查作品，而且日復一日地和同一組人一起創作，即興劇就會經歷類似的階段。

下面這一系列「信」，是三個學戲劇的學生（兩個男孩和一個女孩）在一天深夜裡寫的。

他們說，那晚花了幾個小時，聊著天，又喝了幾瓶啤酒什麼的。我曾告訴他們，如果堅持寫，故事就會發生變化，但我沒有告訴他們會發生什麼。他們停下來是因為嚇得不敢再寫下去。你可以看到他們身上的「盔甲」逐字剝落。有些段落有標題，我猜是他們透過「一人一字母」拼出來的。

1.下雨的時候他是怎麼走在水上的？我不認為上帝存在（在垃圾桶裡）。波蘭人開始把炸藥固定在工具的末端，工具劇烈地顫動。「約翰是個爛人，」瑪麗說道，「他為什麼不能操我的屁股，渾蛋！」傑瑞米和菲奧娜躺在一起纏綿著，用綠色和黃色的鑷子拔掉他們的

陰毛，陰毛像狂風中的蘆葦沙沙作響。明天我們必須和珍一起去舊公寓，買我們在婚床上可以一起快樂玩耍的一切用品。為什麼瑪麗用綠色的手指把傑瑞米的褲子從腿上扯下來燒掉了？她撫摸著他的鬍子，玩弄著他的飼料袋。溫室裡開始變暖，植物乾枯、萎縮。如果雨水流不進水槽，所有的植物都會死。開始下雨時，媽媽會怎麼走呢？

2.因為瑪麗覺得不舒服，她去看了醫生。他不願意給她做檢查嗎？當被問道時，她不會小便和放屁。「如果水順著你的腿流下來，你可以把臉盆放在桌子上。」我想我們也許會在床上突然住嘴。盆裡的東西能嚇壞鬼魂和老鼠，但蜘蛛會繞著椅子爬來爬去，輕盈地呼吸。我能聽到自己的呼吸嗎？只有上帝才能在教堂的牆上創造出基督的形象，而不用描繪它的特徵。如果水輕輕落在蜘蛛身上，牠就會死。明天是基督的生日，我們必須用氣球和剃刀來慶祝。我們應該讓基督死嗎？也許他能拯救我們，也許他能消滅我們。恐懼總是伴隨著我。上帝死了。大胸部可以讓我感到快樂，並拯救我。瑪麗和我沒有血緣關係，我們只有在上帝允許的情況下才能結婚。為什麼我們不能靠自己活著？

3.《煉獄》。閃電擊中樹木，但只在下大雨時。水沿著綠色的枝條流淌，載著鳥糞的斑點。只有在假日裡，雲彩才追隨太陽。雷聲很大，但在雨中很輕。為什麼樹能把樹葉吹向房子？為什麼雨水會從我的樹上滴下？我喜歡雨水濺到我的房子上和臉上。鬼會在我家出沒嗎？我希望上帝不要打擾我。鬼喜歡奶油，老鼠喜歡鬼，奶油喜歡我。詩歌摧毀一切形象和輪迴。為什麼，為什麼沒有人、耶穌

和詩歌，我就不能活？如果它毀了我，它就毀了一切。炸彈毀滅人類、上帝和我。是上帝創造了炸彈，還是詩人創造了上帝，抑或愛是摧毀雨水的炸彈？

4.《秋天》。他扛著一具屍體在林中穿行，屍體輕輕撞擊著堅硬的結凍地面。她握著他的手，輕聲低語：「死亡！」樹葉不能在屍體下面漂流而不破碎嗎？媽媽是快死了，還是臨終前沒有尖叫「死亡！」就死了？瑪麗低語道。他把媽媽的葉子抖掉，開始在她的墳上撒土。死後上帝會看到她的臉嗎？媽媽會嘲笑上帝還是會喊「死亡！」？我們應該為她的離別而哀悼嗎？樹葉快速抖落。時間溫柔地帶走她的鐮刀而沒有割開她的喉嚨。樹葉切碎我的心，但耶穌卻切碎了我的母親。他們之間的關係就像枯葉一樣脆弱，毫無生氣。

5.《失去愛》。陽光照亮了我的生活。昨天，今天，明天；我所有的愛都被遺忘了。失去的愛離死亡越來越近。死亡是答案嗎？基督能拯救迷失的戀人嗎？還是大使能在陽光照耀的花園裡遇到飛舞的影子？黑夜嚇壞了天使。黑暗的小巷嚇壞了戀人。只有相愛的人才懂得愛，眼中只有陽光。也許死亡能讓人們遠離天賜驕陽，或者愛讓人們遠離死亡。當你在黑暗中穿行時，緊緊抓住愛，因為你需要愛的所有力量才能對死亡無所畏懼。為什麼我們不能再愛一次，雖然我們可能會因為失去愛而失去生命？死亡不能改變我們，也不能毀滅我們，因為上帝愛有愛之人。

6.海難對船上的人來說是危險的。海浪帶來海難，而且很美。美麗的海浪怎麼能在不變醜的情況下摧毀人類呢？耶穌走著；無慮的腳步聲掠過浩瀚的美麗海浪。當愛消退時，海難開始。耶穌沒有

聽見腳步聲，只聽見垂死的海浪拍打著他的腳發出的尖叫聲。為什麼美人魚聽不到上帝的話？死亡是不可避免的嗎？當耳朵只能聽到腳步聲的時候，海難就開始了嗎？我能聽到海浪拍打無物嗎？除非我能聽到腳步聲。聖誕節來臨的時候，上帝對我們的尖叫充耳不聞，海浪變得像耶穌的腳一樣沉默而具有破壞性。

7.《巫魔大會》。七個小矮人靜靜地站在那裡看著。六個小妖精出現在葬禮上，開始跳舞。五個猶太人在泥裡扒尋著天使拿走的錢。三個小矮人強姦了兩個小妖精，小妖精說一個就夠了。

8.《地獄之我觀》。黑色在白色絲綢窗簾下閃耀著明亮的光芒，透過黑色窗戶的光，無論如何都會褪色。窗戶遠遠地照向人們。當我凝視著街上的行人時，黑暗包圍著我。我的身體在那裡嗎？或者我是在透過黑色窗戶看著它？

9.《海鷗》。看看這個地方上空盤旋的海鷗，就像中午落下的影子。翅膀是用來飛得更高、更快、更強的，遠遠超越下面的爬行動物。鳥兒又如何知道被困在地球上的樣子？也許牠們羨慕爬行和水生生物。在秋末的時候，樹葉泛起褐色，開始腐爛，如果我能像牠們一樣飛翔，那麼我就知道上帝是會飛的生物。

10.雪很輕柔，很冷。它從我們頭頂落下。死亡不過是雪。它降臨，籠罩著我們的生命。但是我們不能像陽光融化雪那樣融化死亡。雪一旦落下，寒冷就會降臨。如果我能融化我的雪也會融化，但是因為我從來不曾完全暖和過我無法生存。恐懼很冷。害怕很冷，只有我能依賴熱量。愛很溫暖。啊！只要我們一直擁有愛，我們就能勝利，並永生。愛自己的人無法融化自己的雪。只有你能融

化我的雪，因為我們的愛永遠不會失敗，因為無論多麼寒冷，我們都會彼此相愛，並因此融化彼此的雪，得以永生。

11. 幸福總是短暫的。也許我們應該努力和朋友們一起變得更快樂、更好。友誼是短暫的，但短暫的相會常伴隨著持久的友誼。為什麼我們不能認識其他人，並讓友誼持久呢？我是否會以真誠的友誼去見我的朋友？或者我們會看到自己的友誼因缺乏愛而消亡呢？哪個更好？我不喜歡離開朋友，但友誼會再來。只有當友誼和信任存在時，愛才永恆。如果友誼是短暫的，信任必須是愛的永恆基礎。

12. 當琴弦受到不同的壓力時，它們就會振動。聲音在空曠的建築物裡迴響。光線很明亮，但只能透過牆壁上的開放之處照進來。我的房間震動著，安靜而黑暗。沒有光線進入我的房間。它沒有情感，就像一個靜止的建築，裡面的琴弦永不振動。我不能獨自生活，聽著寂靜，只看到牆壁和黑暗。為什麼光線不能進入我的房間？我必須對振動的琴弦充耳不聞，什麼也看不見嗎？我在哪裡，你在哪裡？演奏音樂和振動琴弦的人在哪裡？我什麼時候能聽到和看到音樂？我不知道。只有你能幫助我看到和聽到。我活著，只希望你愛我。把你的手給我，帶走我的黑暗和寂靜。

13. 當冬天勒死大地，夏天的玫瑰就會枯萎。玫瑰凋謝，雜草叢生。我一直生活在荊棘叢中，直到玫瑰凋謝，我才離開荊棘叢向太陽奔去。我感覺它溫暖了我的身體，因為我一絲不掛。近黃昏，我看到自己在顫抖，但我還是朝著太陽跑去，最後在生命的盡頭倒下。玫瑰覆蓋我的身體。黎明來了，溫暖了玫瑰和我。然後我在中

午燃燒。我的身體感覺不到疼痛。我站在茂盛的玫瑰中間。它們沒有燃燒。午夜降臨。我努力回到荊棘叢中，但我很冷。如果我不能長成一朵玫瑰，我就得死，變成雜草。

14. 牆包圍著我。我的心有一堵牆包圍著我的血液，它穩定而持續地跳動著，穿過我的血管，因為我是如此生機勃勃。請跟我說話。牆壁又薄又破。生命正從我的體內流失。停下來。我必須衝破阻擋我身體的圍牆。死亡很快就會解放疼痛的心，但我並不害怕。這就是我的心，現在拿塊碎片來打碎我的牆。

如果你是和孩子們玩這個遊戲，那麼重要的是不要堅持「主導」故事的發展。

這裡有一個「故事」，是我和一個「精神有障礙」的九歲男孩即興創作的。粗體字是他的話，你可以看到我貢獻的內容很少。

「一**年**前，**奇怪**的**死**人**掐死**我的**母親**。他們是怎麼**做**到的？**「救命！」蠢蛋**哭喊，「**我去檢查天堂**和**地獄**，你在哪裡**停留**？」地獄是**我曾經見過的最醜**的地方。**魔鬼喬治**在**浪尖**上**游泳**，以**增強**他的**力量**。當**媽媽**看到**喬治**拿著**一根名叫乾草杈**的棍子時，她**尖叫**起來。當**我**的朋友用**一桶熔化**的金屬去**砸**她的**頭**，她**暈倒**了。此時，**回到我的城堡**，**我喝得非常醉**。」

在你「看到」一個遊戲之前，它可能已經盯著你很多年了。直到我離開皇家宮廷劇院工作室，我才想到要讓學生一邊講故事一邊把它們演出來。

我讓演員成對創作，他們互相挽著手臂，用「我們」替代「我」，

並使用現在時態。

　　我不鼓勵他們使用形容詞，或說「但是」。因為很常見的是，當他們遇到不愉快的內容，就會用形容詞來拖延它的發生。比如：「我們……遇見……一個……大的……巨大的……可怕的……憤怒的……黑色的……怪物……但是……我們……逃脫了。」

　　一旦他們掌握了遊戲的基本技巧（這很簡單），我就禁止他們逃離怪物。「要殺死它，或是被殺死。」我說：「要和它交朋友，智取它。」我提醒他們，其實並沒有真正的怪物，所以即使他們任由自己被撕碎，又有什麼關係呢？

　　如果他們被吃掉或被殺死，我會說：「繼續，不要停止遊戲。」然後他們就可以從怪物那裡逃出來，或者在天堂上繼續，諸如此類。他們可以用無實物動作跨坐在巨大的糞便上，在腸子裡戲水。如果去了天堂，他們可能發現上帝失蹤了，然後接管了這個地方，或者和上帝比腕力什麼的。

　　觀眾很難相信可以運用這種方式即興演出一些場景，他們很高興看到演員們在如此的默契中表演。我以前總是會先向觀眾要一些標題，再把兩個標題組合成一個；然後，演員們就會即興創作《德古拉和禿頭燈塔管理員》，或者《林丁丁和羅馬帝國的覆滅》之類的故事。

　　有些人會避免涉入行動。他們只會製造這樣的故事：「我們―走到―市集―我們―買―麵包―現在―我們―走到―海灘―上―我們―觀察―海鷗……」對於這樣的人，有個好辦法是讓他們從在子宮裡開始，或者在另一個星球上開始，或者因為謀殺而被追捕，或

者在其他充滿戲劇性的情境下開始。

如果其中一人閉著眼睛，遊戲會變得更刺激，當然夥伴不要讓他撞到道具上。在另一個版本中，兩個人都閉上眼睛，其他人站在周圍保護他們。如果團隊狀態不錯，足夠熱情友好，他們就會開始為故事添加一些東西。如果提到風，這群人就會即興地發出風的聲音，或者拍打身上的外套來製造氣流。如果講故事的人在森林裡，他們就會發出鳥叫聲或沙沙聲。很快的，這個團隊就開始控制部分行動，提供遇到的動物或怪物。

一股非凡的能量會被釋放出來，近乎邪惡的興奮席捲了整個團隊，他們探索了各種感官知覺的行動。這群人會讓講故事的人「飛」，把他們埋在成堆的屍體裡，或者成為「蜘蛛」在他們的皮膚上爬來爬去。

成為一個「講故事的人」真是太棒了，因為每件事對你來說都變得非常真實。一旦你閉上眼睛，進入故事中，其他人開始提供非常近似的特效，大腦就會突然將它們連接起來，填補空白。如果有人用一片濕樹葉觸碰你的臉，你會幻想出整座森林，會知道那裡有什麼樹、什麼動物，等等。

「單字接龍」遊戲的另一種不同尋常的玩法，是讓一群人同時發出聲音講故事。我不知道如何讓你相信這個可能性，但如果你在恰當的時機介紹給某個團體玩，大多數都能成功。讓所有人擠在一起開始，然後告訴他們：「從『我們』這個詞開始，所有人同時發出聲音。」我猜這個能行得通，是因為當大部分人說出同樣的字，「出錯」的少數人就會被淹沒其中。

04 編劇

　　一個即興演員可以研究姿態互動、故事推進和「回收重組」，可以學習如何自由聯想、如何即興地創造敘事，但他會發現自己還是很難創作故事。他的難處其實是美學上或是概念上的。他應該思考的真的不是編故事，而是「打破日常」（interrupt routines）。

　　如果我說：「編個故事。」大多數人都會崩潰。如果我說：「描述一個日常，然後打破它。」大家就覺得沒問題了。像《最後行動》（*The Last Detail*, 1973）這樣的電影是基於兩名海軍士兵穿越美國負責把囚犯送到監獄的日常。他們決定讓他玩個痛快，於是打破了日常。我之前幻想過的那個熊追我的故事，大概是對「穿過森林」日常的打破。《小紅帽》打破了「送一籃食物給奶奶」的日常。

　　許多人想找到更「有趣」的日常，但這並不能解決問題。

　　讓獸醫為大象做直腸檢查，或者讓腦外科醫生做一個特別精細的手術，這些活動也許很有趣，但仍然是日常事件。如果兩名廁所服務員打破日常，開始做腦科手術，或者一名窗戶清潔工開始為大象做檢查，那麼這很可能會創造一種敘事。反之，兩位腦外科醫生在清潔廁所，這聽起來就像是某個故事的一部分。

　　如果我描述登山家去登山，那麼日常的說法是他們先登山，然後再下山，這算不上什麼故事。這樣的登山電影只能算是紀錄片。如果我們讓他們發現一架墜毀的飛機，這樣就打破了登山的日常；或者我們把他們埋在雪裡，讓他們開始吃對方；或者其他什麼，那麼我們就開始在講故事了。

隨著故事的發展，它開始建立了其他的日常，而這些日常也必須被打破。在關於熊的故事中，我逃到一座島上，開始和一個漂亮女孩做愛。這也可以看作是必須打破的日常。我用熊打斷了它，但我也可以從其他無窮無盡的方式中選擇一種。可以是我發現她戴著假髮來掩蓋禿頭，或者我性無能，或者我的陰莖長到了湖邊，在那裡被熊襲擊。我也可以發現她是我的妹妹，法國小說家莫泊桑（Maupassant）就編了一個發生在妓院的類似故事。

不管你打破日常的方式有多蠢，都會自動創造敘事，而人們會聽的。在莎士比亞的《暴風雨》（The Tempest）中，卡利班（Caliban）聽到小丑要來的場景令人驚歎，但也很荒唐可笑。第一個日常暗示著卡利班要為捍衛自己戰鬥，或是離開。他選擇爬到床單底下。小丑上場，看到這個怪物藏在床單底下。如果我們以日常來處理它，那麼顯然小丑會跑掉。但小丑所做的事令人難以置信，任何人最不願意做的事就是爬到床單下的怪物旁邊。而這實際上是最好的做法，因為它戲劇性地打破了日常。

我們可以練習在一個場景中，透過讓每位演員預備一些會讓他的夥伴吃驚的事情，來介紹這個概念。在一對夫婦即將上床睡覺的場景中，也許丈夫突然成了一個靴子戀物癖，或者妻子突然開始狂笑不止，或發現自己長出了羽毛。如果你打算在場景中做一些夥伴無法預料的事情，就會自動創造一個敘事。

有時候，故事本身因為太過可預測而變成了日常。現在，如果你的公主吻了青蛙，那最好讓她自己變成青蛙，或者她吻的青蛙長到兩公尺高。騎士殺了龍，並給處女破處，這些都不是好點子了。

殺死處女和給龍破處，更有可能吸引觀眾的注意力。

　　講故事的人破壞自己天賦的一種方式是「取消」（cancelling，譯註：半途中止已發展的情節）。我的某個學生寫了一個場景，一個女朋友為了報復，砸了前男友的公寓。他上場，吵了一架。吵架一結束，她就離開了，然後編劇有一種「失敗」感，或覺得自己什麼都沒做。的確如此。當我告訴編劇，把吵架當作是必須打破的日常後，她又寫了一個場景，在吵架的高潮，女孩突然用注射器給前男友注射，然後把自己鎖在浴室裡。上一秒還在激烈地爭吵，下一秒那個男人馬上就被女孩可能對他做的事嚇壞了。

　　許多學生發現，當他們所描述的日常已經接近完成時，自己就會文思枯竭。他們完全明白必須打破日常，否則也不會因此覺得自己缺乏想像力。關鍵是，他們沒有意識到問題出在哪兒。一旦他們理解了「打斷日常」的概念，就不會再被點子所困了。

　　即興演員另一種「自亂陣腳」的方式是把行動轉移到別處。有個即興劇是從一個女孩向一個男孩詢問時間開始的。他說現在是四點。她說其他人都遲到了，然後他們開始談論這些想像中的其他人，以及上次發生的事情，於是這幕戲演砸了。我告訴他們，他們轉向去討論另一個時空中發生的事情，導致觀眾沒什麼可看的了。我要他們以開場對話重新開始。她問現在幾點了。他說：「四點。」我大喊：「說『該開始了』。」他說：「該開始了。」「我們必須這樣嗎？」她問道。他說：「你知道他有多嚴格。」然後他們又開始談論場景外的事情。

　　我告訴他們，不管他們做什麼，舞臺上必須要有行動。我說：

「去拿個水桶。」然後演員假裝去提水桶。「真的有必要嗎？」女演員懇求道。「是的，」他回答，「你開張嘴巴，我把漏斗放進去。」「我上個星期胖了十公斤。」她抱怨道。他說：「他喜歡胖乎乎的。」他把「水桶」裡的「東西」倒進「漏斗」裡，她也隨之假裝腫了起來。這一幕戲現在看起來有意思多了，觀眾也被吸引住了。（英國探險家約翰・漢寧・斯皮克〔John Hanning Speke〕在現實中發現了這個真實場景：有一個部落，國王的妻子們被強行餵食，然後她們像大海豹一樣爬來爬去。）

我在皇家宮廷劇院工作室使用的第一批遊戲之一，是讓演員A去命令演員B做各種事：「坐下。站起來。去牆邊。打哈欠。說『我累了』。環顧四周。走到門口……」等等。我們沒有試圖創造敘事，只是想讓演員們習慣互相服從，互相發號施令。這個遊戲（如果你稱之為遊戲的話）可以讓他們不顧成敗地把自己暴露給面前這位「觀眾」。

現在，我在加拿大的一所大學教「劇本創作」，我已經把這個早期的遊戲改編成一種教敘事技巧的方式。兩個學生按照第三個學生說的內容去行動。第三個學生就是「編劇」，他會承受一定的壓力，但如果他卡住了，我會讓他說「提示」這個詞，然後有人會告訴他接下來要說什麼。儘管「好故事」可能會出現，但我們玩這個遊戲並不是為了得到「好故事」；重要的是要探究編劇為什麼會「卡住」。

一位編劇讓另外兩個人洗完碗後，立刻就停下來說：「我什麼都想不出來了。」如果我說「打破日常」，他會讓一個人故意打破一個盤子。他現在製造了一場爭吵，可以由此發展一下，但這也是日

常。他們決定把盤子拼在一起，發現少了一塊。他們檢查了一番，發現地板上有個洞。他們透過洞口往裡面看，開始聊他們在底下看到的東西。然後編劇再次陷入困境。他所做的正是讓行動脫離舞臺，所以我告訴他已經跑偏了，要把行動重新搬上舞臺。他讓他們拆掉地板，這樣就解決了「障礙」。

如果故事以某種有組織的方式推進，觀眾會保持興趣，但他們希望看到「日常」被打破，同時演員「之間」的行動仍在繼續。當一個希臘信使帶來一些其他地方發生的可怕故事時，重要的是這個訊息對臺上其他角色的影響。否則，它就不再是戲劇，而成了「文學」。

有一位「編劇」這樣開始他的故事：「丹尼斯，坐在椅子上，看起來很不舒服。貝蒂，說：『你還好嗎？』丹尼斯，說：『不，你能給我一杯水嗎？』貝蒂給丹尼斯一杯水。丹尼斯喝了它。貝蒂，說：『你感覺怎麼樣？』丹尼斯，說：『現在好多了』……」

此時，「編劇」一臉困惑，所以我讓他停了下來。我解釋說，他「取消」了一切。他提出生病的點子，然後把它移除了。我把這個故事倒回到丹尼斯喝水的時候。「丹尼斯，發現水從你身體穿過，滴在椅子下面的地板上。貝蒂，再給他一杯水。丹尼斯，檢查一下自己，看看發生了什麼事。貝蒂，把水給他，將杯子放在椅子下方，好在水再次滴下來時接住。丹尼斯，你說：『你能幫我嗎？』貝蒂，說：『那你得把衣服脫了。』丹尼斯，以無實物動作脫衣服……」等等。創作水準沒有提高，但故事不再被「取消」了，還吸引了大家的注意。

這樣的故事沒有什麼深刻的東西，也不需要太多的想像力，但

人們很樂意去看。其規則是：

(1) 打破日常。
(2) 在「舞臺上」保持行動，不要「轉向」到發生在其他時空的
　　行動上。
(3) 不要「取消」故事。

05 內容會自動出現

我在本章的開頭說，一個即興演員不應該關心內容，因為內容
是自動出現的。這是真的，也不是真的。某種程度上，最優秀的即
興演員的確知道他們的作品是關於什麼的。他們可能難以向你表
達，但他們確實理解所做事情的涵義；觀眾也是如此。

我想起幾年前演出的一場即興劇：安東尼・特倫特（Anthony
Trent）扮演一個牢房裡的囚犯。露西・弗萊明（Lucy Fleming）上場，
我不記得露西是怎麼上場的，安東尼定義了露西的角色具有隱形的
能力。起初安東尼很害怕，但露西讓他冷靜下來，說自己是來救他
的。露西把安東尼帶出監獄，但他一踏入自由就死了。它的效果和
美國作家安布羅斯・比爾斯（Ambrose Bierce）的短篇小說《鷹溪橋
記事》（An Occurrence at Owl Creek Bridge, 1890）一樣。

我記得理查森・摩根（Richardson Morgan）演過一個場景，我
說他要被解僱了，他說他無法工作是因為得了癌症。班・貝尼森
（Ben Benison）飾演老闆，對理查森的態度非常嚴厲。這是我見過

的最殘酷的一齣戲，而且觀眾笑得歇斯底里。我從來沒聽過大家笑得這麼厲害。演員們似乎把觀眾所有最深的恐懼和惶恐不安都暴露了出來，觀眾笑到聲嘶力竭，笑到淚崩，他們的焦慮在一波又一波笑聲中被釋放出來，演員們完全知道自己在做什麼，也完全知道要用多慢的速度轉緊那顆故事的螺絲。

你必須哄騙學生，讓他們相信內容並不重要，內容是自行發展的，否則他們將一事無成。這跟上一章介紹的技巧異曲同工：你告訴他們，他們並非是自己的想像力透露的那樣，他們的想像力與自己無關，完全不用對自己「頭腦」給出的東西負責。於是他們最後學會了放棄控制，在此同時，他們也在練習控制。他們開始明白，一切都只是一個外殼。你必須「誤導」人們以免除他們的責任。然後，經過一段很長的時間，當他們變得足夠強大，就可以自己承擔責任了。那時，他們會對自己有一個更真實的認識。

第5章

——

Masks And Trance

面具與催眠

演員確實可以隨便戴上面具，假裝自己是另一個人；但是我和加斯基爾都很清楚，我們是在試圖引導演員進入「催眠」（trance）狀態。我們的面具（Mask）用大寫的「M」，是因為我們覺得真正的面具演員是被靈魂寄身其中的。也許這是胡說八道，但體驗就是如此，而且一直如此。要理解面具，還需要理解催眠狀態的本質。

01 喬治・迪瓦恩與面具課

　　1958年，喬治・迪瓦恩為皇家宮廷劇院的劇作家小組開設了面具課。他帶著一盒滿是灰塵的面具來到學校，這些面具幾年前還在老維克戲劇學校（Old Vic Theatre School）使用過。我不喜歡它們的樣子：它們讓我想起了外科的義肢，我也不喜歡他說的話。我已經感受到威脅。

　　喬治跟我們說了大約四十分鐘，然後做示範。他消失在那間長長的、陰暗的屋子的另一頭，戴上面具，照鏡子，轉身面對我們，或者更確切地說，「它」，那個「面具」，轉身面對我們。我們看到了一個「蟾蜍神」（toad-god）。他笑著，笑個不停，好像我們很滑稽、很卑鄙似的。我不知道這個「場景」持續了多久，似乎永無止境。然後喬治摘下面具，建議我們試一試。

　　第二天他沮喪極了。他認為這門課失敗了，都是他的錯。他說，沒有一個面具能夠真正「寄身」（inhabit）於學生，他的意思是，我們沒有人被面具「附身」（possessed）。我試圖向他解釋這些面具令我們大開眼界，但他堅持說這門課很差，而我的熱情用錯了地方。

　　威廉・加斯基爾借了面具，開始按照喬治規定的方式教面具課。他收集了一些舊衣服和道具，並發展出「演員應該用面具的倒影（reflection）來驚嚇自己」的理論。學生站在鏡子前的時間要很

短，就能根據湧現的任何衝動而行動。喬治的想法與東方戲劇有關（美籍日裔雕塑家野口勇〔Isamu Noguchi〕曾在喬治導的《李爾王》擔任設計），但我們看到的是蟾蜍神，大多是從巫毒教（voodoo）的角度思考，而不是能劇。加斯基爾還鼓吹我也去教面具課，他說：「不應該都留給我。」後來我們都會給參觀劇院的團體上課。

演員確實可以隨便戴上面具，假裝自己是另一個人；但是我和加斯基爾都很清楚，我們是在試圖引導演員進入「催眠」（trance）狀態。我們的面具（Mask）用大寫的「M」，是因為我們覺得真正的面具演員是被一個靈寄身其中的。也許這聽起來像是胡說八道，但體驗起來就是如此，而且一直如此。要理解面具，還需要理解催眠狀態的本質。

有一天，喬治邀請我吃午飯，如果不是想和我談事情，他不會邀請我。他很尷尬（實際上他是個害羞的人），最後當我們喝完咖啡，餐廳裡幾乎空無一人的時候，他說，他認為我和加斯基爾誤解了面具的本質。那時，喬治正在工作室裡教喜劇課，所以我建議對調一下：我替他上喜劇課，他替我上面具課。

喬治允許他的學生們以非常隨意的方式創作。我和加斯基爾曾試圖訓練演員戴面具的反應，我們堅持認為，無論什麼時候戴著面具，演員都應該嘗試進入「面具狀態」。這導致面具被當作神聖之物來使用。讓我震驚的是，喬治允許演員們在戴著面具的時候，以他們自己的身分說話。他們戴著面具挑選衣服或四處閒逛，毫無表現角色特徵的打算。

我認為喬治對我們的教學方式反應過度了，因為即使是在表演

中，這些面具也經常用配戴者的聲音說話，儘管喬治曾解釋說，在他們能「以面具的身分」說話之前，還需要上語言課。

最後，喬治說，那些先和威廉‧加斯基爾或我一起創作的學生，通常表現得更好，所以我們的方法一定有什麼值得借鑑的地方。我想，這是因為我們過去常常把學生們扔到創作中，然而喬治則溫和得多。他非常擅長解釋面具是何時處於「寄身」狀態的，但這真的取決於演員。他的許多學生都表現得很安全，他們戴著面具表演但待在舒適區裡，而不是被附身。

喬治的態度和我非常不同，可能也跟加斯基爾不同；喬治最感興趣的是開發角色，讓演員不用面具也能扮演在劇中被分派的角色。而我則把這些面具看作是令人驚歎的表演者，將之視為一種新的戲劇形式，我不在乎這些面具召來了什麼怪物，只要演員被它們附身就好。

我們使用的面具遮住了臉的上半部，露出嘴巴和臉的下半部。喬治在1930年代從米歇爾‧聖－丹尼士（Michel Saint-Denos，編註：法國演員、導演和戲劇理論家）那裡學到了這個技巧，米歇爾則是跟他的叔叔雅克‧科波（Jacques Copeau，編註：法國導演、演員和劇作家）學的。這些半臉面具（half masks）通常被稱為「喜劇面具」（comic masks），但喬治稱之為「角色面具」（Character Masks）。喬治認為維持傳統是很重要的，所以當他發現我把「角色面具」和「使用悲劇面具」（Tragic Masks，悲劇面具的使用技術完全不同，參見本章「悲劇面具」一節，p.286）混在一起使用時，他很震驚。當我的學生給喬治看一個我和他一起準備的面具混搭場景，

並說明這確實行得通時，喬治還是不喜歡！在喬治最後一次生病時，我去拜訪他，他對我說的最後一句話是：「我仍不認為那種面具創作是對的。」

喬治認為，卓別林的「流浪漢」就是一種面具，因為這個角色是來自於服裝和化妝。這一段是卓別林的自述（選自他的自傳）。

在去服裝部的路上，我想我會穿著寬鬆的褲子、大鞋子，拿著一根手杖並戴著一頂圓頂禮帽。我希望一切都是矛盾的；褲子很寬鬆，外套很緊，帽子很小，鞋子很大。我不確定是要看起來年輕還是年老，但我記得森內特（Sennett）曾希望我更老一些，我加了一個小鬍子，因為我確信這樣可以增加年齡而不會掩蓋我的表情……

……我對這個角色毫無概念。但當我穿戴好的那一刻，衣服和化妝讓我感覺到了他是一個怎樣的人。我開始瞭解他，在我走上舞臺的時候，他完全誕生了。我來到森尼特面前，演著角色，昂首闊步，揮舞著手杖，在他面前炫耀。各種橋段和喜劇的點子在我腦海中飛速閃過……

……我的角色不像美國人，也不被美國人熟悉。但穿上衣服，我覺得他就是一個真實的、活生生的人。事實上，他點燃了各種瘋狂的想法，這些點子是我做夢也想不到的，除非我打扮成「流浪漢」。

卓別林在其他場合曾說過：「我意識到我將不得不用盡餘生去好好瞭解這個人。對我來說，當我第一次照鏡子看到他的那一刻，

他就已經確定了，完整了。但即使是現在，我也不知道關於他的所有事情。[1]（伊莎貝爾‧基格利〔Isabel Quigly〕，《查理‧卓別林：早期喜劇》〔*Charlie Chaplin–Early Comedies, 1968*〕）

02 俄國人對面具的探索

起初，我認為面具創作完全不同於史坦尼斯拉夫斯基的演員訓練概念，但事實上並非如此。

史坦尼斯拉夫斯基在《塑造角色》（*Building a Character*）中描述了面具狀態。克斯特亞（Kostya）是一個戲劇科系的學生，他被告知要化上角色的妝，但什麼妝都不能讓他滿意。他在臉上擦面霜來去除油彩，然後，出乎意料的事情就發生了……

所有的顏色都模糊了……很難區分出我的鼻子、眼睛和嘴唇。我把同樣的乳膏塗在我的鬍子上，甚至最後塗到整個假髮上。一些頭髮凝結成塊……

然後，我好似神志不清一般，顫抖著，心怦怦跳著，我去掉了眉毛，隨意地搽了一些粉，手背塗上了綠色，手心塗上了淡粉色。我迅速全部做好，很有把握，因為這一次我知道我演的是誰，他是一個什麼樣的人！

然後，他在房間裡踱步，感受「身體的所有部分、特徵、臉部線條，是如何落入適當的位置並自行塑造的……「我瞥了一眼鏡子，

認不出自己。自從我上一次看向鏡子，我的內心發生了全新的變化。『是他，是他！』我驚呼……」

他呈現給導演（托爾佐夫）看，介紹自己是那位「評論家」。他驚訝地發現，他的身體正在自行做些他沒有打算做的事情。

出乎意料的是，我的腿扭曲地伸出來，自動向前邁進，讓我的身體向右傾斜。我小心翼翼而誇張地摘下禮帽後，禮貌地鞠了個躬……

然後，他演了一場戲給導演看，毫不費力地保持著這個古怪的角色，而且總是知道該說什麼。

後來克斯特亞反思道：「我真的能說這個生物不是我的一部分嗎？他源自我的本性。我把自己分成了兩個人格。一個繼續當演員，另一個當觀察者。」

當雅克・科波在法國研究面具的時候，史坦尼斯拉夫斯基最喜歡的學生瓦赫坦戈夫也在俄國探索面具。尼古拉・戈爾恰科夫（Nikolai Gorchakov）留下了關於那些排練的描述。瓦赫坦戈夫成立了一個馬戲團，嘗試將面具用於小丑的表演。他們要做一些事能使觀眾「……瘋狂鼓掌，衝到臺上擁抱親吻你！或者至少笑到在地板上打滾。來吧，開始吧！……」

瓦赫坦戈夫給這些「面具」下了大量的指令，直到他們都迷糊了。旁邊有人在演奏馬戲音樂，所以他們別無選擇，只能表演。他們嘗試了捏造出來的體操動作、滑冰，假裝在雜耍，最後終於得到

了旁觀者禮貌的掌聲。

「你們真的認為，只是在觀眾面前做一些體操，就能沾到面具的『一點邊』嗎？」瓦赫坦戈夫說：「你們根本還沒開始以面具表演！……你必須透過各種可能的手段來吸引觀眾，說話、表演、跳舞、唱歌、雜耍，任何事情。明白了嗎？」

他們越演越差，最後瓦赫坦戈夫離席而去，面具們在沒有他的情況下繼續著。突然間，其中兩位變成了塔塔利亞（Tartaglia，編註：即興喜劇中經常口吃的角色）和潘達龍（Pantalone，編註：即興喜劇中貪婪的傻老頭角色）這兩個面具原本的面具狀態。塔塔利亞在吃蛋糕，而潘達龍挨著餓。塔塔利亞開始結巴（這是意料之外的），他說潘達龍必須要透過自己的努力來得到吃的，但他「每吞下一口蛋糕，都很仁慈地讓潘達龍吃他手掌上剩下的食物屑。這讓潘達龍非常開心。塔塔利亞一邊看著潘達龍撿起這些食物屑，一邊教潘達龍工作的必要性，這畫面看起來很有趣……」

這一個片段相當長，但我們沉迷其中，完全忘記了時間。我們對他們的嘮叨沒有太多興趣，但對他們天真的嚴肅很著迷，就像一個孩子在舔太妃糖，另一個孩子只能目不轉睛地看著他享受甜蜜的過程，只能羨慕地看著快樂的享用者……

塔塔利亞得意忘形，開始戲弄潘達龍，每咬一小口，就把蛋糕放在他鼻子底下。突然間，潘達龍張大了嘴巴，咬走剩下的四分之三塊蛋糕。塔塔利亞大哭起來，而滿嘴食物的潘達龍則比畫著示意塔塔利亞活該，不應該戲弄他。

瓦赫坦戈夫一直在門口觀察。他立即用同樣的角色設置了另一個場景。

潘達龍將成為一名牙醫，而塔塔利亞是他的病人。塔塔利亞驚慌失措，跳出了角色，說他不想這樣做。

「牙醫們對此會怎麼說呢？」瓦赫坦戈夫嚴肅地轉問他的夥伴。

「在醫學史上，有很多病人拒絕治療的案例。」庫德里亞夫采夫（Kudryavtsev）保持在潘達龍的角色裡認真地回答，他還是那個阿爾頓國王博學的宮廷祕書。「這種拒絕肯定是疾病的徵兆。在這種特殊情況下，我認為我們不僅要透過口腔來拔掉疼痛的牙齒，還要透過其他的孔，包括耳朵和鼻孔……」

後來，瓦赫坦戈夫評論說，他們一開始一直在努力「想出」該怎麼做。

「我不否認思考、發明或計畫的重要性，但如果你必須當場即興發揮（這也是我們必須要做的），就必須行動而不是思考。我們必須行動，無論是聰明的、愚蠢的、天真的、簡單的或複雜的行動都行，但要行動。」（尼古拉・戈爾恰科夫，《瓦赫坦戈夫學派的舞臺藝術》〔The Vakhtangov School of Stage Art〕）

瓦赫坦戈夫迫使他的學生即興發揮，這就產生了一種輕度催眠狀態，在這種狀態下，演員感覺好像有什麼東西在控制著他們。他們「知道」該做什麼，然而平常他們是「選擇」做什麼。這種狀態是「回歸本質」，沒有了之前的自我意識。

03 從神聖的面具到世俗化的面具

當你第一次認識到面具時，它們看起來可能很奇怪，但在我看來，面具表演並不比其他類型的表演更奇怪：演員在角色尷尬時會臉紅、害怕時會臉色蒼白，還有演員的感冒會在演出開始時中止，幕一落下他又開始流鼻涕。「赫卡柏（Hecuba）對他有何相關？」哈姆雷特問道，謎團依然存在。演員可以被他們扮演的角色附身，就像他們可以被面具附身一樣。許多演員在化妝或者試戴假髮之前，都無法真正「找到」角色。

我們覺得面具很奇怪，是因為我們不知道自己對臉孔的反應有多麼不合理，我們也沒有意識到，大部分的生活都是在某種形式的催眠中度過的，也就是說，被「掌控」了。我們所認為的「正常意識」其實很罕見，就像冰箱裡的燈一樣：當你往裡面看的時候，燈就是開的，但當你不看的時候，裡面發生了什麼？

如果只在圖畫或博物館裡看到面具，你就很難理解面具的力量。陳列櫃裡的面具，可能只是一種裝飾，放在窸窣作響的乾草堆頂。在沒有服裝、沒有影片，甚至沒有照片的情況下展出的面具，我們只會將它看作一個藝術品。

許多面具都很漂亮動人，但這不是重點。面具是一種將人格驅逐出身體，並讓靈魂附身的裝置。一個非常漂亮的面具可能毫無靈魂，而一塊老舊的、有嘴洞和眼洞的麻布，可能蘊藏著巨大的生命力。

在原始文化中，沒有什麼比面具更有力量了。它被視為神諭、

審判者和仲裁人。有些面具是如此的神聖，以至於任何看到它們的外人都會被處死。它們能治癒疾病，讓女性不孕。

一些部落非常害怕面具的力量，他們挖的眼洞讓配戴者只能看到地面。一些面具用鏈子鎖著，以防它們攻擊旁觀者。有一種非洲面具上有一根棍子，據說碰到它就會招致癲癇病。在某些文化中，死人會轉世為面具，後腦勺被切開，一根棍子穿過兩耳，舞者用牙齒咬住棍子跳舞。很難想像那種體驗帶來的衝擊。

面具與強化其力量的儀式緊密連結。有一個藏族人的面具每年從聖祠中取出一次，放在一個上鎖的小廟裡過夜。兩個小和尚整夜坐著念經，以防止面具裡的靈魂掙脫出來。日落時分，方圓幾里的村民們都鎖上門，沒有人敢出去。第二天，面具戴在舞者的頭上，舞者將在一場盛大的儀式中化身成那靈魂。當那張可怕的臉變成了舞者自己的臉時，他會有什麼感覺呢？

現代文明不太瞭解面具文化，一定程度上是因為教會認為面具是異教之物，並試圖在任何權力存在的地方鎮壓它（梵蒂岡有一個博物館裡裝滿了從「原住民」那裡沒收的面具）；此外，還因為現代文化通常敵視催眠狀態。我們因為各種原因而不信任自發的本性，並試圖用理性來取代它：面具被驅逐出了劇院，就像即興被驅逐出音樂一樣。震顫派（Shakers，編註：基督教新教派別，集會時會集體震顫身體）教徒停止了震顫。貴格會（Quakers，編註：基督教新教派別，因一名早期領袖的號誡「聽到上帝的話而發抖」而得名）的人不再顫抖。被催眠的人過去常常東倒西歪，步履蹣跚。維多利亞時代的靈媒們，以前總是在房間裡橫衝直撞。教育本身可能主要

被視為一種反催眠的活動。❷

　　幾個世紀以來，教會一直在與面具對抗，那些靠武力無法做到的，最終透過西方教育無孔不入的影響實現了。美國陸軍燒毀了海地的巫毒教神廟，祭司們也被判處苦役，但收效甚微。而巫毒教如今正被一種更微妙的方式鎮壓著。儀式都是為遊客們編造的，現在真正的儀式進行的時間比以往短得多。

　　在我看來，面具是在這個文化中一旦復燃就會很快被撲滅的東西。我剛在某個地方建立了面具表演的傳統，學生們在開始學習某個冒牌的「義大利即興喜劇」技巧時，被教授了所謂「正確」的動作方式。被操縱的面具幾乎一文不值，而且很容易被逐出劇院。面具一開始是一個聖物，接著世俗化，然後用在節日和劇院裡。最後，人們只記得遊客商店裡出售的乾巴巴的仿冒品。當面具完全服從表演者的意志時，它就死了。

04 改變面容的驚人效果

　　我們對於臉孔有著本能的反應。父母感的建立似乎就是從看到那些沒長開的五官和大額頭開始的。我們努力保持理性，並斷言「人們拿自己的外表沒有辦法」，但我們僅從外表就能判斷這是白雪公主還是女巫，是勞萊還是哈台（編註：由瘦小的史坦·勞萊與高大的奧利佛·哈台組成的喜劇雙人組合）。我們學會了用有特徵的表情來保持個性，而我們受臉孔的影響，遠超過了自以為的那樣。

　　當我還是小孩的時候，有些書中的臉孔非常可怕，以至於我不

得不將書緊緊地塞進書櫃裡，擔心它們溜出來跑到屋裡來。成年人失去了這種將臉孔視為人的眼力，但在第一堂面具課結束後，學生們被街上的路人嚇呆了，因為他們突然看到了「邪惡」的人、「無辜」的人，以及戴著痛苦、悲傷、驕傲或其他各式面具的人。

隨著年齡增長，肌肉會收縮，我們的臉會「定形」，但即使是在非常年輕的臉上，你也可以看到他們決定要表現得強硬、愚蠢或是挑釁（為什麼每個人都希望自己看起來很愚蠢？因為那樣老師對你的期望就會降低）。

有時在表演課上，一個學生會打破他常用的臉部表情，除非看到他的衣服，否則你根本認不出他了。我見過好幾次這種轉變，每次學生們都充滿巨大的喜悅和興奮。❸

即使你只是用化妝來改變面容，也會產生驚人的效果。一位名叫比爾‧理查森（Bill Richardson）的記者告訴我，他曾被邀請擔任小丑之一，參加馬戲團的日場演出。那時他還是個初出茅廬的記者，編輯認為這可能會是一個有趣的故事。一旦化好妝，他就「被附身」了，覺得自己可以打滾、踩水桶什麼的，就好像他有另一個分身是小丑一樣。他在馬戲團待了幾個星期，但他不化妝時就從來沒有這種感覺。

另一名記者約翰‧霍華德‧格里芬（John Howard Griffin）則喬裝成黑人。他寫道：

這種轉變徹底而令人震驚。我原本期待看到自己偽裝起來，卻不是這麼回事。我被囚禁在一具完全陌生的肉體裡，一具討厭、毫

無親切感的肉體。之前存在的那個約翰‧格里芬的所有痕跡都被抹去了。我看著鏡子，看不到白人約翰‧格里芬的過去。不，我的思緒回到了非洲，回到了簡陋的小屋和黑人貧民區，回到了與膚色對抗的徒勞掙扎。突然，幾乎沒有任何心理準備，沒有任何預先暗示，它變得清晰起來，滲入我的全身。我原本想要反抗它，然而，我已經走得太遠了……這種徹底的變化令我驚訝。這與我想像的完全不同。我變成了兩個人，一個是觀察者，一個是覺得連內臟深處都是黑人的恐慌者。

　　——約翰‧霍華德‧格里芬，《像我這樣的黑人》（ Black Like Me, 1969 ）

　　因此，戴著面具會改變性格，或者在看到鏡中戴著面具的自己的第一眼會感到非常不安，這些事也就不足為奇了。一個壞面具不會產生什麼效果，但是一個好面具會給你一種認識鏡中之物的感覺。你覺得面具要開始控制你了。面具老師要做的就是在這個緊要關頭督促你繼續下去。在大多數社交場合，你被期待要保持一貫的人格。在面具課程中，我鼓勵你「放手」，允許自己被附身。

05 催眠與演出

　　許多演員都回饋過意識的「分裂」狀態，或失憶狀態；他們說身體會自動行動，或者被他們扮演的角色寄身了。

　　芬妮‧肯布林（Fanny Kemble）說：「對我來說，表演中最奇妙

的部分，就是心靈同時進行兩種過程，可以說，是一個人的各種官能在完全相反的方向上共同作用的結果。例如，在《貝芙麗夫人》（Mrs. Beverley）的最後一場戲中，當我因為一個完全不真實的原因而陷入真正的悲痛中，哭得死去活來的時候，我發現我的眼淚像雨點一樣落在絲綢裙上，把它弄髒了；然後我極其準確地測算了父親需要倒下的空間，並在我假裝的痛苦中，相應地移動了自己和裙裾，這些全部都是連貫完成的。」（威廉・阿切爾〔William Archer〕，《面具與臉孔》〔Mask and Faces, 1888〕）

西碧・桑代克（Sybil Thorndike）說：「當你是演員時，就不再是男性或女性，你是一個人，是一個內心充滿了其他人的人。」（《偉大的表演》〔Great Acting, 1967〕）

英國演員伊蒂絲・埃文斯（Edith Evans）說：「……我的體內似乎有很多人。你知道我的意思嗎？如果我理解他們，我會感覺自己非常像他們……透過思考，你就會變成那個人，只要你的信念足夠堅定。你知道的，有時這很奇怪。你是他，真的挺像的，然後你又不是……」（《偉大的表演》）

在另一種文化中，我認為這些演員很容易被角色「附身」。的確，有些演員會堅稱他們演戲時總是保留了「自己」，但他們怎麼知道呢？那些堅稱自己在即興時處於一種正常意識狀態的即興演員，他們的記憶中經常會出現意想不到的空白，也只有當你仔細詢問他們的時候，這些空白才會浮現出來。

面具演員也是如此。我記得英國演員羅迪・莫德—羅克斯比（Roddy Maude-Roxby）在第 67 屆世博會的一場表演中，戴著一副

憤怒的面具。他，或者叫「它」，開始亂扔椅子，所以我上臺去暫停這幕戲。「一切都會沒事的。」面具說著，把我擋到一邊。事後，羅迪記得那些椅子，但不記得我曾上臺去阻止他。如果他處於更深度的催眠狀態，就會忘記一切。

同樣的失憶可以在任何即興的作品中被發現。有一位即興演員寫道：「⋯⋯如果戲演砸了，我就會記得的。如果一切順利，我很快就會忘記。」性高潮也是一樣。

通常，只有在時間發生跳躍時，我們才知道自己進入了催眠狀態。當一名即興演員覺得過去的兩個小時像是只過了二十分鐘時，我們就有理由問問他在剩下的一小時四十分鐘裡是在哪兒。

許多人認為清醒和有意識是一樣的，但他們可以在被深度催眠的同時，相信自己處於「日常意識」中。一名學生向我保證，他花了兩個小時在舞臺上愚弄催眠師，但這不大可能。

然後他說，有趣的是，他被點出來要告訴觀眾，他其實只是在假裝被催眠，所以觀眾笑的時候他並不在意，因為確實如此──可真巧，碰巧是真的！

我認識一個催眠師的助理，他過去常常被當作演出廣告而待在商店櫥窗裡。

「當然，他並沒有真的催眠我。」他說。

「沒有？」

「沒有，他以前經常用針刺我，很痛。最後我告訴他這件事，現在他不再刺我了。」

「可是你為什麼同意一整天坐在櫥窗裡一動也不動呢？」

「嗯，我喜歡他。」

我無法想像一個人在正常的意識狀態下，日復一日一動也不動地白天坐在櫥窗裡，晚上做現場表演。我們能夠在多大程度上相信別人所說的自己的精神狀態呢？

我們不認為自己會在催眠狀態中進進出出，因為我們接受的訓練是不要這樣做。一個人不可能一直「控制」自己，但我們會說服自己「我們可以做到」。

其他人也會幫助我們脫離這種迷離恍惚的狀態。如果我們突然出現了不屬於自己的行為，別人就會笑，我們也會跟著笑，承認自己的不當行為。

在「正常意識」中，我意識到自己是在「用語言思考」。在沒有時間組織語言的體育運動中，催眠狀態很常見。如果你在想：「球以那個角度過來，但它在旋轉，我所預測的反彈方向是……」你是不會打到的！你不知道自己已經處於一種催眠的狀態，無論你在何時自我確認，都已經在那兒打乒乓球了。但你所陷入的催眠狀態，可能已經跟雪車選手一樣深了，他們直到跟別人握手時，才知道自己的一根拇指沒了。

大多數人只有在自己陷入困惑，即看上去與周圍的現實失去聯繫時，才會意識到「催眠」。我們甚至認為催眠是「睡眠」。在許多催眠狀態中，人們彼此的連結更緊密，觀察力也更敏銳。我記得在一個實驗中，參加深度催眠的實驗對象先被問到候診室裡有多

少物品，而當他們進入催眠狀態並再次被詢問時，結果發現他們實際觀察到的物體數量是有意識記憶的十倍之多。禪宗大師和巫師則是出了名的難以被影響（例如，卡洛斯·卡斯塔尼達〔Carlos Castaneda〕筆下的印第安巫師唐望）。在面具表演中，大家回饋說感知變得更強烈，雖然他們看到的事物各有不同，但都看到了更多，感受也更豐富了。

我把「性格」看作是真實心靈的公關部門，而真實心靈並不為人所知。我的性格似乎總是在某種程度上按照別人的想法運作。如果我獨自一人待在房間裡，有人敲門，我就會「回到我自己」。我這樣做是為了檢查我的社會形象是否得體：我的褲襠立起來了嗎？我的社交面容是否組裝合宜？如果有人進來了，而我覺得不必防衛自己，那我可能會「迷失在談話中」。

正常意識與跟他人之間的或真實或想像的互動有關。這就是我所感受到的。我還注意到有很多報告說，當人們處於孤立狀態，或者被其他人徹底拒絕時，他們就會經歷「人格解體」。

當你在擔心別人怎麼想時，性格總是存在的。在生死攸關的情況下，則會有別的東西來接管。一個朋友被燙到了，他的思緒立刻分裂成兩部分，一個是痛得尖叫的孩子，另一個冷漠超然地告訴他該怎麼做（當時只有他一個人）。如果一條眼鏡蛇在一堂表演課的中途從通風口掉下來，學生們可能會發現自己正坐在鋼琴上，或者身在門外，而對自己是怎麼移動到那裡的過程毫無記憶。

在極端情況下，身體接管了我們，把性格當作不必要的累贅而推到一旁。

06 進入催眠狀態

　　我們如何進入催眠狀態？我覺得不如問：「我們如何才能離開它們？」在黑夜中我醒了，我怎麼知道自己醒了呢？我透過移動肌肉來測試意識。如果我阻礙了這種移動的衝動，會感到極度焦慮。我對肌肉的控制讓我確信「我就是我」。透過繃緊肌肉、變換姿勢、抓撓、嘆息、打哈欠、眨眼等等，我們保持著「正常意識」。被催眠的對象會一動不動地坐上幾個小時。隨著咒語的解除，被戲劇表演「抓住」的觀眾也會突然發現，他們需要挪挪身子、換換姿勢或咳嗽一下。

　　如果你躺下，讓身體從頭到腳放鬆，放鬆你發現的任何緊張點，那麼你很容易飄入幻想中。你身體的物質和形狀似乎發生了變化。你感覺空氣在呼吸你，而不是你在呼吸空氣，如巨浪般緩慢而平穩。人很容易迷失自己，但如果你感到房裡有一個充滿敵意的人存在，就會打破這種催眠狀態，調動肌肉組織，再次成為「自己」。

　　冥想者使用靜止做為一種進入催眠的手段。現今的催眠師也是如此。沒必要告訴催眠對象保持身體靜止，他憑直覺就知道不要透過挖鼻子或輕拍腳掌來控制自己的身體。

　　當你「全神貫注」之時，就不再控制肌肉組織。你可以驅車數里路，或彈奏奏鳴曲的樂章，此時你的性格完全不受關注，但你的表現不一定會變糟。當催眠師接管由性格所執行的功能時，主體就沒有必要離開這種催眠狀態。面具老師、異教祭司和催眠師透過聲音和動作扮演高姿態（地位）。一個你接受由他支配的高姿態者，

可以很容易地把你推到不尋常的存在狀態裡。然後你就跟波洛涅斯（Polonius，譯註：《哈姆雷特》中的角色）一樣，很可能會回應對方的暗示，看到像是鯨魚的雲。要是王后突然敲你家的門問：「請問，我可否借用一下您的盥洗室？」那你可能確實處於一種非常奇怪的狀態了。

英國心理學家漢斯・艾森克（Hans Jürgen Eysenck）講述了一個看似不可能的故事。一位催眠師在一個案主身上工作了三百個小時，卻沒有明顯的效果。當這位沮喪的催眠師最後咆哮道：「滾去睡，你這個○○！」這個案主馬上進入深度催眠狀態。我把這樣的事件解讀為案主屈服於催眠師的姿態攻擊。

有一次，我要一個女孩閉上眼睛，告訴她，我會把一枚硬幣放在三個杯子其中一個的下面。但我偷偷地在每個杯子下面都放了一枚硬幣。當我要她猜硬幣在哪個杯子下面時，她自然猜對了。在她猜對了大約六次後，就確信我在某種程度上控制了她的想法，並進入一種有點精神分裂的狀態。當我做完解釋，她又迅速地「恢復正常」。我認為這是一種引導催眠的可行方法。

艾倫・米切爾（Alan Mitchell）描述了美國催眠師艾瑞克森（Erickson）使用的一種「困惑」技巧。他寫道：

艾瑞克森對一名患者提出了一些相互矛盾的命令：「舉起你的左臂，現在舉右臂。舉起左臂，放下右臂。甩左臂，左臂也跟著甩出去。」最後，案主被這些含糊其詞、相互矛盾的指示弄得一頭霧水。因此，只要給他的指示夠堅定、聲音夠響亮，他就會高興地抓

住任何一根稻草。接著，在他很困惑的時候，一旦告訴他：「睡覺。」很明顯他會立刻進入深度睡眠。

——《哈利街催眠師》（ *Harley Street Hypnotist*, 1959 ）

　　我們再次看到，案主感覺自己的身體失控了，並臣服於高姿態者。一些催眠師會讓你坐下來，讓你往上盯著他們的眼睛，並暗示你的眼皮想要合上。這很管用，因為向上看很累，而且往上盯著高姿態者的眼睛看，會讓你感到低人一等。另一種方法是讓你的手臂展開，同時暗示它在變重。如果你認為讓它變重的是催眠師而不是重力，那麼你很可能會接受他的控制。催眠師不會像有時聲稱的那樣，讓你把雙手合攏，然後告訴你，你分不開它們；但他們確實會讓你把雙手以難以出力的方式放在一起。如果你相信是催眠師讓行動受阻，可能就會放棄分開雙手的嘗試。如果你用力擠壓食指，過了一會兒，你就會感到它開始腫脹，我猜想，這是一種由於提供壓迫的手部肌肉變弱所引起的錯覺。只要案主自己沒有意識到，即使沒有催眠師的暗示，「腫脹」也一定會發生，這可以做為一種誘導催眠狀態的方法。❹

　　一旦你明白不必為自己的行動負責，就沒有必要保持某種「性格」。當學生即興演員被要求「假裝被催眠」，他們就會展現出突然的進步。而那些被要求假裝成催眠師的學生，則沒有展現出這樣的進步。

　　進入催眠狀態的許多方法都涉及語言干擾。重複唱歌或吟誦都有用，或讓大腦停留在某個單一詞語上；這些技術通常被認為很

「東方」，但它們確實具有全球普遍性。❺

　　進入催眠狀態的一種戲劇手法是「出絕招」（trumping）。這在皇家宮廷劇院上演的一齣西印度群島的戲中使用過，結果演員們不斷進入真正的催眠狀態，而不僅僅是在表演。這有部分是因為「群體效應」，即每個人都重複同樣的動作和聲音；另一部分也因為血液中含氧量過高。這看起來就像是「前進兩步，跺腳」的那種舞步。

　　向前邁步時，彎腰之快，似乎是強力使然。與此同時，或呼或吸，用力且發出聲音。行動的力度證明了「勞動力」一詞的合理性……當靈魂附體確實發生之時……個體的腿可能會被釘在地上動彈不得……或者他可能會被摔打在地。

　　——辛普森（S. E. Simpson），《加勒比宗教崇拜：千里達、牙買加和海地》（*Religious Cults of Caribbean: Trinidad, Jamaica and Haiti*, 1970）

　　人群容易被催眠，因為群體賦予你的去個性化，免除了你維持自己性格的需要。

07 面具與附身宗教

　　我在這裡關注的催眠類型是「受控催眠」。

　　在這種類型的催眠下，對維持「可被催眠」狀態的許可，是由其他人（無論是個人或團體）給予的。這種催眠可能很罕見，或者

在本文化中可能不被認可，但我們還是應該將其視為人類行為的正常組成部分。

研究過附身宗教（possession cults）的人表示，在社會中適應力較良好的人民最有可能被附身。許多人認為「催眠」是一種瘋狂的表現，就像他們認定「瘋子」一定很容易被催眠一樣。

事實是，如果瘋子能夠接受「社會控制」，他們就永遠不會暴露出會被當作瘋子的行為。換言之，普通人最容易受到暗示，也正因如此，所以他們是最正常的！

如果我們將面具創作與「附身宗教」進行比較，就會發現有許多相似之處。的確，被附身的人通常不記得在催眠期間發生的任何事情，但有時在面具創作中也能觀察到這一點，儘管這不是必需的。有兩種類型的附身常常被提及：失憶狀態和清醒狀態。被附身的人似乎不需要上語言課（使用面具需要上語言課，後面會說明），但是有很多含糊不清的聲音會先於語言發出來。有時，一個深度附身的面具會在第一時間開口說話。

每一個面具老師都會遇到如下的情況，這是美國人類學家辛普森曾報導過的一個桑戈教（Shango，譯註：一種多神崇拜的非洲宗教）。一個人說：「那群鼓手今晚打得不好。」一位鼓手喊道：「如果你得不到回應，我們怎麼敲也沒用。」後來，一個女人站起來喊道：「你們整個晚上都沒唱歌。」領導者出現了，譴責團隊缺乏熱情。

就像面具老師一樣，附身宗教的「祭司」姿態很高，但他會「縱容」被附身的催眠者。電影導演瑪雅・黛倫（Maya Deren）描述了發生在海地的一件事，蓋德神（Ghede）在錯誤的時間附在人身上。

祭司恩貢（Houngan）反對這麼做。

「哦，我只是順便來看看。」蓋德做了一個自我掩飾的手勢說，「我只是四處逛逛，看看東西。」（蓋德接著要了九個卡薩瓦〔cassavas，一種薄餅〕。）蓋德站在那裡一邊吃著其中的兩個，一邊看著偉大的羅亞（loa，即神靈）——風暴之神奧貢（Ogoun）以及拉達眾神（Rada Loa）之首丹巴拉（Damballa），彷彿他是觀眾中的一員。接著，觀眾被一個男人分散了注意力，這個男人在丹巴拉的附身下爬上了一棵樹。當他的附身似乎要離開時，祭司恩貢乞求丹巴拉在離開之前先把男人帶回地面（否則他可能會摔死）。

然後，蓋德弄丟了一些卡薩瓦。

突然間，蓋德對偷走卡薩瓦的小偷大發雷霆。他抓住祭司恩貢，尖叫著跺腳，同時丹巴拉和奧貢被忽略了。除了買更多卡薩瓦和餅乾給蓋德來安撫他，毫無辦法。

當蓋德帶著新食物轉身離開時，祭司恩貢微笑著對他說：「你確定不是那個戴著彩色小帽子的人偷的嗎？」

蓋德睜著天真的大眼睛轉過身來：「小帽？哪個戴小帽的？」……有人喊道：「你真的不知道誰偷了你的卡薩瓦嗎？」於是，蓋德用一種愉快而可愛的表情，斜眼看著我們，眨了眨眼睛，慢慢地走開了。

——《神聖騎士》（*The Divine Horsemen*, 1953, 1970）

掌管死亡和性的蓋德神，被狂烈的饑餓吞噬。

但請注意一個悖論：這個被我們期待成為「超級成人」的超自然生物非常孩子氣，就像面具一樣。在黛倫的描述中，蓋德聽起來完全就像一個面具。

我們問他為什麼喜歡戴墨鏡。他解釋說：「嗯，我在黑暗的地下世界裡待了這麼長的時間，所以我的眼睛對太陽很敏感。」我們接著問：「那麼，為什麼你經常摘掉右邊的鏡片？」他回答說：「哦，親愛的，是這樣的：我的左眼用來看整個宇宙。至於右眼，我得留意我的食物，免得被賊偷了。」

面具的性格和配戴者的性格並不會保持一致。辛普森在談到桑戈教時說：

我的線人否認神靈的角色性格與其追隨者之間存在密切的對應關係。神力有時會顯靈在一個性格與神完全相反的「孩子」（「馬」）身上。根據要做的不同工作，獻身者可能此時被一種殘暴的力量附身，而彼時又被安靜的力量附身……一位線人說：「一個人害怕什麼事，被附身時就會去做什麼事。」

我懷疑，面具作品中出現的「性格類型」數量相當有限。為了確認這一點，我們必須比較來自不同文化的電影，分析各種「靈魂」的動作和聲音。這項研究尚未開展，但正如來自世界各地的神話都

有相似的結構一樣，我相信只要存在「潘達龍型」的面具，就存在潘達龍。同樣的角色在義大利即興喜劇中至今依然存在，並不是因為傳統方法缺少創新，而是因為面具本身賦予了某些行為模式。

卓別林的流浪漢形象一直存在。哈波‧馬克斯、史坦‧勞萊、蓋德祖神（譯註：蓋德神家族第一個死去的人）、蘭加（Ranga）女巫（譯註：峇里島神話中屬克神〔Leyak〕的惡魔女王）和布拉格特（Braggard）軍人（譯註：古羅馬劇作家普勞圖斯〔Plautus〕的喜劇作品《吹牛軍人》〔Miles Gloriosus〕中的經典角色），只要人類的大腦在，他們就在。

我認為被附身的催眠是一種特殊形式的催眠。有些人否認這一點，但所有典型的附身現象都可以透過催眠來誘導。臨床催眠看起來確實很不一樣，但那是因為催眠師並不是在觀眾面前表演。❻由於幾乎沒有關於面具附身的文獻，我將引用一些關於靈魂附體的例子。任何教面具的人都有可能在某個時刻與深度催眠的狀態相遇，所以暸解它們的本質是很有用的。

羅馬詩人盧坎（Lucan）這樣描述德爾斐一位被附身的女祭司：

她趺趺撞撞，瘋狂地繞著神殿走，神騎在她的脖子上，讓她撞倒了擋路的三腳架。她的頭髮蓬亂，花環隨著頭部的甩動，在裸露的地板上空飛過……她狂吐白沫；她呻吟、喘氣、發出奇怪的聲音，她淒慘的尖叫聲在巨大的洞穴裡迴盪。最後，阿波羅神強迫她說出明白易懂的語言……在她的精神恢復正常之前，一陣會令人失去知覺的咒語出現了。阿波羅神正在用忘川水洗滌她的思想，使她忘記

在祂光輝的降臨時刻學到的命運之祕密。神聖真理的靈魂離開了，回到了祂來的地方；菲莫諾癱倒在地，好不容易才甦醒過來。

——《法沙利亞》(Pharsalia)

恐懼，以及被神靈騎在脖子或頭上的感覺，是新大陸宗教中典型的附身狀態。[7]但是，我們可以將盧坎的描述，與大衛·曼德爾鮑姆(David G. Mandelbaum)所寫的發生在印度南部村莊的附身現象比較一下。

占卜者渾身一陣哆嗦，一陣又一陣，頭部開始左右搖晃。速度越來越快，簡直要超出脊椎的承受極限。占卜者可能會跪倒在地，以一種狂烈的鼓點，用手掌激烈地拍打地面，但直到他披頭散髮，神才開始說話。長長的科塔(Kota)鎖是用一條具有儀式意義的繩子綁起來的，此繩子必須透過頭部的運動來解開。當占卜者的頭髮自由地披散在搖晃的腦袋上時，他會發出一聲窒息般的抽泣聲，這是神透過他所選擇的靈媒發出的第一個聲音。透過急促而壓抑的聲音，占卜者成了神的喉舌。

——《民間宗教人類學》(Anthropology of Folk Religion, 1960)

英國精神科醫生威廉·薩金特(William Sargant)將這種被附身的催眠狀態，比喻為巴夫洛夫的「轉換邊緣的抑制」(transmarginal inhibition)狀態。當大腦受到巨大壓力時，就會發生保護性故障：首先，大腦開始對強信號與弱信號做出相同的反應（分階段進行），

接下來，大腦對弱信號的反應變得更強烈，然後條件反射（制約）逆轉。他引用瑪雅·黛倫的案例做為「轉換邊緣的抑制」的一個例子。在她研究海地巫毒教的時候，有好幾次被附身了。有一次，她在拍攝一個儀式，但當鼓聲響起時，她的大腦「一片空白」，恢復意識後發現不僅儀式結束了，而且是她親自主持的。她說：

被附身的人從自己的附身中得益最少。他可能因此遭受物質上的損失，有時有精神上的痛苦，總是筋疲力盡。某種程度上，在最初意識尚存或最後清醒過來的時刻，他經歷了一種壓倒性的恐懼。當羅亞神降臨時，我從沒見過那樣痛苦、煎熬和莫名恐懼的臉。

有人可能認為，人們會努力避免這種可怕的經歷，但很明顯許多人都渴望擁有這樣的經歷。這是巫毒教神話的一部分，神應該「違背你的意願」附身於你。

我認為瑪雅·黛倫確實曾經屈服於一種高層次的衝突，但意味深長的是，她是被美麗性感的愛之女神埃爾祖莉（Erzulie）附身了，她的書中對此有很精彩的描述。

路易斯（I. M. Lewis）說：「在降神會中被附身的人是注意力的中心，他實際上是在說：『看我，我在跳舞』……海地的巫毒教儀式顯然是劇場性的，在那裡，與參與者的生活有關的問題和衝突，以巨大的象徵性力量戲劇性地上演……一切都呈現出現代心理劇或團體治療的基調和特點。發洩就是那一天最重要的事情。被壓抑的衝

動和欲望，個人需求與社會制約，都被全體大眾自由地表達出來。」
——《狂喜的宗教》(*Ecstatic Religion*, 1971)

　　瑪雅・黛倫第一次被附身，發生在她擔任貴賓出席的一次巫毒教儀式上。她全神貫注地和恩貢說話，沒有注意到鼓聲或歌聲。這讓她更容易受到影響。然後她被叫去參加儀式，並「忘了」自己原本要做的事，儘管那些事她在以前的儀式上已經做過很多次。她「碰巧」做對了，然後回到椅子上，發現鼓聲和歌聲越來越響亮，也越來越「尖銳」。我覺得，她那時已經處於輕度的催眠狀態。然後她就沉浸在歌聲中，直到發現自己「筆直地站著，吟唱或者說幾乎是尖叫著唱歌」。她感到「喘不過氣來」，沒有參與舞蹈。

　　她描述了一種與群體融為一體的強烈感覺：

　　我只能站起來，向前邁步，成為這個光榮儀式的一部分，隨之流動。它的動作也成為我的動作，就像海浪可能會淹沒我的身體一樣。在這樣的時刻，一個人不會去製造聲音，他是聲音運動的一部分，由它創造，被它裹挾；因此沒有什麼困難的。

　　然後她走向助手，卻發現自己的腳「被死死地釘在地上」。她的大腦經歷了一種「不愉快的閃光」，她對自己重複著「保持冷靜」這幾個字。她走到外面，抽了根菸，感覺自己的頭「繃緊、融為一體，再次變得堅實」。

　　當她聽到要對奧丁神(Odin)致敬時，她「不得不」回去以免

冒犯。如果她真的想逃跑，她可以謊稱「生病了」。她觸摸了一個被附身的人的手，瞬間感受到電擊；其他人提醒，她很可能被附身了。她對自己「持續的脆弱」感到不安，而且周圍的人都陷入了催眠狀態。她決定繼續：「逃跑是懦弱的表現。我可以抵抗，但我不能逃跑。我對自己說，如果拋開恐懼和緊張，我就能抗爭到底；如果不去懷疑自己的脆弱，而是厚著臉皮來與迫使我屈從於它的一切競爭，我就能抗爭到底。」

在某種程度上，她顯然想進入催眠狀態，但她認為自己是「被迫」進入催眠狀態的，完全是神靈迫使她拋開了自己的人格。她已經接收到了所有的警告信號，但現在她跟著一起唱歌和跳舞，毫無恐懼。她感到非常疲倦，但無法停止，直到突然之間對動作的控制變得「容易」了一些，儘管她也沒有注意到究竟是什麼時候「快得難以忍受的舞步漸漸慢了下來，變成了慢動作」。

很明顯，她的時間感正在扭曲，她已經處於一種非常奇怪的意識狀態。她的腿又「扎根」在地上了。當鼓手試圖把她推向深度催眠狀態時，原本「較慢」的鼓點開始不斷升速。她覺得看到的一切都很美好，她對旁人說：「看看，多美妙呀。」此時，她發現自己被隔離開來，獨自站在圈中。

我意識到時，就像有一道恐怖的閃電穿透了我的全身，我正在看的這個人，不再是我自己，然而它又「是」我自己。但正是由於這恐怖的電襲，我們兩個又合而為一了，而且就在左腿那兒連為一體。一片白色的黑暗開始升起；我想掙脫我的腳，但這一努力似乎

把我拋向一個很遠很遠的地方，我靠著堅實的手臂和身體支撐著。然而，這些聲音——源源不斷的巨大歌聲——讓我窒息。隨著每一塊肌肉的放鬆，我再次縱身躍過一片廣闊的空間……我的腦袋是鼓；每一次有力的節拍都把那條腿像木樁一樣打進地裡。歌聲就在我的耳邊，在我的腦海裡。這聲音會把我淹死的！「它們為什麼不停下來！它們為什麼不停下來！」我的腿無法掙脫。我被困在這個圓柱裡，這個聲音之井。這個除了聲音，什麼都沒有的井。沒有出路。白色的黑暗沿著我腿上的血管爬上來，像洶湧的潮水上漲；這股巨大的力量，我無法承受，也無法控制，它一定會撕裂我的皮膚的。「求求你！」我在內心吶喊。我聽到那聲音在迴響，刺耳而神祕：「埃爾祖莉！」明亮的黑暗漫過我的身體，到達我的頭部，吞沒了我。我一被吸進去，就立刻爆炸了。就是這樣。

　　這聽起來多像是德爾斐的女祭司，而不是催眠術。但這不僅僅是一種令人驚歎的引導技術。人類學家阿爾弗雷德·梅特羅（Alfred Metraux）觀察到：「曾被附身的人會快速地經歷一系列的壓力症狀，接著，突然間，他們就會被完全催眠。即使在一個儀式進行得如火如荼，神靈要求立即進入之時，這可能像是省去很多開場白。」（安德列·多伊奇〔Andre Deutsch〕翻譯，《海地巫毒教》〔Voodoo in Haiti〕）他還指出，附身時侵入的強度取決於神之化身的性質。我認為，薩金特所說的「轉換邊緣的抑制」，只是進入催眠狀態的其中一種方式。

　　至於瑪雅·黛倫所強調的恐怖情況之外，也有很多關於「平靜」

附身的描述，所以我認為恐怖並不是「必經」的過程，或者是神話產生了這種恐怖感。有趣的是，瑪雅・黛倫在去海地之前，曾在其他地方說過：「完全失憶的這種情況，雖然沒有其他精神疾病那麼引人注目，但在我看來總是最可怕的。(〈藝術觀念的變點陣圖〉〔An Anagram of Ideas on Art〕，《形式與電影》〔Form and Film, 1946〕。)

附身宗教的敬神者將神顯化，他們的體態、動作和聲音也隨著臉部表情的變化而變化。奧斯特里希（Oesterreich）說：「所有描述中都出現了面容的轉變。」（奧斯特里希還提到一位十一歲的女孩用「深沉的低音」說話。）附身的神靈基本上都是被信徒所熟知的，祭司會為他們準備好必要的服裝或道具，然後進行非常具有戲劇性的即興表演。下面是美國攝影師珍・貝洛（Jane Belo）描述的印尼人舉行的附身儀式：

聚集的人群警覺而專注，整個感覺像是一場每個人負責一部分的遊戲。所有人都將加入引導受催眠者表演的歌唱中。人們會嘲笑表演者，催促他們繼續表演，用一些會激怒他們的話來奚落他們。群眾確實很喜歡這些。當這行為結束的時候，一群人會撲向那個因神靈附身而突然抽搐的受催眠者。

在極度興奮中，每個人都混亂地一頭栽倒在別人身上。然後，他們開始照顧這個受催眠者，直到他恢復正常意識。此時，所有人都將一心一意地呵護那個正在恢復自我的人。而就在幾分鐘前，他們還在嘲弄和激怒那個他「變成」的生物。

——《峇里島的催眠》（Trance in Bali, 1960）

巫毒教的受催眠者可能被幾位不同的神一個接一個地附身，同一位神也可能同時附在幾個人的身上。在海地曾經有過一次大規模的遊行，幾百個被蓋德祖神附身的人在總統府前遊行。據報導，巫毒教的這些受催眠者，對他們經歷的附身一無所知。但是，撰寫印尼催眠的珍·貝洛，描述了兩種類型的附身：一種是「存在一個不同於被附身者之『我』的力量，同時讓『我』與之進行整合；另一種是人格發生暫時而徹底的變化，也就是『轉換』成另一個存在或對象」。（《峇里島的催眠》）

下面是一個由阿爾弗雷德·梅特羅描述的巫毒教眾神一起即興創作的例子：

這些風格各異的即興樂曲很受觀眾喜歡，他們大喊大笑，加入到對話中，大聲地表達他們的快樂或不滿。

舉個例子：一個被農業之神札卡（Zaka）附身的人，穿著農民的衣服出現在走廊上。他巧妙地模仿著鄉下人進城時害怕被搶劫的焦慮。現在，又有一個被附身的人加入了他，那人說：「跟上。」這是蓋德神家族的尼博蓋德神（Guede-nibo），負責看管死者。札卡顯然被陰鬱的同伴嚇到了，試著討好他，請他吃東西，喝蘭姆酒。

扮演城裡人的蓋德跟札卡交談，試圖戲弄他。蓋德問他：「你包包裡裝的是什麼？」蓋德尋找札卡的包包並打開檢查。驚慌失措的札卡喊道：「停，停！」蓋德把包包還給札卡，但在札卡檢查一個病人時，包包卻被偷走了。

絕望中，札卡要來紙牌和貝殼，想透過占卜找出小偷。觀眾們

齊聲喊道：「找出來，札卡，找出來。」

——《海地巫毒教》

任何面具老師都能夠辯認出「附身」過程中發生的場景，這對面具創作來說是很典型的。人們會以為神是超人，但在所有的「催眠」文化中，我們發現了一個神話的共通性：神常常被描述成以孩子般的方式行事。正如美國小說家梅爾維爾（Melville）所說：「神就像孩子，必須被告知他們要做什麼。」

08 面具教學

在面具入門課上，我會放一張桌子，上面擺著各式各樣的道具。之所以把它們放在桌上，是因為彎腰的動作可能會讓新面具出戲。我避免使用任何在使用上有「難度」的道具。一把傘可能會鼓勵面具思考如何打開它，一個鬧鐘可能會帶著要為它上發條的暗示。任何需要兩歲半以上智商的道具，我都不會使用。

桌上的東西都是小孩子會感興趣的那種。我選擇的是能給人提供各種觸覺體驗的東西：圍巾、胡蘿蔔、鈴鐺、銀箔、罐子、氣球、一塊毛皮、一個玩偶、一個玩具動物、一根棍子、橡皮管、花、糖果。小開本的兒童讀物也可以，如果是外語版的會很有幫助。（我的妻子英格麗德〔Ingrid〕在她的課上，為面具包了小禮物；每一包裡都有一顆糖果或一個小玩具，這些是面具喜歡的東西。）

我把一些家具放在舞臺上，並在舞臺的一側立了一個屏風。屏

風後面是帽子、外套、睡衣、連身工作服和幾件洋裝。如果衣服有點過時，那就更好了。不過，真實的服裝通常比舞臺服裝要好。彩色的床單也很好。我曾經用過一些大毛氈「鞋」，有些面具很喜歡，我覺得它們是用來在寒冷的天氣裡穿在高筒膠靴裡的吧。

一旦學生準備好了，我就開始扮演「高姿態」。我不像上喜劇課時那樣手舞足蹈，而是變得更穩定、「嚴肅」、像個「成人」。我身上的變化使學生們產生了一種感受的變化，透過這種變化，我向他們保證面具真的不危險，而且無論發生什麼事，我都能應付。重要的是，當我要求他們摘下面具時，他們必須摘下。我越是讓他們放心，他們就越緊張，當他們來拿面具的時候，很多人都在顫抖。技巧在於在有趣和焦慮之間建立正確的平衡。

我還必須確保，他們不必為自己在面具中的行為負責。讓我用幾個故事來說明這一點。

我們有一個面具，上面有著粗壯的鷹鉤鼻和一對憤怒的眉毛。面具上面塗滿了深紅色，它還喜歡拿棍子打人。只要老師在緊要關頭嚴厲地說「摘下面具！」，那就很安全。有一次，承接了我在莫里學院的課程的波琳・梅爾維爾（Pauline Melville），借用了這個面具。第二天，她把面具還給我，說有人的手臂被打了。我不得不向她解釋，沒有提前警告她是我的錯。（我指著那個打人的面具）。我曾看過三個類似鷹鉤鼻面具的歌舞伎面具，它們站在花道（貫穿觀眾席的平臺）上，拿著棍子恐嚇觀眾。

另一個面具叫「帕克斯（Parks）先生」。它常常笑著看天空，坐在椅子的最旁邊，從一側滑下來。這是愛爾蘭演員謝伊・戈爾曼

（Shay Gorman）創造的角色。有一次，我帶著面具去漢普郡上課。就在學生們從屏風後方進場時，突然間，我聽到帕克斯先生的笑聲。它用了跟謝伊・戈爾曼所創造的相同姿勢走進來，抬頭看著天花板，就好像那裡有什麼有趣的東西，然後一直坐在椅子最邊緣，好像它很想順著滑下來。幸好它沒有，因為面具配戴者的身手並不是很靈活。那種認為面具應該將所有特質傳遞給配戴者的說法，毫無意義。

一旦學生在自己身上觀察到，面具正在迫使某些特定行為發生，他們就會真正感覺到「靈魂」的存在。我記得，有一次我剛做好一個面具。一名學生試了試，變成了一個駝背、古怪、咯咯叫的生物。後來一個遲到的學生進來，拿起這個面具，同樣的生物出現了。我告訴學生，只要覺得舒服，戴任何面具都行。也許他們會謹慎地選擇一個自認為能做好的，但這真的不重要，因為當他們看到鏡子裡的自己時，會跟預想的很不一樣。一旦學生找到了一個舒適的、不會刺到眼睛的面具，我就會把他的頭髮整理好，讓頭髮蓋住面具的鬆緊帶和額頭上方。

然後我說：「放鬆。什麼都不要想。當我給你看鏡子的時候，讓你的嘴貼合面具，卡住，讓嘴和面具合成一張臉。接著你就會知道關於鏡子裡那個東西的一切，所以你不用去想。成為你看到的那個東西，轉身離開鏡子，去桌子那兒。那兒有它想要的東西。讓它找一找。如果它想做些不服從我的事，那就去做；但如果我說『摘掉面具』，你必須摘掉它。」

我非常流暢地將鏡子從下往上放到我和演員之間。看到鏡中倒

影的震撼力非常強烈。兩秒後，我開始往旁邊走，同時揮動鏡子，這樣演員就會自動往前一步。隨著鏡子離開演員，他會面向擺著道具的桌子。要是演員似乎在抗拒改變，我可能會說「你正在改變」或者「讓臉貼合面具」。我用的是跟頭一樣大的鏡子，因為他們所需要的資訊皆來自臉部。如果鏡子更大一些，他們就會看到整個身體，很可能會開始擺姿勢。我不想讓他們去「思考」成為另一種生物，我想讓他們「體驗」成為另一種生物。❽

有些學生一看到自己的倒影，就會不由自主地觸摸他們的面具。這是一種防禦：他們想說服自己這「只是一個面具」。如果學生們看起來真的很害怕，我就會讓他們交叉手指或者做些其他動作。一旦他們接受了這種讓自己保持「安全」的方法，就已經進入了一個「魔法世界」。當他們同意鬆開手指或其他動作的時候，面具的效果會更強。在附身宗教裡，你可以透過緊靠柱子或「束緊內衣」來保護自己。如果一些學生嚇呆了，那就讓他們摘下面具；如果他們明顯在發抖，就告訴他們「什麼事都沒發生」。還有的學生會「想好」該做什麼，然後跳來跳去假裝成拳擊手，或者擺出阿爾列金（Harlequins，譯註：義大利即興喜劇中的小丑角色）之類的姿勢。我會說：「你腦子裡什麼也別想。」

當一個學生第二次戴面具時，我可能會說：「在你照鏡子時，讓面具發出聲音，讓聲音貫穿整個場景。」這是一種非常有效的冥想技巧，可以阻止對語言的使用（比如藏族僧侶唱誦的「唵……」）。我經常會說些「是的，太棒了」、「這是誰？」或者「真是不可思議」之類的話，甚至在學生們照鏡子之前就先說，這樣一來，那種與眾

不同、隱蔽的感覺就會得到加強。面具開始喘氣、哼哧、號叫，這讓觀看的人更加驚恐，氣氛也開始活躍起來。在巫毒教中，鼓聲會持續數個小時，以從大洋彼岸的非洲呼喚眾神。

一旦一個人被附身，其他人通常會立即跟隨著進入催眠狀態。在初學者的面具課上，第一個面具現身前的二十分鐘，通常是一段「靜如死水」的時間；但你得足夠幸運，才能遇到這第一個面具。我的方法是用一個已發展成熟的面具來「啟發」學生。一個「已附身」面具的出現，會讓學生可以「放手」，同時也會讓他們既警覺又安心。據報導，在附身宗教中也存在同樣的現象；而且，對那些剛剛親眼見到他人被催眠的人，施展催眠術會更容易。

我鼓勵學生全心投入，停止「評判」。我說：「犯一些錯！這些面具比普通的臉更極端、更強大！不要害怕。犯個大錯。不要擔心犯錯！相信我會讓你在該停的時候停下來！」有時我會說：「你在鏡子裡看到的就是對的！但你只展示了一點點。再試一次面具。如果你不勇敢點，將會一事無成。」有時候，我看到一個人在照鏡子時會有片刻的改變，但之後他們就會控制自己，把那個變化消除掉。我會請他們暫停，摘下面具，然後立即重新開始。

有一個女孩戴上面具後，突然變了樣。她似乎照亮了整個房間，但她卻立刻摘掉了它。

我說：「對面具溫柔些。」當人們覺得面具讓他們背叛自己時，他們會把它扔掉。我曾看到有人把它從舞臺中央扔到觀眾席後面。在當時的情況下，我的告誡強化了「可能會有意想不到的暴力事件發生」的感覺。

「我做不到。」她說。

「但剛剛很不錯。」

「感覺不太對勁。」

「你的意思是不喜歡你變成的樣子。」

「沒錯。」

「這意味著你其實可以做到，這種體驗是真實的。」

　　我要她放心，並要她觀察一會兒，確認沒有人來傷害她。

　　問題不在於讓學生體驗到另一個人格的「存在」，因為幾乎每個人都從鏡中倒影那裡得到了強烈的刺激，而困難之處在於阻止學生「自主」地去改變。

　　當學生已經直觀地「知道」自己是何物時，就沒有理由去「思考」。讓他在發出聲音時把嘴固定在一個形狀，這樣有助於避免語言，而「找個道具」則有助於強迫面具離開鏡子。不幸的是，即使是簡單地移個兩步，也可能使演員恢復到正常的意識狀態。這就是為什麼我會在桌子旁邊（不到二·五公尺）舉鏡子，在極端的情況下，我會直接靠著桌子或坐在椅子上開始「喚醒」面具。

　　一個新面具就像一個對世界一無所知的嬰兒。所有東西在它看來都很驚奇，它無法立即接觸配戴者的所有技能。通常情況下，一個面具必須得學習如何坐下、彎腰和拿東西。就好像你從零開始建立另一個人格；這就像大腦分出了一部分，然後獨立發展。當然也會有例外，但在大多數情況下，最棒的面具在一開始知道得最少。它們不知道怎樣開罐頭蓋；它們不理解包裝的概念（給它們一份禮

物，它們只是喜歡外面的紙）；當東西掉到地上，它們的表現就好像那東西已經不存在了。曾有一名學生總是在戴上一個格外衰老的面具之前離開教室。我問她為什麼，她說：「原因很傻，我怕自己會失禁，所以我得提前去廁所。」

正常的面具經過一段時間的學習，大概十來節課之後，它們就有了一些詞彙量、幾個固定使用的「道具」，以及某些與其他面具互動的經歷。比如說，一個愛到處亂拿東西的面具，將明白其他面具會因此而懲罰它。

那些「當不了」面具的演員，永遠無法如實地讓面具愚蠢和無知。他們試圖直接「傳送」自己的技能給面具。他們不會讓面具探索一把收好的傘，而是會「代替」面具打開它。他們不會讓面具因為沒有學會如何坐在椅子上而受苦，相反的，他們會「讓」它坐下來。由於控制欲和缺乏耐心，他們繞過了必要的過程。面具的感覺消失了，只剩下演員假裝另一個人，而不是「成為」另一個人。

有些面具「肌肉發達」，行為也像是「怪物」。我不鼓勵嘗試這些面具，除非這些行為都是演員能夠表現出來的。最重要的是，一個演員應該挖掘某些種類的「靈魂」。但我更喜歡那些可以釋放演員身體和聲音的面具。我鼓勵演員配戴「人類」面具，像是很外向的孩子面具，或者表達強烈情感的面具：比如貪婪、情慾或溫柔。一旦一個面具似乎起作用了，我就讓演員重複使用它。我會說：「告訴你自己，這是你第一次照鏡子，剩下的交給面具。」這可以阻止演員回憶面具「上一次」做了什麼。

很快的，我就能把許多性格清晰可辨的面具組合到場景中。我

通常會告訴每個面具，它可以使用所有的道具，還會遇到一些好人。起初，面具的表現往往相當怪異，不是非常憂鬱就是很狂躁，有時甚至很令人害怕。互動會使它們社會化。它們結交朋友，也會樹立敵人。

我們現在有了一個面具社群，每個面具都有屬於自己的服裝、道具和個人經歷。

這些面具可能仍然不會說話，而不會說話幾乎是優秀的面具作品的跡象了。演員們驚訝地發現居然要給面具上「語言課」。面具通常能聽懂別人對它們說的話，但它們只有小孩子的理解力。長單字不是被它們忽視，就是會給它們帶來困惑。

我設置了一個場景，面具要去見一個「非常棒的語言老師」。我收集了一些可能讓面具感興趣的道具，然後找一個人拿著鏡子待在面具旁。

「請進。」我說，「坐？」

它看起來很茫然。

「坐吧。」我說道，然後我坐在椅子上。它如果「理解」了，就會模仿我，可能還會發出某種聲音。「起來。」我說。我們像兩個傻瓜一樣玩著「坐下—站起」的遊戲。然後我給了面具一個禮物，也許是一個氣球。

「氣球。」我說道，如果它不想要，或者不願說話，我也不會給它壓力。如果它喜歡氣球，我就說「黃色的氣球」或者其他什麼。每當面具開始消失時，它都會透過鏡子「充電」；我也會適當地拉開與面具的間距，拿東西的時候保持一臂的距離。如果離它太近，

我可能會讓面具「消失」。我必須小心避免侵入面具的「空間」，不過面具之間的靠近會加深它們的催眠狀態。

當其他人扮演語言老師時，他們通常會想要欺負面具。我想這源於我們對待小孩子的方式。他們去觸摸面具；他們試圖脅迫面具說話；要是不聽話，就不把禮物給面具。如果面具說了一個詞，「老師們」就會拚命地糾正發音。面具很受罪，也不願意合作。

到目前為止，最好的方法是找一個可以說話的面具擔任老師。這樣的面具通常會對學生的「愚蠢」表達不滿，但神奇的是，把人類從這個過程中剔除出去後，面具就可以延續它們自己的傳統了。面具甚至可以來舉鏡子。

如果我能在五分鐘的課程中聽到三個類似於詞語的發音，我就很高興了。因為配戴者的嘴巴是固定在面具上的，很多詞語一開始說不出來。三個詞已經是很偉大的成就了。一旦面具學會了十幾個詞，它就開始從配戴者的詞彙庫中挑選詞語，或者從其他面具那兒學過來。

語言課看起來很傻，但請記住卓別林，他從未真正為他的流浪漢找到合適的聲音。他做了很多實驗，最後選擇用亂語來唱歌（《摩登時代》〔Modern Times, 1936〕）。「查理」說話的聲音總是很像卓別林，我想卓別林也知道這一點，也許這正是他放棄了這個角色的原因。如果他有機會在面具課中創作，肯定能找到一個聲音。

一個演員可以開發好幾個面具，每個面具都有自己的特徵和詞庫。如果我跟面具說了一個不熟悉的單字，它就會問我是什麼意思，並永遠記住那個單字。詭異的是，每個面具都記得自己知道什

麼、不知道什麼。一個演員在他的面具正在學習說話的時候離開了工作室。當他兩年後回來開始另一門語言課時，他用的還是之前學到的詞彙。據報導，催眠對象在不同場合的催眠狀態之間都頗為一致，而面具角色也是如此。

我會透過讓面具從一數到十或背字母表的方式來加速詞彙的學習。我請面具朗誦小詩，那些觀眾就會瘋狂鼓掌。童謠也很管用。一首童謠可以教會它們很多詞彙，這樣面具就能直接學一些簡單的口語。

以下是面具課學生關於面具狀態的一些筆記。

第一個學生寫的是：

我發現不能說話的感覺最怪異，同時伴隨著一種充滿活力卻又完全無視觀眾的狀態。周圍的色彩似乎在加深，同學們都被附了身。必須在人們面前成功的可怕感覺，消失在背景中，身體的動作不再僵硬和局促。聲音毫無預兆地衝出喉嚨。

我一摘下面具，就感到身心俱疲，得休息之後才能繼續戴上面具。身為一名即興演員，我很擔心表演是否「正確」，然而一旦進入面具層面，就沒有這種感覺了，只要高興，面具可以毫無顧忌地即興發揮。

這名學生是一位經驗豐富的業餘女演員，她學會了一種基於強烈「情感表達」的自我表現方式，表演不真實但有效。之前在觀眾面前，她總是「全副武裝」，但在面具表演中，她「釋放了」，看起

來極有天賦。我懷疑她的極度疲憊可能與能否「放手一搏」的焦慮有關。我和她一起工作的一年裡主要進行即興劇，最近她開始將面具技巧轉化為表演技巧。幸運的話，她應該已經走出了死胡同。

另一個學生寫道：

每次上完面具課，我都會有一種煥然一新、輕鬆愉快之感。

我非常喜歡面具的狀態。我想你可以說它對我的作用，就像毒品對某些人的作用一樣。也許這是一種逃避？

我的觸覺和聽覺都增強了，我想觸摸和感受一切，響聲不會打擾我。所見之處的顏色更加明亮而富有意義，我對它們更加敏感。

我的眼睛有了變化。

一種孩子般的發現。

身為一個面具，有很多事情會帶來傷害，如被打、看到別人摘下面具……失敗感貫穿整堂面具課。也許當我說傷害的時候，我並不是指身體上的傷害，而是精神上的極度震驚，因為你完全就是一個正在對全世界敞開自己的小孩子，第一次的經歷總是會留下最深刻的印象。

身為一名演員，接受了一些面具訓練後，我對現在的自己感到非常滿意。為什麼感覺這麼好？我說不出來。我就是感覺更有信心。在面具狀態中，我感覺很「對」，無論我做什麼都可以，沒有情緒上的困擾。

對我來說，當一個面具已經成功啟動了很長一段時間，就很難把它摘掉。有一次當我摘下它的時候，我覺得臉都一起被撕下來了。

第三個學生寫道：

當我上了第一堂成功的語言課時，我覺得自己知道該怎麼說那些詞語，但面具卻不會。我的一部分知道怎麼做，但還有一部分不知道。後者比前者強大得多，並且毫不費力地控制著局面……

面具不喜歡假裝。為了完成面具從戶外進入室內的場景，我必須先走到大廳的門口，然後再進去。另外，她（面具）還很容易把英格麗德的錢包當作一個茶壺套，因為她不知道茶壺套是什麼。

我記得有一些相當穩重的瑞典老師，戴著他們在室內開發的面具角色在花園裡放開自我。他們高興地尖叫，在花壇上奔跑，開始撕毀花瓣。我中止了這一場景後，發現他們有些人非常苦惱，因為他們從未想過自己會這樣做。

當學生開始練習面具時，可能會做一些生動的夢。一位很有天賦的學生發現自己多年來第一次夢遊。一位加拿大學生在家裡嘗試面具，在攝氏零下二十度的時候戴著面具去花園，後來他驚訝地發現自己正赤腳站在雪地裡。面具很奇特，接觸時要萬分小心，不是因為它們真的危險，而是因為一次糟糕的經歷可能會讓老師或學生對面具敬而遠之。

當面具「起作用」的時候，學生會體驗到一種不由自主之感和一種必然性。老師看到了一種剎那的「自然」，學生不再「表演」。起初，面具可能只是閃現幾秒鐘。我必須在現場看到，並在變化發生時確切地解釋。這兩種狀態的確大有不同，但大多數學生並沒有

敏銳地意識到變化。一些學生牢牢地保持著「正常意識」，但大多數學生不斷地在自我控制和面具控制之間切換。他們有可能是這樣的：「當你碰到桌子的時候，面具脫離了」或者「當你看到另一個面具的時候，面具閃現了一下」。一旦學生理解了控制面具和被面具控制之間的巨大區別，他就入門了。

如果一個學生在離開鏡子幾秒鐘後就失去了面具狀態也沒關係，因為一旦他理解了變化發生的點，催眠狀態就可以被延長。重要的是要辨認出這兩種感覺：(1)學生操縱面具，這不是我們想要的。(2)面具操縱學生，這是學生要學會維持的一種狀態。

當演員們培養出了一、兩個角色，並學會如何維持，我就會讓他們表演更複雜的場景。這會有一個「困難高峰」，你必須帶他們克服過去。我發明了一些三歲小孩也會回應的情境：購物、偷東西、被憤怒的大人責罵等。我還設置了一些「馬拉松式」場景，在這些場景中，面具之間相互聯繫的時間長達一個小時。如果有面具脫離了，他們可以從鏡中「充個電」，或者可以變成觀眾。面具們來來去去。一旦到達這一階段，面具就可以運作為娛樂藝人了。你可以把面具們聚在一起，欣賞它們迸發出來的場景。它們有一個自己的「世界」，看它們探索那個世界很有意思。

在正常生活中，人們的性格會隱藏或抑制衝動。比如，你看看公車上的成年人，你會發現他們正在表達一種「死氣沉沉」。面具角色則遵循相反的原則：它們孩子氣、衝動、開放；它們的詭計對觀眾來說是完全透明的，儘管對面具彼此來說未必如此。

如果面具遭受了和我們的孩子遭受的相同壓力，那麼它們也會

變得無趣和喪失表現力。我們成年人已經學會了把自己裹得密不透風。我們活在一塊塊能把聲音反射回去的堅硬表面之間，所以不斷告訴孩子要安靜。我們的生活被寶貝似的物品，像是玻璃、瓷器、電視、音響等所包圍，所以行動必須受到限制。我們無法容忍任何一個成年人在行為上表現得像三歲孩子。

約翰·霍爾特在《孩子為何失敗》一書中討論智能障礙兒童「木訥」的外表時，提出了這一點。一個心理年齡為六歲的十四歲男孩，不會去「扮演六歲」，因為我們不讓他這麼做，但他也做不到「扮演十四歲」，所以他以看起來很愚蠢當作一種防衛。一歲半的孩子可能看起來聰明且機靈，但一個心智只有十歲的成年人卻必須看起來像個傻瓜，因為這是他所能塑造的最容易被接受的人格面具。當維羅妮卡·舍伯恩（Veronica Sherbourne）讓所謂的智能障礙兒童自發地表現時，我們立刻看到，死氣沉沉只是一件斗篷，一種殘疾的偽裝。正如與面具相比，我們這些「正常人」才是木訥的、毫無表現力的。

這就是為什麼面具老師或祭司在附身儀式上如此寬容。當面具在人群中被釋放出來時，它們各種各樣的行為都會得到允許，而這些行為對正常人來說則會被立即禁止。❾

某位可能不會同意本文觀點的法國著名面具老師，曾把學生迅速分成會面具和不會面具兩類。我認為這對學生是具破壞性的。我最好的即興演員之一（安東尼·特倫特）曾經非常努力地花了八個星期的時間才被面具附身。

學生能否成功，在一定程度上取決於教師的技能和學生的動

機。當我剛開始教學時，認為只有十分之一的學生才能真正做到「成為面具」。但我最近和一個劇團的演員合作創作了一齣面具戲，由於他們必須成功，所以每個人都在一定程度上做到了「成為面具」。在附身成為常態的地方（至少在西印度群島和印尼），也總有一些人沒有被附身。也許他們只是缺乏足夠的動機。

自從我想出在演出過程中讓人站在旁邊拿著鏡子待命的點子，我的面具教學得到了很大的改進。當面具演員「回到自己」的那一刻，他會彈一下手指，就會有兩、三面鏡子朝他衝過來。這使學習過程變得容易多了。面具也可以在口袋裡放小鏡子，隨時讓自己重新進入狀態。

面具表演特別適合那些「難以管束」的青少年，他們通常會認為戲劇太柔弱。面具對他們很有吸引力，因為這感覺很危險。我所見過的非常出色且靈敏的面具，正是由具有暴力傾向的青少年呈現出來的。就我個人而言，我認為面具幾乎是每個人都可以學著享受的東西。能夠擺脫別人強加給你的性格，那可真是神清氣爽。

09 面具「流浪兒」的誕生與發展

我將更詳細地討論一個特殊的面具：流浪兒。它的誕生幾乎就是一個笑話。我在假髮架上塗上橡皮泥，做為進一步造型的基礎。然後我黏上兩顆圓球和一根長條，一共三塊橡皮泥，這樣它就有了鼻子和眼睛。結果看起來非常「活靈活現」。我認為這個「笑話」值得做成面具，但周圍的人都反對這個決定，所以我知道這張特別

的臉一定有什麼令人不安的地方。當紙層乾燥後，我把它塗成藍灰色，鼻子和凸出的眼睛則是白色的。

我的妻子英格麗德試著用這個面具創造了一個「迷失的孩子」的角色，一個非常緊張而充滿好奇的角色。每個人都變得很喜歡它。有一次，我們在花園裡啟動它，它說所有的東西好像都在「燃燒」。它似乎是以一種幻想的方式在看待世界。我和英格麗德都做了筆記。以下是我的部分筆記。

當它第一次被創造出來的時候，它驚奇地看著一切。它發出「啊」和「哦、喔」的聲音。它遮住了英格麗德的上唇，使她的嘴形成了一個奇怪的形狀，就像她自己的上唇被固定在面具上一樣。

我給了流浪兒一根冰棒。她（流浪兒）試著吃包裝紙。我把紙撕下來，教她怎麼拿。她抓住巧克力外層。我又解釋了一遍，然後她拿著棍子那一端了。她沒有擦拭或舔手中的巧克力，她似乎不知道手上有一團黏糊糊的東西。

流浪兒和我的關係很融洽，所以我和她一起表演場景。她進入表演區時，我正在掃地。她問我在做什麼。我說「掃地」，然後把掃帚遞給她。她拿了掃帚，並把它當成嬰兒那樣托著。她緊緊地抱著它，就好像它是活的一樣，和掃地完全無關。當她拿著掃帚離開時，說了聲「掃地」，好像那是掃帚的名字。

我用流浪兒來教化暴力的面具。有一個非常暴力的老頭面具，他總是拿著棍子威脅要打人。流浪兒看起來大約四歲，所以我安排了一個場景，她將以他孫女的身分登場。流浪兒認為她碰觸到的一

切都是別人的，所以我告訴「爺爺」，他要告訴流浪兒不要碰任何東西，然後我離開。桌上有一隻泰迪熊。流浪兒提著一個小行李箱，緊張地走了進來，被泰迪熊迷住了。爺爺對她很粗暴，說完話就離開了。她拿起泰迪熊，爺爺生氣地回來打了她（下手不是很重）。流浪兒嚇壞了。從那時起，這兩個面具就幾乎形影不離了，爺爺現在很有保護欲，和其他面具也能很好地互動。

以下是英格麗德寫的關於流浪兒的一些筆記：

在面具表演時我會變得非常亢奮，就像是我脫離了我的皮膚，讓我體驗更流暢、更有活力的東西。有時候，當面具登場，我的一部分就坐在內在的某個遙遠角落，觀察、注意著身體的感覺、情緒的變化等等。但這個觀察者非常冷漠，不做任何批評或干涉，它有時根本不存在。然後就像是「我」被覆蓋了，「別的東西」進駐來體驗了一番。當英格麗德切換回來的時候，她總是記不住那東西做了什麼或體驗了什麼。但當我成為面具時，我體驗到了，或者更確切地說，面具的體驗就像我自己的體驗一樣……只是面具本身的體驗更強烈。事物更加生機勃勃。宇宙變得充滿魔力，身體的感知力全面打開。我想這就是「亢奮」的緣由吧……

這就好比你獲得了探索所有人類可能發展出的全部人格的自由，所有英格麗德可以變成但沒有變成的外表和感覺。有些面具不會觸發任何回應……也許這些靈魂不在英格麗德的人格範圍之內，也就是說，當一個人發展他的人格時，他的可能性是有限的。大多

數時候就像是又回到了童年，但有些面具讓人感覺像成人，儘管它們的知識有限。與流浪兒在一起，我體驗到一個明顯變成熟的過程……她現在感覺像一個十三、四歲的孩子；而剛開始時她只有六、七歲的樣子。

英格麗德發現，面具訓練有助於她成為一名即興演員。一開始，她說自己「非常謹慎，害怕出現在全班面前，我無法忍受自己在顯得脆弱的情況下現身。而流浪兒沒有這些特質。她不害怕感受隨之而來的情緒。流浪兒並不真正關心或注意觀眾；此外，她與其他面具的關係，比英格麗德與其他人的關係要自由得多。我想，正是由於這些原因，我才能夠溜進另一種生物的世界，體驗一些我通常會想避免或自童年以來從未再經歷過的事情，這是一種巨大的釋放，就像某種奇妙的心理治療，因為在我摘下面具之後，那種釋放的感覺依然存在。但是，如果沒有戴著面具，我仍不可能做到這些事情」。

如果真要去分析，這個面具沒長開的五官及其高額頭，很可能會觸發父母般的情感。面具的兩隻眼睛分得很開，好像在眺望遠方，這有助於給它一種好奇的表情。當面具的底部遮住配戴者的上唇時，露出的淡橙色下唇就像是被塗在面具上。每一個用這個面具創造了「流浪兒」角色的人，都把嘴唇和面具對齊，然後上唇保持不動。

我為這個面具寫了一齣劇《最後一隻鳥》（*The Last Bird*），丹麥女演員卡倫利斯・阿倫基爾（Karen-lis Ahrenkiel）在阿爾路斯

（Aarhus）的演出中扮演了這個角色。只有當她這樣僵住上唇時，才突然間發現了這個角色。這個面具的眼睛沒有對齊，給人一種歪斜的感覺，這可能是流浪兒經常會做出特有的扭曲動作的原因。

10 劊子手、「長鼻」與「男人」等面具的互動

另一種角色面具是劊子手。這是為了兒童劇《大鼻子巨人的失敗》（*The Defeat of Giant Big-Nose*）而從我的童年記憶中復活的人物。演員們穿著深色衣服，戴著柔軟的黑色皮革頭盔，頭盔完美貼合，只露出嘴和下巴。黑色帶子縫在上面，這樣就可以綁起來，雖然帶子從沒綁過，但是有助於製造殘忍的感覺，並把人們的注意力吸引到下巴上。

每個演員都會為自己在面具上剪出眼孔部分，但它們要開得盡可能小，只能偶爾看到外面的一絲餘光。需要的話，可以在眼孔周圍刺幾個小孔，但是視覺的收縮會幫助演員產生「不一樣」的感覺。

要使用這個面具時，你需要面對另一個劊子手，並做出一個露兩顆牙齒的鬼臉。你必須一直保持這個鬼臉。這樣，你在說話時便可以「在角色裡」，聲音中會帶有一種威脅性的粗暴，會在體內釋放非常野蠻的感覺，將體會到侵略性、充滿力量和狂野不羈。如果你把兩排牙齒都露出來，勢必以不同的方式感受自己。現在就試一下：做個鬼臉，環顧周圍，四處走走，試著去感受其中的不同。那些在半臉面具上難有所為的人，在嘗試了劊子手面具後都有所突破。女性配戴過劊子手面具，但看起來都「不對勁」，不過這些鬼

臉也能幫助她們釋放出強烈的感情。

「長鼻」面具是一些學生「入門」面具的選項。你需要一個長而尖的紅鼻子，用鬆緊帶固定住，戴一頂蓬鬆的假髮或呢帽。然後，你爬進一個大袋子裡，或者用床單（最好是白色的）把自己裹起來，接著讓自己像是裝在一根管子裡一樣蹦跳。你要把所有的注意力都集中在鼻子上，不要讓它掉，然後面對另一個「長鼻」，你們一起嘰嘰喳喳地尖聲說著亂語，保持咧嘴大笑。「長鼻」們都快樂得要瘋掉，動作很快，而且從來不聽你的使喚。但如果你要它們做一些與你想讓它們做的相反的事，它們就會受控。

它們更喜歡兩人一組，並經常透過互相「照鏡子」讓對方再次被喚起。很快的，尖聲的亂語中有些字詞出現了，但它們總是嘰哩咕嚕說一大堆。當它們真的被啟動了，真的很棒。紅鼻子似乎一直在拉著它們到處走。

如果對劊子手和「長鼻」使用鏡子，它們可能會遇到阻礙。在早期階段，如果先讓它們彼此之間互相搭配，那會好很多。再往後鏡子就有用了。

「男人」是一種塑膠商品面具，只有圓圓的眼睛、圓圓的鼻子和小鬍子，你可以透過「眼睛」的瞳孔看到外面。演員們穿著連身工作服，戴著呢帽。他們把彼此當作鏡子，直上直下地互相舉起帽子。他們總是咧著嘴笑，手肘盡可能地貼著身體兩側，邁著小步。

面具起初說著亂語，很快就開始說話了。幸運的話，有真實感的角色會突然出現，演員會突然「知道」該做什麼，而不是「決定」做什麼。

11 面具表演的前置練習

　　我的「表演理論」大部分來自對面具的研究，有很多表演練習可以當作面具表演的前置練習。以下是其中幾例。

鬼臉面具

　　鬼臉面具練習至少可以追溯到雅克・科波。我要四位演員坐在一張長凳上，給他們看一面鏡子，然後說：「做個鬼臉，完全不像自己的鬼臉，好好保持住，不要放掉這個表情。」表情的突變引得觀眾大笑，但演員們並不覺得「它們」是被嘲笑。我說：「起立，互相握手，說些什麼。」大多數演員發現，他們身體運動的方式完全不同了，但也有一些演員依然會緊緊地保持住自我，他們在脖子裡「插入一道隔離板」，這樣臉部的變化就不會影響到身體的姿勢。

　　鬼臉面具很容易開始影響演員，並鼓勵演員讓他們的身體「為所欲為」。接著，演員們維持著表達某種情感的鬼臉來表演場景。臉部表情表達的情緒越強烈，行為的變化就越大，即興起來就越容易。我用鬼臉面具做為一種排練的技術。演員隨機挑選鬼臉，然後表演腳本。他們經常透過這種方式而得以洞察場景的本質，他們不再害怕過度表演，因為許多演員會由於害怕過度表演而顯得壓抑。

　　如果所有演員都做出相同的鬼臉，那麼他們會更容易接受彼此的點子。

　　有些學生「不會」做鬼臉。他們只會稍微改變一下表情，拚命地堅持著自我形象。你可以透過讓他們發出一種情緒聲音，然後保

持住發聲的那張臉來克服這個問題。如果是咆哮，臉部會自動變得凶狠。

從鬼臉面具進步到使用劊子手或「長鼻」面具，即便是對非常緊繃的人來說，也是很簡單的。

安其「心」

將人格安置在身體的特定部位是具有文化性的。大多數歐洲人把自己放在腦部，因為教化告訴他們，他們就是大腦。事實上，大腦感覺不到頭骨的凹陷，如果我們相信羅馬共和國末期的詩人盧克萊修（Lucretius）所說的，大腦是冷卻血液的器官，我們就會把自己安置在其他地方。希臘人和羅馬人都放在胸腔，日本人在肚臍下方一個手掌的地方，印第安人則在全身上下，甚至在身外。我們只是想像自己「在某個地方」。

東方的冥想老師為了引導學生入定，會要求學生練習把「心」（mind）放在身體的不同部位，或者宇宙中。《不知之雲》（The Cloud of Unknowing）的作者寫道：「我想要你去哪兒？哪兒也不去！」[10]著名的表演老師麥可・契訶夫（Michael Chekhov，也是瓦赫坦戈夫的朋友）建議，學生應該練習四處移動其「心」，以幫助塑造角色。他建議他們創造「想像的身體」，並從「想像的中心」操縱它們。他寫道：

　　想像一下，在你放置自己真實身體的同一個空間裡，存在著另一個身體，是屬於你的角色的假想身體……可以說，你給自己穿上

這個身體，像套上一件衣服。

這場「化妝舞會」的結果會如何？過一會兒（也許是一瞬間！）你會開始感受和思考自己如同另一個人……

你的整個人在心理上和身體上都會被改變，我會毫不猶豫地說，甚至是被這個角色附身……無論你的理性思維多麼靈妙，它都容易使你變得冷漠和消極，而想像的身體卻有能力直接訴諸你的意志和情感。

——《致演員》(To The Actor, 1953)

我建議你試試契訶夫的建議。效果非常強烈，學生們都為他們所產生的感覺而震驚。契訶夫說：

只要中心保持在胸腔中央（假裝它有幾公分深），你的身體會趨向一個「理想類型」，你會感覺你仍然是自己，而且擁有全部的控制，而身體更有活力、更和諧了。但是，一旦你試圖把中心轉移到身體的其他部位或以外的地方，你就會感到整個身心發生了變化，就跟你進入了一個想像的身體一樣。你會注意到，中心能夠將你的整個存在吸引並集中到一個點，你的行動就是從這裡向外散發和放射的。

先做幾個實驗。把一個柔軟、溫暖、不太小的中心放在腹部，你可能會體驗到一種自我滿足、踏實、穩重，甚至幽默的心理特徵。把小而硬的中心放在鼻尖上，你會變得好奇、好打聽、八卦，甚至愛管閒事。把中心移到你的一隻眼睛上，去注意你有多快就變得狡

猾、奸詐，也許還有點虛偽了。想像一下，一個又大又沉、遲鈍又肥大的中心，放在你褲子的外面，你就有了一個懦弱、不太誠實、滑稽的性格。位於眼睛或額頭外幾公分的中心，可能會喚起一種敏銳、洞察，甚至是睿智的感覺。一個溫暖、火熱，甚至是熾熱的中心，放在心旁的話，可能會喚醒你的英雄感、愛和勇氣。

你也可以想像一個可移動的中心。讓它在你的額前慢慢地晃動，不時地在你的腦袋上打轉，你會感受到一個困惑之人的心理狀態；或者讓它以不同的節奏在全身不規則地盤旋，時而上升，時而下降，其效果無疑是一種陶醉。

令我感到悲哀的是，沒有其他老師繼續契訶夫的工作。很少有演員真正嘗試過這些。在排練中，有時它能完美地幫助演員找到一個「角色」。這與面具創作的關係是顯而易見的。

服飾

我要求演員們為角色進行裝扮。大多數人都打扮得太過度了，經常有學生同時戴三頂帽子，因為他相信這樣才有「原創性」。我鼓勵他們少穿戴物件。

有一個女孩穿上粉色的芭蕾舞裙，戴著一頂公車售票員的帽子，帽簷低到遮住眼睛，只穿了一隻鞋。她一走動，就擺出一副咄咄逼人的架勢，像個生氣的孩子。她立刻停下來脫掉服裝。我說：「你感覺到了一些什麼！」她回答說：「太幼稚了。」我要她停止評論，並保留任何會讓她感覺不一樣的服飾。她穿戴好，即興表演了

一個場景，表現得非常自信，完全不像平時膽小的自己。

有人穿上一件塞滿氣球的連身工作服，好讓自己顯得「巨大」。但他看起來還是「他自己」。我說：「動一動，想像服裝就是你的皮膚」，然後他突然變成了一個「胖子」。

假裝服裝是真實的皮膚，對大多數人來說有著強大的轉化效果。我們每個人都有一個「身體意象」，它可能與我們實際的身體完全不同。有些人只是把自己想像成一團有小塊突起的東西，而另一些人則有一個更精確的身體意象。有時候，一個已經變瘦的人仍然帶有很明顯的「胖子」的身體意象。

一旦學生找到了可幫助轉化的服飾，我就安排他們先使用亂語表演一些場景，之後再用語言。

動物

如果整個班級都扮演動物，一起玩耍、互相抓癢或「交配」，就會出現非常退化的狀態。扮演不同的動物可以發展動作和聲音技能，但也可能釋放其他性格。我會逐漸把動物變成「人」。這個想法來自弗農‧希克林（Vernon Hickling），他是我在巴特西小學的第一批教師同事之一，但其實這個想法很古老了。

學步兒

我讀過幼兒之間不會打對方，而是「拍」對方，而且手最靠近頭的孩子會輸掉對抗。我一開始把它當作姿態練習來教學，但有時結果是全班都像大孩子一樣嬉鬧起來。

接受控制

當你放棄對肌肉系統的控制時，就有可能進入催眠狀態。許多人在保持放鬆的同時被人四處移動，可以獲得一種難以置信的「快感」。把他們轉一圈、舉起來，尤其是把他們在柔軟的地面上滾來滾去。對一些人來說，這是非常解放的，但操作者必須熟練。

12 面具與文本的關係

學者們提出了許多理由來解釋為什麼義大利即興喜劇演員會使用面具，但他們忽略了一個顯而易見的原因：面具可以毫不費力地即興表演好幾個小時。要在一個即興喜劇劇情框架中成就高水準的「表演」，是很困難的，而面具會讓表演像鴨子游水一般自如。

除非導演能理解自己的問題是什麼，否則面具並不適合放在「一般」劇場。你必須丟棄那些會「阻礙」行動的技術，因為面具一開始就會展開任何它們想要的行動，所以讓設計師弄清楚哪個面具代表哪個角色，是沒有用的。

最大的問題是，面具拒絕反覆表演同一個場景。即使你告訴它們要在一齣戲中扮演角色，它們也堅持要自由發揮。如果你強迫它們在劇中表演，它們就會離開，剩下的只有假裝成面具的演員。

現在，我拋開文本排練這些面具，讓它們一起表演場景，並試著找到一個比較適合演出這些對白的面具。在此同時，我按照文本排練演員，但沒有設定具體的動作，主要關心的是他能否理解並記住文本。

當我認為讓面具加入文本的時機成熟時，就會選擇一個場景，告訴面具，它們將在一齣戲中表演。我站在鏡子旁邊，當面具看到自己的倒影時，我拋給它第一句臺詞。然後它轉身離開鏡子，說出臺詞，也許還會再進到下一句。我一邊給臺詞，一邊不斷地給面具看鏡子，大約半頁臺詞之後，我們停下來休息。對於演員來說，這可能是一次讓他感到驚奇的經歷。一切都突然變得「真實」起來，面具的反應也與他預想的大不相同。

　　當演員再次重來這個場景時，一定要跟他們說：「告訴自己，這件事之前從未發生在你身上。」那麼接下來一切都妥當了。在我學到這一招之前，要讓完全附身的面具基於文本而行動，似乎都難以達成。

　　有了這個技術，你可以把面具當成演員來使用。但情況還是有點不同，這是因為面具只知道它們「學過的」，或從配戴者那裡「轉接」過來的技能。如果一個陌生人進入排練室，所有的工作都將停止，因為面具會轉過去看他。如果突然增加一個樓梯，面具可能會驚訝地停下來，你會意識到它們之前從未接觸過關於樓層的概念。我的劇本《最後一隻鳥》是為面具和人的混合演出而寫的。在哥本哈根的一次彩排中，面具演員們突然摘下面具，在地上打滾狂笑。劇本中說面具要發出鳥叫聲，但他們的嘴唇完全拒絕「吹口哨」。所以我得上一堂「鳥叫」課；儘管如此，他們也沒吹得多好。如果你對面具不滿意，也就是說如果角色不合適，你可以換用其他面具試試。一切都將徹底不同，場景的「現實」也將發生變化。以《最後一隻鳥》為例，這是為了已經創建的兩個面具（爺爺和流浪兒）編

寫的劇本，最初的爺爺面具從未奏效。最後，我們用了一個塑膠的商品「老人」面具。

面具不是在「假裝」，它們確實在經歷每個經驗。我記得，我要一位女演員走近一個躺在「樹林」裡的男人，向他問路。全班同學都對她印象深刻，說她的表演非常真實。然後，我讓她戴上面具把剛才的練習重複一遍，一切都變了。面具害怕待在「樹林」裡。它以為那個人肯定是死了，嚇得不敢走近他。

《最後一隻鳥》裡有一齣戲是死神來帶走爺爺。這是一個「很棒」的場景，演員們演得也很到位。但是當我們試著用面具來演這個場景時，爺爺沒有任何我們可以看出是「表演」的行動，他呆呆地盯著鐮刀尖。那只是用鋁箔紙包著的紙板，但在那一瞬間它成了全宇宙最可怕的工具。扮演死神的迪克・卡索爾（Dick Kajsør）後退了一步。「我不能殺他。」他說道。他非常沮喪，其他人也是。大約過了一個小時，我們才能再試一次這個場景。

當我在阿爾路斯導演這齣戲的二度製作時，一切都很順利，直到我們加了面具。後來演員們都嚇呆了。這齣戲讓他們心煩意亂的程度，似乎已經不可能一天天地演下去。這齣戲講的是一場殖民地戰爭，一場遊戲到最後變成了可怕的現實。當你真正去體驗悲劇時，它極其可怕。據說，英國演員奧利維爾（Olivier）說他再也不想演那些偉大的悲劇角色了，因為太痛苦了，他寧願去演喜劇。

在第一版製作中，丹麥演員伯斯・諾伊曼（Birthe Neumann）幾乎立即「發現」了這個流浪兒。在阿爾路斯的那版作品中，卡倫利斯・阿倫基爾可以召喚出流浪兒，但那傢伙不說話。流浪兒看起

來很不高興，揮舞著雙臂，號叫著，不想做任何跟腳本有關的事。它很詭異。它似乎決意不讓這齣戲演下去，因為它知道將會有可怕的事情發生：爺爺死了、流浪兒被劊子手強姦、天使的翅膀被割下來、耶穌試圖在水上行走時沉入水裡，諸如此類。當我們最終哄誘這個流浪兒進入表演時（有一度我都想找別人來演了），那真是讓人激動的時刻。涕淚橫流。即使在演出中，你也能聽到它在暗場時哀號著退下舞臺。如果你使用演員來演出，這齣戲就會失去一些有機的情感。而如果使用面具，演出給那些期待博物館式劇場的觀眾看，又覺得是近乎殘忍。

關於面具，最奇怪的悖論之一是，戴著面具的演員表現很出色，但當他沒有戴面具時，他的表演可能就變得無聊且沒有說服力。大家顯然都知道這一點，包括演員本人。在面具演出中，這都是真實發生過的。配戴者極生動地體驗一切。沒有面具時，他們永遠在評判自己。雖然面具技術的能力最終會滲透到表演中，但這是一個循序漸進的過程。

我的方法使得在戲劇中使用角色面具變得相對容易一些，但是你很少能在劇院裡看到好的面具作品。面具通常會在演員裝扮好的情況下登場，可能正好趕上彩排的時候。不管能否召喚成功，演員們都需要戴上為他設計的面具。

在我的面具作品中，我一開始會使用五、六十個面具排練，讓演員們發現哪些面具更適合戲中角色。我的設計師與演員合作，將服飾與面具的品味相結合。我甚至讓面具出去購物，在百貨商店挑選他們的服飾，而這創造了一些奇怪的場景。我不會讓一個我不知

道他是否有能力被「附身」的演員，去演一個面具角色。如果有必要，我會重寫一些場景以配合面具的要求。

在演出中附身的深度，取決於使用鏡子的自由度。在我的作品中，舞臺上通常有鏡子，而且如果面具彈個手指，就會有人站在旁邊拿鏡子給他看。還有些面具會隨身帶著小鏡子。作品的風格必須考慮到這些特殊需求。當面具參與演出時，這齣戲必須是戲劇性，而不僅僅是「生活片段」。

一旦面具掌握了自己的角色，並熟悉了「這是第一次」的竅門，那麼每次表演時，它們都會做出差不多相同的事情。預先設定它們要確切地行動是很蠢的，但是類似的固定模式總是會出現。如果一隻飛蛾飛了進來，它們可能就會分心去追，或者在牠飛過的時候抓牠，但是演員們隨後會接管控制面具，叫來鏡子，然後讓面具重新回到自己的軌道上。

13 使用悲劇面具

喬治·迪瓦恩在給劇作家小組上的第二堂面具課中，向我們展示了全臉面具，也就是「悲劇面具」。這些面具遮住整個臉部，讓配戴者感到安全（如果他沒有幽閉恐懼症的話），因為他不會洩露任何表情。他不會看起來困惑、尷尬或害怕，所以他就真的不是這樣了。有些學生在臉被遮住的情況下表演時，第一次找到了身體上的放鬆，而且他們通常會帶著更多的情緒即興表演。據說，古希臘第一位演員泰斯庇斯（Thespis），就是以用布遮住演員臉部的方式

創造了悲劇。

我曾經問過米歇爾·聖－丹尼士，他的叔叔雅克·科波是如何對面具產生興趣的。[11]他說，科波有一個學生一直無法開竅，非常缺乏專注力；她只擔心觀眾是否在欣賞她。科波在無計可施之下，用手帕遮住她的臉，讓她重演這個場景一遍，她突然放鬆了下來，變得富有表現力，動人心魄。

如果說電影中最偉大的半臉面具是卓別林，那麼最偉大的全臉面具就是瑞典演員嘉寶（Garbo）。評論家對她的臉讚不絕口：「……她的臉，早期被稱為世紀之臉，擁有非凡的可塑性和鏡子般的特質；人們可以從中看到自己的內在衝突和欲望。」（諾曼·齊爾德〔Norman Zierold〕，《嘉寶》。）

與她共事的人曾注意到她的臉沒有變化。好萊塢演員羅伯特·泰勒（Robert Taylor）說：「她臉上的肌肉不會動，但她的眼睛卻能準確地表達出她的需求。」電影導演克拉倫斯·布朗（Clarence Brown）說：「我親眼見過她的臉部表情看起來沒有改變，卻完成了由愛到恨的轉變。我多少有點不滿足，又拍了一次。她的表現依然不變。我仍不滿意，但我還是安排說『洗出來看看』。當我看到沖印出來的膠片時，就是它了。眼睛說明了一切。她的臉毫無變化，卻在銀幕上呈現出了由愛到恨的漸變。」（凱文·布朗洛〔Kevin Brownlow〕，《閃耀的過往》〔*The Parade's Gone*, 1973〕。）

嘉寶有一個和她長得一模一樣的替身，據說她擁有「嘉寶的一切，除了嘉寶之所以是嘉寶的特質」。嘉寶有一副能夠接收和傳遞資訊的身體。她的脊椎值得讓人讚揚：每一節脊椎骨都是靈活且彼

此分離的，以便讓感受從中心流動進出。她的感受、觀眾的感受，全部以一種極其自然的方式反映出來，洋溢著情感與溫暖，然而身體傳遞出來的資訊卻被當作是從臉部散發出來的。你坐在大劇場的後排看到一個很棒的演員，他的臉只是視網膜上的一個小點，卻讓你產生你看到了每一個細微表情的錯覺。這樣的演員可以讓木雕面具笑起來，讓刻出來的嘴唇顫抖，讓畫上去的眉頭緊皺。

面具作品中的表情變化，通常被歸因於面具的不對稱，當它們移動時，我們看到的角度就不同了。這在某些情況下可能是正確的，但如果你拿著一個面具移動，它並不會狡黠地微笑、泫然欲泣，或變得充滿恐懼。只有當熟練的表演者戴上面具時，面具的表情才會發生變化。

如果你買了一本封面上印有真人比例的頭和肩膀的雜誌，把它擋在你的臉上，很少能產生面具的效果。如果你把封面撕下來貼在臉上，魔法還是不會發生。只有當你把照片上的脖子和肩膀剪掉，讓面具和配戴者身體之間的角度，隨著頭部的每一次運動而改變，它才會變成一張「臉」。

我們會「閱讀」身體，尤其是頭頸之間的關係，但我們在閱讀面具時，實際上是在感受自己。如果你在偉大的畫作裡觀察頭頸之間的關係，你會看到驚人的失真，而這種失真強化了情感效果。頭部和頸部、頸部和軀體之間的角度，對我們來說至關重要。有報導稱，目睹公開處決時，人們驚恐萬分；而砍掉頭之後，他們並不驚慌；但當劊子手把頭舉起來，並把它轉向人群時，他們又驚慌了。

在某種程度上，我們可以說，半臉面具或喜劇面具是低姿態

的，而全臉的悲劇面具是高姿態的。如果面具體驗有兩種不同類型，那我們應該能在附身宗教中發現同樣的現象，我也確實找到了。珍・貝洛寫道：

當顯靈行為不受約束且充滿暴力時，它們就與在火葬儀式或人群中爆發的暴亂行為扯上了關係，此刻慣常的禮節被拋在一邊。其他進入催眠狀態的個人可能會尋求一種更安靜的改變，他們在儀式中一動不動地坐著，直到神的靈魂「進入」他們；一旦他們表現出改變後的人格，就會開始專橫地提出要求了。

——《峇里島的催眠》

喬治的第一個練習，是讓一位演員坐在椅子上，低頭戴上一個全臉面具，然後抬起頭，好像在凝視遠方。

有趣的是，你可以看到我們表現出來的動作總是比被要求的更多，可能是因為我們覺得有必要「行動」，比如加入一些額外的東西；或是因為我們不習慣做任何如此簡單的事情，雙手多餘地摸索著，頭部無法流暢地抬起來，還在發抖。由於臉部被遮蓋住，身體的每一個動作都得到了強調。

當一個全臉面具完全靜止的時候，觀眾就會著了迷似的盯著臉看。全臉面具的藝術在於演員移動面具的時候，觀眾的注意力永遠不會從他們的臉部轉移到身體上。這意味著所有偉大的悲劇演員不管是否配戴面具，都掌握著一種表演方法或風格，例如義大利女演員埃萊奧諾拉・杜斯（Eleonora Duse）和法國女演員拉歇爾（M.

Rachel）。

當學生第一次戴上全臉面具時，他的身體背叛了他，他的姿勢不夠好，他猶豫不決，他的「空間」也受到了限制。當面具靜止時，或是當它平穩果斷地移動，或以慢動作移動時，房間裡似乎充滿了力量，寒氣逼人。當面具做一些瑣碎之事，或小步移動時，力量就流失了。

許多學生認為，全臉面具在不脫開寄身的狀態下能做的事情十分有限，但這其實是受表演者的技術所限。一個偉大的面具演員可以做任何事情，並始終保持面具的表現力和「生命力」。在黑澤明的《七武士》（1954）中，當農民們失去信心而四散時，武士的首領（那位偉大的演員）跑去阻止他們撤退。他拔劍全速奔跑，使用的技術便是全臉面具。

喬治說，學習全臉面具跟學唱歌一樣困難；雖然半臉面具可以一開始就瞬間被賦予生命，但全臉面具卻需要長時間的訓練。體態必須正確，身體必須有飽滿的表現力。

我想，喬治未曾寫過關於他的面具創作的文章，而我也不好意思替他闡述他的想法。但我發現，1922年珍·多西（Jean Dorcy）在科波的學校（維尤克斯—可倫坡大學〔Ecole de Vieux-Colombier〕）有過一段對面具的描述。他寫道：

戴面具的演員會怎麼樣？他與外界隔絕了。他刻意地進入的那個夜晚，允許他首次拒絕阻礙他的一切，然後在努力集中精力之後，抵達一種虛空，一種不存在的狀態。從這一刻起，他重獲生機，

以一種全新的、真正戲劇化的方式行事。

　　──羅伯特・斯派勒（Robert Speller），《默劇》（*The Mime*, 1961）

　　多西使用的面具是一種「中性」的「默劇」面具。我不知道悲劇面具是什麼時候出現的，但其技術顯然是以中性面具的作品為基礎的。下面是多西對他如何「穿上」（即「戴上」）面具的闡述。

　　以下是我遵循的儀式……

A. 坐在椅子中間，而不是靠在椅背上。雙腿分開以保持平衡。腳平放在地上。

B. 右臂水平地向前伸展，與肩同高；拿著面具，用鬆緊帶套住手。左手伸出來幫忙戴面具，拇指托住下巴，食指和中指抓住嘴巴的開口。

C. 在此同時，吸氣，閉上眼睛，穿上面具。

　　所做的這一切，只有手臂和手在活動。它們進行一些必要的微小動作，才能把面具戴在臉上，例如梳理頭髮、調整好鬆緊帶，這樣面具就不會鬆脫。

D. 在此同時，呼吸，將前臂和手放在大腿上。手臂和肘部靠著軀幹，手指不碰到膝蓋。

E. 睜開眼睛，吸氣時閉上眼睛；呼氣，向前低頭。低頭時，微微弓背。在此步驟中，手臂、手、軀幹和頭部完全放鬆。

F. 在此姿勢下，大腦才會清空。如有需要，可以持續在一定的

時間內（2秒、5秒、10秒、25秒），在心裡重複或出聲唸出來：「我什麼都沒想，我什麼都沒想……」

如果感到緊張，或者心跳太劇烈，「我什麼都沒想」就不會起作用了。那就把肉眼可見的黑色、灰色、銀色、橘黃色、藍色或其他眼中可見的色彩集中起來，無限地延伸到思想中去：這些色彩總能抽除思想中的意識。

G.同時，吸氣並坐直，然後呼氣，睜開眼睛。

現在，面具演員已充分地鎮靜下來了，角色、物體、思想均可以寄身於他；他已經準備好開始戲劇性的表演了。

這就是我的方法。有的人（伊馮娜·加利〔Yvonne Galli〕）在達到清空大腦的預備狀態，做得更好、更快。她有其他祕訣嗎？我還沒請教過她的技術。

當演員站著而不是坐著時，儀式是一樣的；但是（見「E」）不會弓背了，因為頭的重量會把軀幹往前拉。

所有這些步驟都是為初學者準備的。往後技術還會改變……

閉上眼睛，「看向」眼皮中的黑暗，是一種常見的催眠引導技巧。當我想研究我的催眠意象時，就是這麼做的。請注意，除了戴面具時必須移動的部位之外，多西沒有動身體的任何部位。

喬治為演員們設定了簡單的情境框架，要求他們找到簡單而直接的移動方式，並把面具呈現給觀眾。背過臉去或者急轉面具的朝向都不好。一旦演員掌握了場景的技術層面，喬治就要求演員為其創造一個悲劇畫面。一個人抬頭望向遠方的地平線時，可能會想像

自己看到的是戰場上的屍體，或是他兒子溺斃的大海。喬治沒有創造「設定情境」，也沒有問演員他們想像的內容是什麼。這是私事。如果演員足夠勇敢，就會選擇一些讓他感到非常沮喪的東西。如果是這樣的話，面具就會把他的悲傷傳遞給觀眾，而且迸射出神奇的光芒。

有時我會在場景結束後檢查燈光，因為我難以相信聚光燈確實沒有精確地聚焦在面具所在的位置，或者百葉窗上沒有漏進來任何一縷陽光。這就是喬治在全臉面具作品中尋找的質感，一種空靈的光芒。實際上，我認為這種質感是一種光影的「完形」分離（譯註：心理學上的完形理論，認為人腦會補充一些沒有看到的部分。這裡是指面具在聚光燈下，陰影的區域會在觀眾腦中被填補出一些形象。）當演員摘下面具而感到非常震驚時，喬治會讚許地說：「啊！你感覺到了什麼。」這就是他稱之為被「附身」的面具——被悲劇靈魂所附身。

他設計了一些多人練習，但技術是一樣的。下面是他在皇家宮廷劇院工作室的課堂中寫在複寫紙上的五個練習。

A. 一座雕像→一位哀悼者手捧鮮花而來→離開時親吻雕像的手→雕像活了過來→從底座上下來→如石頭般壓倒哀悼者。

B. 兩個年紀非常大的老人夢見自己變年輕了→他像一隻鳥，她像一隻貓→他們一起玩耍→最後貓殺死了鳥。

C. 兩個年輕人墜入愛河→沐浴在陽光裡→暴風雨來了→她害怕地跑開→他追上去，但她回頭時一張衰老的面龐出現在依

然年輕的身體上。

D. 一個罪犯在夢遊→夢到他或她的受害者的鬼魂→鬼魂四處
追趕，受害者瘋了。

E. 一個年輕的女孩為了抗婚而服毒→她死在床上→她的母親
或護士進來，發現她死了。

　　喬治的面具有著風格化的臉孔，帶著一絲悲傷的氣息。它們既
美觀又好操作，我自己也用了好幾年，最後被劇院要了回去。最終
有人把它們偷走了。

　　幾年前，我看了一部叫《大衛》（David）的電影。這部電影拍攝
於 1951 年，是一個威爾斯人為英國藝術節拍的，一部關於名叫格
里菲思（Griffiths）的礦工的傳記電影。格里菲思一直渴望接受教
育，他在礦井受傷後，便到學校當管理員。這個角色由他本人演出。
就在上學的兒子即將實現父親（管理員）的夢想時，一封電報來了。
管理員正在擦洗學校大廳，大約完成了三分之一。電報員穿過大
廳，把電報遞給管理員，等他回覆。管理員看了電報，上面是他兒
子的死訊；他什麼也沒表示，或者為了表示什麼而什麼也沒做。他
已經發生了變化，但你無法用言語說出他的變化。也許是他行動的
節奏改變了。送電報的男孩離開，管理員繼續他的工作，擦洗大廳
剩下的三分之二區域。

　　如果你要求一個演員來演這個場景，他肯定會試圖表現他的悲
傷。那個管理員把自己的故事表演出來，再一次承受這樣的經歷，
這表演讓我永生難忘。人們很難確定多年前只見過一眼的東西，但

我的記憶會將它處理成一個悲劇面具的練習，我確實這麼做了。面具開始一些動作，然後電報員進來打斷。面具讀電報並讓電報員離開，然後繼續做動作。這封電報的內容由演員決定，但必須是讓他崩潰的事。

有些事情發生在非常嚴肅的時刻。當義大利畫家安尼戈尼（Annigoni）為女王畫像時，女王告訴他，她常常覺得自己像一個普通的女人，但當她穿上禮袍時，她就「成了女王」。我們都知道，在盛大的儀式中，應該把花圈擺在紀念碑上；我們可能被告知要站在哪裡，什麼時候往前走，但我們身體移動和停下的方式是本能的。我們知道自己不能有任何小動作或做一些重複的事情。我們的動作會盡可能簡單。身體筆直，動作從容而流暢。礦災之類的災難發生後，你能看到那些圍在一旁的人，他們的動作平靜而簡單。他們的姿態提高，身體更加挺直，不會做出神經質般的細碎動作，這不同於受到驚嚇時的舉動，我猜他們保持眼神接觸的時間比正常情況下要更長。

這種高姿態的嚴肅性，正屬於典型的全臉面具。我教人們保持靜止（如果他們做得到！），然後，我解釋了那些削弱面具力量的動作類型，同時必須喚醒悲傷和嚴肅的感覺。在敬畏或悲傷的時刻，某種東西會控制身體，告訴它該做什麼，該如何表現。人格停止了維持「正常意識」的小動作。珍・多西的技巧顯然是為了營造這種嚴肅的催眠狀態；米歇爾・聖－丹尼士、喬治亦是如此。加入進來的是一種不同於寄身在半臉面具中的靈魂。

現在，我偶爾會使用一些全臉面具，但我目前更喜歡「照片」

面具。我從雜誌上剪下一些人臉照片，貼在塑膠板上，這樣汗漬就不會弄壞它們。在某些方面，這是我見過的最神奇的面具，而且它們很容易製作，你也可以親自試試。現代攝影的品質如此之高，讓照片面具極其逼真。

此外，每個面具都有自己的內在靈魂。人們看到它們時都會倒抽一口氣，感到害怕。我有時不得不停下來，因為我們都覺得很不舒服。如果你花很長時間操作面具（比如說一個小時），過程中的張力會變得難以忍受了。

配戴面具的學生們感覺非常安全，因為它們很輕，臉部甚至不會感到任何拘束。旁觀者的反應也增加了配戴者的樂趣。

正常情況下，我們會不斷地改變自己的臉，來使別人感到安心。這種影響是下意識的，當臉被遮住，改變臉的需要消失時，內心會產生一種我們不理解的焦慮感。我們持續透過做一些不必要的動作來使別人安心：我們抽動著、「讓自己舒服一點」，或者晃晃頭部等等。當所有這些安慰性舉動都被去掉時，我們就能夠以超自然的方式體驗面具了。

我讓演員們從靠在牆上開始練習，這意味著他們不會顫抖搖晃。令人驚訝的是，很少有人能真正站著不動；然而，沒有什麼比舞臺上的絕對靜止更有力量了。

我讓他們嘗試的第一個面具是沒有眼洞的。根據「鴕鳥原理」，看不見讓演員更有安全感。我會給出類似的指示：「沿著牆滑動，直到發現一個和你一起表演的演員。定住。慢慢來，做一個姿勢，然後保持不動。沿著牆滑下來。擠在一起，害怕我們。永遠把面具

當作你的臉和我們之間的盾牌。嘲笑我們。站起來。生氣。走向我們。指著曾經虐待過你的人⋯⋯」

當面具靠近課堂裡的人，人們常常會從椅子上爬起來逃走。他們緊張地笑著，但還是跑了。我要是想增強力量，就會設置出一個讓演員們創作一些令他們不安的幻想場景。然後他們看著面具，不是去思考它，而是記住這個形象。如果他們在表演時把面具的形象放在腦海的第一線，面具就會突然迸發出力量。在過去，能劇演員可能會花一個小時來盯著面具。

當演員們堅持要「思考」面具時，我就告訴他們要「關注」它。我說：「想像你在一座大森林裡，聽到有一種聲音向你靠近，但你無法辨認。是一隻熊嗎？牠危險嗎？當你一動不動地等待著重複的聲音時，大腦就會清空。這種毫無雜念的聆聽就像在關注面具。」這通常都能奏效。如果你關注一個面具，就會看到它開始改變（可能是因為眼睛開始疲勞了）。不要停止這些改變。輕撫輪廓，它在你手中可能突然像一張真實的臉孔。很好，不要失去這個感知，輕輕地戴上面具，把形象留在腦海裡。如果它在你腦中消失了，請摘下面具。

英國皇家戲劇學院的一名學生，設計了一種巧妙的方法來使用照片面具。他讓演員們面對觀眾站成一排，演一齣房東強姦不付房租的女人的戲。每個面具都在「自己的空間」中表演。一個面具敲了一扇「門」，另一個面具應了另一扇「門」。我們看到兩個無實體的「門」，但我們在大腦中將它們組合起來。強姦戲很奇怪：房東撕扯著他面前的空氣，而戴面具的女孩身處在相隔兩個空間的地

方，抵抗著假想的攻擊。當他跪下去時，她的身子也往後沉，強姦就這樣由兩個人在分開的情況下完成演出。

另一個班級聽說了這個場景，也想試一下。他們的表演出了問題，那個女人根本沒有反應。然後我們看到她的面具正在瓦解，只剩下作為面具背板的紙板，她的眼淚溶化了它。

還有四位演員也嘗試了這個場景，但是他們給這個女人一個兒童面具，然後女演員跪下來降低身高，所以他們決定把這個場景設定為強姦一個孩子。這四個角色分別是房東、孩子、父親和社工。他們以可怕的細節上演了這齣戲，房東發現孩子的爸媽出去了，就走了進去，諸如此類。

演員們彼此看不見，時間點也常常出錯，所以我們不得不去糾正時空不同步的問題：當房東無力地做著交媾動作時，孩子才剛剛被逼倒在地。房東驚慌失措，跑開後定格。當父親找到他的女兒時，房東靜止的身影讓人無法忍受，儘管他已經不「在場景中」。

在我的印象中，每個人都在哭泣，但我們無法真正宣洩自己的情緒。我們無法開口講話，無法創作。我們好像看到了真實的事件。

如果沒有面具的保護和藏匿，演員們不可能進行得如此「深入」，如此嚴肅。每個人都看起來面色慘白。我們達成共識，下課；真的沒辦法繼續下去了。

你要知道，這些都是我很熟悉的學生。起初，沒有人想選擇真正可怕的場景，因為他們不想被弄得心煩意亂。一旦越過那個臨界點，將會有他們還沒準備好要承受的苦。當這群人彼此更加信任和親近時，他們最終會跟著悲劇面具的指引前進。

14 面具表演的危險性

　　許多人對「面具表演的危險」表示擔憂。我認為這是一種對催眠的普遍敵意，也是毫無根據的。

　　這種恐懼背後的「奇幻」想法，可以透過如下的事實證明，即人們常常認為有醫生的參與，就可以讓一切變得可行。我的第一批學生中有一個腦外科醫生，每個人都為此而開心，儘管他對面具的瞭解不比別人多。

　　人們似乎很害怕三件事：(1)學生會變得暴力；(2)學生會「瘋掉」；(3)學生聽到指令時會拒絕摘下面具（前兩種情況的結合）。

　　確實有很多報導提到「附身」的暴力和嚇人。英國記者斯圖爾德·韋維爾（Steward Wavell）描述了一個儀式，在這個儀式中，馬來西亞人騎著木馬，並被馬的靈魂附身。

　　其中一個馬人跳向一群女人，齜著牙，抓著地，又踢又咬，往後急退，接著又跳回人群。人們衝上前想把馬人往後拖，但他的力氣驚人。他一次次被抓，又一次次掙脫。有兩名婦女暈了過去，一人被嚴重咬傷……

　　最後，老巫醫把食指和拇指放在馬人的太陽穴上，猛地一摁，那人從頭到脊柱都顫動起來。他恢復了過來，看上去有些茫然，跳舞的人繼續跳著，好像什麼事也沒發生過。

　　酋長認為這是家常便飯的事。他說，這種暴走有時會發生。這是那個被咬的女孩的錯：她不應該在頭髮上戴花。一個戴花的女孩

一定會讓任何馬神都興奮不已。

　　── 韋維爾、巴特（Butt）和埃普頓（Epton），《催眠》（Trances, 1966）

　　珍‧貝洛描述了峇里島的儀式上發生的「暴力」。一名男子穿著一件用甘蔗葉做成的「豬」服裝進入催眠；在化身為豬神的時候，他被一個人羞辱了，那人朝他喊著：「滾去菜市場！」於是「豬」攻擊並衝散了人群。

　　然後豬轉過身來，從至少一‧五公尺高的地方跳了下來，四肢著地，輕鬆自如，好像他這輩子就是一頭四足動物。

　　他仍然很生氣，把石槽掀翻，用頭把石槽頂在地上推來推去。男人們看到他逐漸失控，急忙上前制止。其他人取來大缸的水，倒在院子中央，把地面弄得潮濕而泥濘，像豬圈一樣邋遢……這時，他身上大部分的葉片都脫落了，只剩下頭和鼻子上的。有人湊近把剩下的葉片撕了下來，他們叫道：「打滾，打滾！」

　　那隻「豬」鑽進泥裡，狂喜地滾來滾去，一群人抓住了他，「引起他一陣強烈的抽搐」。他們把水倒在他身上，給他按摩，讓他安靜下來。然後把他抬到「睡炕」上，隨後他「醒了」。

　　另一個「豬神」失控的例子也肇始於羞辱。珍‧貝洛寫道：

　　他（豬）靠著一棟樓的牆蹭來蹭去，上面站著幾十個人。突然，

他倒在地上，手腳捶地，可怕地哭了起來。五、六個人跳起來，想抓住他。他激烈地反抗。他們把他放在墊子上，開始給他按摩，但是他又哭又叫，抽搐得厲害。

好像是有個站在亭子上的孩子朝他吐了口水……最後他平靜一些了，睡了很長的時間。不同於之前，沒人投食，也沒有泥浴。我猜是因為這是意外事件。人群被這突然的結束弄得十分生氣，全都回家去了。

G. N. 注意到，很多人都在喊：「誰？是誰這麼無禮……他現在不應該從催眠中醒過來的，他還沒有玩夠。等他玩夠了，他被抓住時，就會從催眠中醒來。」

面具課上不會有這樣的場景，因為我們不會這樣要求。注意上面的例子，「豬」仍然是豬，「馬」仍然是馬。暴力完全符合性格，既得到許可，也受人期待。規則被打破，暴力發生了，大家認為這是合理的。如果暴力行為不在「角色狀態」，那麼表演者就會被帶走。在西印度群島，人們會要求那些真正暴力的人，也就是那些沒有被適當地附身的人去看精神科醫生，就像他們在其他情況下做出「瘋狂」行為而會被建議的那樣。「暴力」只是遊戲的一部分。

面具可能很恐怖，但能夠引發恐懼並不意味著它們真的很危險，甚至溫哥華島上的食人族面具也不危險。以下的摘錄來自美國人類學家露絲・本尼迪克特（Ruth Benedict）：

食人族的與眾不同之處，是他對人肉的熱情。他的舞蹈就像一

個瘋狂的癮君子迷戀著面前的「食物」：一具由女人抱著的、準備好的屍體。在很多情況下，食人族會吃掉由於某些原因被殺掉的奴隸的屍體。這個「食人者」過去常常咬掉觀眾身上的幾塊肉。一個觀眾參與的有趣例子：伯爵保存著這位食人者從旁觀者的手臂上咬到的幾口肉，他是用催吐劑讓它們被吐出來的。他常嚼都不嚼就把它們吞下去。

——《文化模式》（*Patterns of Culture*, 1946）

　　這顯然不是演員可以隨意進入的狀態，但這個「食人」是計畫好的。要是聽到有人暴走，還從人身上咬下幾塊，確實很令人震驚，但以上的行為完全得到許可，也沒有跡象表明食人族失控了。

　　美國人類學家菲力浦・德魯克納（Phillip Druckner）在《西北海岸的印第安人》（*Indians of the Northwest Coast*, 1963）一書中推測，被吃掉的「屍體」可能是偽造的（用熊的屍體加上一個雕刻的人頭）。至於觀眾被咬傷，他說：「這不是一個把戲，儘管據說舞者實際上是將一把鋒利的刀藏在手裡，割掉了對方的皮膚。但被咬的人不是隨機挑選的，而是事先安排好的，他們允許自己被咬，以便在事後獲得特殊的禮物。」

　　實際上，處於危險中的是面具，而不是旁觀者。一次聚會上，英格麗德戴上面具穿著皮大衣，突然有人走過來打她。它是狂野佩爾特（Wild Pehrt），一個奧地利「惡魔」面具，這個面具有時會被旁觀者撕成碎片（薩爾斯堡〔Salzburg〕周圍有幾個石製十字架，據說那裡葬著狂野佩爾特）。

但發生的暴力，是習俗所允許的（某種程度上，所有暴力都是如此）。假設我要引入一名「馴獸師」，他的工作就是控制那些發狂的人，那麼得到允許的暴力將成為遊戲的一部分。面具老師的工作就是要準備應對這樣的行為。

　　我聽過一個可怕的流言，發生在加拿大亞伯達省（Alberta），一位老師讓某個班製作面具。學生們戴上面具後，抱起一個男孩，想把他扔出窗外，「要不是一位經驗更豐富的老師及時趕到，悲劇肯定就發生了」。這個流言現在已經發展到強姦老師，然後全班集體自殺的地步，但事實上，聽起來根本沒發生什麼暴力事件。

　　「真的有人受傷嗎？」我問。

　　「謝天謝地，沒有。」

　　「他們為什麼捉弄那個男孩？」

　　「這就很奇怪了，他是班裡最受歡迎的男孩。」

　　「老師到底對他們說了什麼？」

　　「她說他們要完完全全按照面具給他們的感覺去做。啊，結果是他們都要去恨某個人。」

　　「他們把那男孩扔出窗外了嗎？」

　　「很幸運，另一位老師及時進來了。」

　　這顯然是關於經驗不足的老師驚慌失措的真實故事。事實上，這群孩子一定很友好，因為他們選擇「恨」最受歡迎的男孩。在我上學的時候，我記得有幾個男孩被吊著腳踝懸在高高的窗戶外面，

而那些男孩根本沒有把誰往窗外丟。沒有誰想要殺誰，他們的胡鬧與所作所為是得到許可的。我的建議是，如果你理解你和學生之間互動關係的本質，如果你溫和地引導，面具創作課並沒有比體操之類的課程更危險。

我遇過一次狀況，面具拿著椅子，好像要攻擊我。我走過去，說「摘掉面具」，並在演員摘面具時扶住椅子。我的信心源於這個事實：演員沒有理由攻擊我。他一開始就是依靠我的權威而進入催眠狀態的。

一個暗自害怕面具的老師，會讓自己和學生都避免面具訓練。我認識幾個說「再也不碰面具」的老師，但是他們不告訴我發生了什麼！如果有人斷了手臂，或者被緊急送往精神病院，那他們會告訴我。實際上一定是老師的姿態受到了威脅。他讓自己陷入了一種無法理解或失控的境地，這讓他深感不安和尷尬。

我曾經遇到一個面具的手被輕微劃傷了，因為它正輕敲著鏡子，鏡子突然碎了。那是我的錯，我沒有預判到危險性。我還見過一個女孩被另一個不喜歡她的女孩狠狠地打屁股，打人的女孩顯然是以面具為藉口。據報導，海地也發生過類似利用催眠狀態的事情。據我所知，戲劇課上唯一一次嚴重的受傷是在一次「方法演技」即興課中（瑪格蕾塔・達西〔Margaretta D'Arcy〕摔斷了手臂）。我從來沒聽說過面具課會對身體或精神造成傷害。

當老師認為一切皆在掌控之中，而他實際上卻沒有集中精神的時候，面具可能會造成身體傷害。面具也許會依賴於老師說的「摘下面具」。當指令沒有下達時，面具通常也會自動「關閉」；但我猜

想，它也可能會犯一個錯誤，在出手時比預想的更重。這裡有一個悖論，當老師不在時，面具是最安全的，因為演員們可以自我控制。

至於對瘋狂的恐懼，我認為，能夠被附身是一種適應社會的正確指標，而真正不正常的是那些總是進行自我審查的人。他們可能做不到，或是太害怕而連試都不敢試。感覺自己身處危險的人，會避免那些他們覺得自己可能會「崩潰」的情況。比起結婚、上電視、家庭爭吵、打橄欖球、被解僱或其他充滿壓力的社會經歷，面具是非常溫和的，而且幾乎沒有要求。普通人可以面對所愛之人的死亡，甚至房子被燒毀，也不至於讓理智受到威脅。人們擔心面具會以某種方式讓他們失去理智，這種恐懼源於對催眠狀態的禁忌。

在一篇關於「排除假設的失敗」的論文中，華生（P. C. Wason）描述了一項實驗，他要求學生猜測特定數字序列的生成規則。一名學生根本沒有提出任何假設，而是出現了「精神病症狀⋯⋯不得不被救護車載走」。沒有人會建議華生應該停下他的實驗，但我肯定，在類似的事件發生後，面具工作將立即中止。在我任教的一所暑期學校裡，當有一個學生突然崩潰時，周圍的人都在說：「還好她沒有參加面具課！」

事實上，在表演課、即興課和面具課上，我們都遭到了一些人的反對，他們不顧一切證據，認為情緒發洩是「錯誤的」。在許多其他文化鼓勵「釋放情緒」的時候，我們還在試圖壓抑悲傷。英國到處都是一些喪失了親人也從來沒有發洩過悲痛的人，他們像石頭一樣坐在那裡。我們甚至被慫恿在人們歇斯底里時打他們！

儘管可能存在那些拒絕摘下面具的演員，但我從來沒有遇到

過。有報導稱，在臨床催眠中，有些人「真的在睡覺」（雖然時間不長！），但我們得問問他們能從這種行為中得到什麼。如果有人在公開的催眠表演中拒絕從催眠狀態中走出來，那麼他就會被關進化妝室去睡個夠，他也會錯過剩下的樂趣。在臨床催眠中，這種行為的唯一目的就是要找機會羞辱或迷惑催眠師。如果催眠師保持冷靜，那這個人就沒有搞頭。要是有人拒絕摘掉面具，你要做的就是說「好的，可以，沒問題」，並保持你的姿態。那麼，拒絕將毫無意義。永遠記住，除非這個對象是瘋子或成癮者，否則他的催眠狀態都是有意義的，同時，這也是由於老師和其他同學的支持而存在的。走近面具，把你的手臂搭在它的肩膀上。與一個被催眠者進行身體接觸，通常可以解除面具。

有的學生在難過時，會把面具留在臉上來掩藏眼淚。這時你可以抱著他們，把他們帶到一旁坐下。我記得有一位五十多歲的男士進入了「怪獸」面具，並明顯感到極端的暴力。他慢慢舉起一把椅子，好像要把它摔到地上。我走過去對他說：「沒事的，把面具摘下來。」他放下椅子，靠在上面以獲得支撐。我伸出手臂攬住他，說：「沒事的，沒事的。」他渾身發抖。（當某人非常沮喪時，堅定地擁抱他們通常很有用，因為你傳達的資訊是你願意靠近他們、支持他們。輕拍傷心的人真的沒什麼用，這更像是試圖推開他們。）

漸漸地，這位學生放鬆了下來，然後摘下面具。他解釋說，他一直覺得自己是一個溫柔的人，他一輩子都無法理解人們怎麼會做出暴力的事情；我解釋說，這個面具總是會給人這樣的感覺，但他堅持認為這種感覺是「他自己的」。我指出，他並不比我們其他人

更暴力，所有人內心都有極端的情感。我私下又跟他說，他應該記住那次經歷，稍微改變一下對自己的看法。當然，知道自己和其他人實際上是一樣時，他就不那麼孤獨了。

在一個週末的課程中，有位學生進入了一次非常深度的催眠狀態，變成一個被情慾沖昏頭腦的小老頭。他的內心似乎閃耀著光芒，彷彿一位老神回到人間。這名學生很震驚，但還算冷靜。直到午餐時，有其他同學跟他談起，他才突然意識到這件事有多奇怪。我不得不向他保證，他沒有發瘋，面具也很成功。

不管好的戲劇教學是什麼形式，都有可能改變學生的性格。老師越好，效果就越強大。在任何演員訓練中，我們都是在聲音和身體上進行訓練，這很可能會產生一種彷彿要「蛻變」的感覺。我記得曾經要求一位女演員閉著眼睛以默劇表演一隻動物，請她讓手「自己動起來」。突然，她進入了自己是一隻真正的動物的幻覺中！處理這種情況比較棘手。我告訴她，這種事確實可能發生，這意味著她非常專注。至少在面具表演中，你可以將責任丟給面具。

問題不在於哪一個學生真的瘋了，而是他們可能會從創作中他們認為危險的部分抽身。學生會透過老師的冷靜或急躁來判斷「危險」程度。在現實中，這項工作非常具有療癒性，但在現今的文化中，任何非理性的體驗都被定義為「瘋狂」。

面具老師必須培養一種冷靜的、治療師式的淡定。他不該因為學生做的任何事而感到驚訝或不安。像一位冥想老師一樣，他傳達的感覺是，沒有什麼真正令人擔憂的事情會發生。如果他表現出不穩定和不自信，那麼他的學生就會被嚇跑。以下是日本禪師安谷白

雲和一個苦惱的學生的談話。

學生：（哭）大約五分鐘前，我有一個可怕的體驗。突然間，我覺得整個宇宙都撞進了我的肚子裡，然後我哭了起來，直到現在都難以自已。

白雲：當你打坐時，會有很多奇怪的體驗發生，有些是愉快的，有些就像你現在的體驗那樣，是恐懼的。但它們沒有特殊意義。如果你為愉悅之事高興，為可怕之事恐懼，那這種體驗可能會阻礙你。但如果你不執著於這些體驗，它們就會自然地消失。

又一次，他與另一個學生：

白雲：如果我砍掉我的手或腿，真實的我一點也不會減少。嚴格地說，此身與此心也只是你的一小部分。事實上，你真實天性的本質與我面前的這根棍子、這張桌子或這個鐘，與宇宙中的每一個物體，都沒有什麼不同。當你直接體驗到這一真理時，它將令你信服到驚呼：「太對了！」因為不僅是你的大腦，你所有的生命都將通徹了悟。

學生：（突然哭起來）但是我害怕！我不知道那是什麼，我很害怕！

白雲：沒什麼好怕的。只要不斷深入你的疑問，直到所有關於

你是誰和你是什麼的先入之見消失，你就會突然意識到整個宇宙和你自己沒有什麼不同。你正處在一個關鍵的階段。不要退縮，往前進！

—— 菲力浦・凱普樓（Philip Kapleau），《禪門三柱》（ *The Three Pillars of Zen, 1967* ）

　　如果你真的把面具表演當成一種「治療」，試著對場景的內容進行心理分析，那麼我毫不懷疑你會引發一些驚人的衝突，並把所有事情都搞砸。面具表演，或任何即興發揮的表演，可以帶來治療效果，因為它們涉及了強烈的情緒宣洩；但是老師的工作是保護學生的安全，使他能夠安心地「退化」（regress）。❷這與佛洛伊德的觀點相反，佛洛伊德認為人們是為了尋求更大的安全而產生退化作用。表演課上，學生只有在感受到高姿態老師的保護時才會退化。

　　正常來說，當學生們開始面具工作，「角色」第一次出現在他們身上時，一切都會變得極其怪異，這很正常。這些靈魂似乎有不少是從耶羅尼米斯・博斯（Hieronymus Bosch，譯註：十五世紀的荷蘭畫家，被認為是二十世紀超現實主義的啟發者之一）的畫中直飛出來的（博斯本人也演過使用面具的戲）。一旦人們開始用自發性來工作，怪誕和可怕的事情就會被釋放出來。如果一個班每天練習即興劇，持續一週左右，他們就會開始創作非常「病態」的場景：他們變成食人族，假裝吃掉彼此等等。但是，當你允許學生去探索這些素材時，他很快就會發現，這些素材中蘊含著許多意想不到的善意與柔軟。無論十九世紀末的維也納是什麼樣子，在當今的文化

中，被深深壓抑的不再是性感和暴力了。我們壓抑的是自己的仁慈與溫柔。

註釋

❶ 關於卓別林對「查理」這一角色的發現還有其他的說法，我看過一部早期的電影，在這部電影中，卓別林扮演的「查理」還沒有鬍子。但毫無疑問，卓別林體驗該角色的起源是他外貌的變化，而不是用腦思考的過程。

❷ 尼娜·埃普頓（Nina Epton）遇到一位峇里島人，他告訴她，在他前往歐洲攻讀學位之前，他可以在二十秒鐘內「跳入另一個世界」，進入催眠狀態，但現在即使他能成功，也至少需要半個小時。（韋維爾、巴特和埃普頓，《催眠》）

❸ 心理學家威廉·賴希（Wilhelm Reich）提出了「性格盔甲」（character armour）的概念，他說這是「自我抵禦外部和內部危險的一種保護。作為一種長期存在的保護機制，可以準確地稱其為盔甲……在不愉快的情況下，盔甲增加；在愉快的情況下，盔甲減少。性格的靈活程度，即對一種情況開放或封閉的能力，構成了健康性格和神經症性格結構之間的差別。」（《性格分析》〔Character Analysis〕）

看起來，他彷彿一直在談論演技的好壞。「緊張」、「死板」、「孤立」的戲劇學院的學生，只能接收和傳遞非常有限的情感。他們將肌肉緊張視為「表演」。賴希在《極度興奮的作用》（The Function of the Orgasm）一書中，說：

> 我們必須透過各個獨立的部分，來仔細觀察整個臉部表情。我們知道憂鬱症患者有著沮喪的表情。值得注意的是，虛弱的表現可以與肌肉組織長期的嚴重緊繃連結在一起。有些人總是裝出一副喜氣洋洋的樣子，卻有著「僵硬」且「下垂」的臉頰。通常情況下，如果你反覆指出並描述患者的表情，或將其模仿出來，患者就能有能力自己找到相應的情感表達方式。一位臉頰「僵化」的病人說：「我的臉頰好像被淚水壓垮了。」抑制哭泣很容易導致臉部肌肉僵硬。在很小的時候，孩子們就會對他們喜歡做的「鬼臉」產生恐懼；因為他們被告知，如果他們做鬼臉，就會一直這樣了；也因為一旦表現出做鬼臉的衝動，他們很可能因此受到責罵或懲罰。因此，他們會抑制這些衝動，「嚴格控制自己的臉部表情」。

我還記得我的朋友們在青春期時的「改變」。其中一個留著英國皇家空軍式的小鬍子，用一種虛假的軍官式聲音說話，他成年後，真的成了一名空軍軍官，並在蘇伊士運河戰爭的慘敗中獲得了一枚勳章。其他朋友則以他們崇拜的運動員、電影明星或成年人為榜樣。拐杖、菸斗或個人選擇的服裝等道具，有助於維持身分。如果你刮掉鬍子，你的「感覺」就會不一樣。穿著禮服的新娘應該「成為新娘」。奧斯卡·王爾德（Oscar Wilde）在倫敦克拉珀姆交匯站（Clapham

Junction）時的打扮是一名囚犯，看起來十分弱小無助，而他穿著自己的衣服時，可不會有這種效果。外表，尤其是臉部決定了性格。這就是為什麼整形手術被認為是改造罪犯的一種手段，這與過時的割鼻方法剛好相反。據報導，在越南，嚴重的身體燒傷對人的性格影響較小，但相對輕微的臉部燒傷卻會產生嚴重的後果。

❹ 下面是梅爾文・包沃斯（Melvin Powers）對他如何引入「眼睛測試」的描述。這個測試清楚地顯示了互動的本質。

> 對案主說，數到三的時候，他的眼睛就睜不開了。如果你已經這麼說了，而案主不管這個暗示，還是睜開了眼睛。那怎麼辦呢？他可能覺得自己不是一個好的案主，或者更糟的是，你不是一個好的催眠師，因為即使他被要求這麼做了，他還是很容易睜開眼睛。在這一點上……那麼多催眠師損失了他們的客戶……為了避免這種情況，在案主閉上眼睛後，要繼續暗示他處於深度放鬆狀態，當你（催眠師）數到三的時候，他（案主）會越來越深地進入催眠狀態。開始走流程。在你最終使用「眼睛測試」之前要花上很多時間……這時，向案主提出以下暗示：「當我數到三的時候，你會睜開眼睛，看著水晶球。然後在我給你建議之後，當我再次數到三時，你就會進入一種深度且舒適的催眠狀態。

要是這招不管用，包沃斯說：

> 如果第一次、甚至第二次實驗都失敗了，確保不要表現出絲毫的惱怒。停頓片刻後，以實事求是且有條不紊的方式再來一次，確保與案主達成最充分的合作。重要的是要讓案主明白，閉眼失敗不是一個實際的測試，而僅僅是引導過程的一部分……案主認為，困難只是在於他還沒有得到充分的訓練。這種信念比承認催眠失敗要健康得多，因為他根本沒有意識到自己已經被催眠了……告訴他，下次嘗試時，他將會有更多的反應。

——《高級自我催眠》（ *Advanced Self-Hypnosis*, 1962 ）

❺ 這是一位十四世紀英格蘭的冥想老師描述的「一字」技巧。他說：

> 一個直指上帝和他自己的清晰意圖就完全夠了……字母組合越短越好，越像聖靈的工作。比如「上帝」（God）或「愛」（Love）這樣的字詞，或其他什麼，選一個你喜歡的，只要是單音節就行。把這個字牢牢記在心間，這樣它就會隨時出現。無論在戰爭還是和平中，這都將是你的矛與盾。使用這個字，你將擊散四周的烏雲和黑暗；使用這個字，你將在遺忘之雲下克制所有思考。如此下去，如果你想知道自己在尋找什麼，這個字也會為你提供充足的答案。如果你想繼續深究這個字的意義，分析這個詞，你要告訴自己，你已經徹底擁有它了，不用再片面地理解。

——《不知之雲》

說出你正在做的每件事，也可以干擾「頭腦中的聲音」：「我在呼吸。我在想著呼吸。我在注意一隻鳥。我在感受放在椅子上的手臂的重量……」這並沒有抑

制言語，但卻轉移了它。

跟著重複的節奏跳舞，容易讓人進入催眠狀態。報告顯示，當人們處於催眠狀態時，身體似乎在自行移動。鼓手狂熱地敲得更響，切分音也更多，為的是「把人扔到懸崖邊上」。

其他方法包括透過藥物來削弱自我、提高興奮程度使受試者情緒疲憊，或讓人不停旋轉引起眩暈等。西印度群島使用的一種方法是拿一塊神聖的磚砸人的頭。當漢斯·艾森克教授說只有一定比例的人才能進入催眠狀態時，我們不禁要問他是否真的嘗試過所有的方法。

❻ 在臨床催眠中，有時會出現案主不願配合的現象，但這肯定是因為沒有回報做為誘因。催眠師並沒有營造一個可供表演的戲劇性場景，也沒有觀眾可以獎勵這些案主。歐內斯特·希爾嘉〔Ernest R. Hilgard〕寫道：

　　我讓一位年輕的女性案主在她被催眠時練習保持清醒，查看房間另一頭桌子上盒子裡的一些有趣物品，並對它們發表評論，就好像她沒有被催眠一樣。她很不情願這樣做，最終她懇求道：「你真的想讓我這麼做嗎？如果是的話，我就做吧。」

希爾嘉的另一個案主說：「有一次我想吞嚥，但又覺得沒必要。還有一次，我想看看自己的腿是不是交叉在一起，但不知道為什麼，我沒有足夠的主動性去查看。」另一名案主說：「我在沒有明確方向的開放情境下會感到恐慌。我喜歡催眠師給出非常明確的建議。」希爾嘉評論道：「因此，案主的執行功能雖然沒有完全喪失，但在很大程度上是在催眠師的引導下自願而又舒適地完成的，當要求案主為他必須做的事情負責時，他們會表現出一些牴觸情緒。」（歐內斯特·希爾嘉，《催眠的經驗》〔The Experience of Hypnosis, 1968〕。）

❼ 靈魂從頸部進入的想法可能很奇怪，但其實這種信念到處都有。例如，下面是靈媒埃娜·特威格（Ena Twigg）描述她是如何進入催眠狀態的。

　　我脖子後面有了感覺，就在脊椎的頂端。好像有東西堵住了。我當時可能坐著吧，突然獲得了順風耳或千里眼的神力，我覺得自己逐漸被什麼東西征服了。

❽ 莫頓·索貝爾（Morton Sobell）在惡魔島監獄服刑期間，發現鏡子的大小非常重要。

　　在惡魔島上，我們只有12公分乘以18公分的小剃鬚鏡；沒有其他的了。不知何故，鏡子的大小似乎對自我認知至關重要，可能是因為更大的鏡子會讓我把臉看作頭和全身的一部分。我們通常會把所有這些意象連結起來，因為我們看見了它們。但在惡魔島上，這行不通。

　　　　　　　　　　　　　　　——《服刑期間》（On Doing Time, 1974）

❾ 以下是歌德的一些觀察（選自他的《義大利的旅行》〔Travels in Italy〕），關於人群對面具行為的驚人強化。

面具開始倍增。首先映入眼簾的大多是年輕男子，他們穿著底層婦女的節日服裝，袒露胸膛，表現出一種放肆的自我陶醉。他們愛撫遇到的男人，並跟所有遇到的女人保持親密，就像對待自己一樣，其餘的人則極盡幽默、機智或放蕩之能事⋯⋯

一位鼓動者像在法庭上一樣慷慨陳詞，快步從人群中擠了過去。他對著窗戶大喊大叫，無論行人戴不戴面具，一一抓住他們，威脅他們，用荒唐的罪名長篇大論地抨擊他們，並把其罪狀詳細地告訴別人。他根據女人的風騷程度給她們評分，根據女孩的情人數量給她們評級。他把隨身攜帶的一本書拿出來論證一番，用尖銳的聲音和流利的語言闡釋一切。當你以為他就要結束，他才剛剛開始；當你以為他要離開，他卻轉身回來。他不打招呼就朝人飛奔，卻一把抓住另一個剛路過的人。如果他遇到同行的兄弟，他的各種愚蠢行為就會達到頂點⋯⋯

貴格會的人以庸俗的紈絝子弟的形象出現。他們踮著腳尖敏捷地跳來跳去，戴著沒有鏡片的黑色鏡框，就像歌劇眼鏡一樣。他們透過這副眼鏡看向每一輛馬車，盯著每一扇窗戶。通常他們會僵硬地鞠個躬，要是彼此相遇了，他們更是會接連跳到空中數次，同時發出刺耳的、口齒不清的叫聲，以子音「哼」（brr）為主⋯⋯

一旦有四、五個小姐抓住了她們要的男人，就再也沒誰能救他了。人群攔著他，阻止他逃跑，任他隨意轉身，因為掃帚就架在他鼻子底下。面對如此挑釁，較真的行為將會變得非常危險，因為這些面具是不可侵犯的，他們在現場受到了特殊的保護⋯⋯

沒有一輛馬車能倖免於面具的折磨。沒有一個路人能安然路過。一個穿著黑衣服的修道院院長成了所有人的目標；他們把石膏和粉筆扔得到處都是，院長很快就被弄得滿身灰白。

❿ 我要說的是：千萬不要讓自己縮在身體裡。並且簡單來說，我也不希望你在身體的外面或上面、後面或旁邊什麼的。

你可能會問，「那好，我要在哪裡呢？你說了哪兒也不去！」你說得對極了！「哪兒也不去」就是我要你去的！為什麼，當你的身體「哪兒也不去」時，你的精神才能「無處不在」。

——《不知之雲》

⓫ 喬治從聖－丹尼士的《戲劇：風格的重新發現》（ Theatre: The Rediscovery of Style, 1960 ）一書中摘錄了一段，發給工作室的學生們。具體如下：

面具的使用能幫助推動無聲的即興表演達到極致，正常大小的全臉面具簡單而和諧，分別代表四個年齡階段的人：青少年、成人、成熟的中年人和老年人。我們讓學生戴上面具，既不是為了美學效果，也不是為了復興默劇藝術。對我們來說，面具是給充滿好奇心的年輕演員一個臨時的工具，希望可以幫助他集

中精力，強化內心感受，減少自我意識，並引導他發展向外表達的能力。

面具是一個實體。當你把它戴在臉上時，你會從中獲得一種必須服從的強烈衝動。但面具也是一個無生命的客體，演員的個性會賦予它生命。隨著他內心的情感在面具後積聚，演員的臉放鬆了；他的身體由於面具的凝滯而更富有表現力，內在情感的力量也將帶來身體的行動。

一旦演員習得了基本的面具技術，他就會意識到面具不喜歡亂動，他們只透過克制的、強大的、簡單至極的方式來獲得生命，而這取決於表演者豐富的內在世界及其冷靜而平衡的身體動作。面具汲取演員的個性，演員的個性滋養面具。它溫暖他的感情，冷卻他的大腦。它使演員能夠以最驚人的形式體驗到表演的化學反應：當演員的情感在面具下達到高潮時，控制身體動作的迫切需要使得他保持超然和清醒。

面具課程能讓有天賦的演員發現一種廣義的、充滿靈感的、客體化的表演風格。它對於悲劇及戲劇中最偉大的風格來說，是一所很好的預備學校。三位演員以上的場景之情境框架，皆取自古典悲劇和古典戲劇中出眾的戲劇性時刻。沒有面具的輔助，無聲的即興表演很難深入下去。

⓬ 我不得不安慰我的一個學生的學生，他們都沒有受過訓練；第一個只是參加過我導演的一部戲。她寫道：

我的面具是白色的，它立刻引起了我的興趣。當我盯著它看的時候，我覺得我的臉變成了它的臉，一張面帶溫和微笑，非常坦誠的臉。

然後，她和另一個相當嚇人的面具一起表演了一個場景。

我走進壁櫥，關上了門。我的害怕立刻變成了恐懼，我被困住了。我跪下來，緊緊壓住門，但我知道他的身影很快就會填滿窗戶。我無法站立，所以當他的外套從窗戶一角露出來時，我低下了頭。我尖叫。尖叫了很長的時間，叫到最後我覺得導演肯定已經喊停了。但我一出去就被那個面目猙獰的傢伙抓住了，它還在那裡，直到最後我扯下面具，尖叫道：「我要摘掉面具了。」我對我的面具很滿意，進入它很簡單（有史以來最順利的一次），但除此之外就讓我很惱怒了。我很生氣，是因為周圍沒有一個足夠瞭解情況的人，知道如何將我和我的面具從恐懼中拯救出來，從沒有人說：「停！摘下面具……」那個面具非常開放，它會迫不及待地接受為它所準備的一切。它也很容易受到傷害。另一個面具則以它的恐懼為食。這種情況就像被催眠了，同時並沒有失去對周圍環境或真實事物的意識，卻仍處於催眠狀態，做些不同於尋常的事，移動，發出聲音，自由地處於另一個……怎麼說呢，面容？狀態？我不知道該怎麼表達。

她心煩意亂，好像那件事是真實發生的一樣。我同意她的觀點，她應該得到保護的。這是她第一次戴面具。如果她之前體驗過其他情緒化的場景，那麼讓她不中斷地經歷它也沒關係。她一樣會很難過，但不會感到敵意。讓她體驗「恐懼」的結果，帶給她的壓抑很可能只會更多。所有的面具訓練都應該分階段進行。

附錄

關於流浪兒的筆記

以下是英格麗德早期的一些筆記：

我動筆寫這些的時候，是在第一次體驗流浪兒面具兩週之後；我好像已經認識她很久了。我們幻想著她的過去，相信她的大部分時間都是在孤兒院度過的，直到有一天晚上她在玩火柴的時候把整個地方都燒了。從那以後，她就漫無目的地收集一些東西，比如公園裡用過的保險套和舊瓶蓋。我猜想，她人生的轉捩點之一，就是與他者建立關係。

她首先愛上的是一顆藍色的氣球，她用黏糊糊的手緊緊地抓著它。起初她很害羞，不知道如何跟其他面具交朋友。

有一天，她被派去探望爺爺，爺爺當時還是一個「愛打人的憤怒者」。到了那裡，她發現桌上有一隻棕色的小泰迪熊，她立刻就喜歡上它，並聲稱自己是它的主人。爺爺此時像一隻患了風濕病的老狗一樣在後面咆哮，從後面跳到流浪兒面前，把熊搶走了。緊接著就是巨大的哭聲和眼淚。

對於流浪兒來說，泰迪熊很完美，柔軟、毛茸茸，可以抓又可以摸。與物體接觸使她更有安全感。到目前為止，泰迪熊被搶走是她所經歷過的最難過的暴力事情。

我記得英格麗德重新恢復了自我意識後，她感受到真實的眼淚和恐懼，心想：「天哪，這太可笑了。當我摘下面具時，所有人都會發現我從剛剛就一直在哭，而且我現在還很難過。」但我無法抑制這種感覺。就好像這個流浪兒的經歷在我的內心觸發了一種深刻的情緒反應，就好像我的一部分在看著這段痛苦的遭遇，卻又無法阻止它。

很難說「我」到底是不是處於一種糟糕的狀態，但我可以肯定，如果我沒有戴著面具，如果我沒有扮演一個被搶走泰迪熊的小女孩，我可能什麼都「感覺」不到，只剩表現出心煩意亂。這個流浪兒永遠不會「表演」她的反應，因為她的情感生活太真實、太鮮活了。透過這次面具練習，我意識到學會了壓抑自己的感受這件事有多嚴重，尤其是我因為一些事不開心的時候。

不久之後，凱斯安排了一個「愉快」的場景，爺爺把泰迪熊還給流浪兒。她將泰迪熊拿回來時既喜悅又緊張。爺爺成了對她來說非常重要的一個人。

她愛吃甜食。有人給了她一顆葡萄，葡萄不停地從她嘴裡掉出來。她似乎沒有牙齒，只能用嘴巴吸和用舌頭舔。

過了很長時間，她才意識到有人在看她。她似乎並不介意觀眾，因為他們沒有離得太近。凱斯是一個好朋友，我似乎總是能辨別出他的存在，並引導她跟他說話。我跟其他面具都沒有這樣。

講話：她發出的第一個聲音是用上齒咬下唇「嘖」或「吸」的方式發出的，隨著更加自信，她最喜歡發的聲音是「咯」(cor)。她要是高興還會發出簡短又生硬的「哈」和「嘻」。學習像「坐」、「站」和「甜」這樣簡短的詞語並不難，她也渴望學習。不久她就學會了「瑪莉有隻小綿羊」，但她總是把結尾編得更適合自己。她對諸如「羊毛」和「捆」這樣的詞感到困惑，似乎無法接受它們，這可能是她改詞的原因。

瑪莉有隻小綿羊，
牠的身子雪白白。
無論瑪莉去哪裡，
她都有一隻小綿羊。

這是她的一個版本，不過我得戴上面具才能最終確認。她先學習了從一數到十，然後才學押韻。我想她的動機是因為有觀眾在，她真的有點人來瘋，這樣挺好的。得到作為獎勵的糖果，也很好。

記夢三則

有些夢閃爍著啟示的光芒。它們一點也不隨意。當你醒來時，它們在你腦中如此鮮活生動，你會一直想著它們。以下是三則這樣的夢。

我的家人們正在吃橡皮蛋，他們叫我過去吃我的那一份。蛋殼裂開了，我看到了蛋中噁心的內部。我把蛋放在一個高高的架子上，置之不顧。但家人們還在吃他們的蛋，吃得很慢，卻假裝享受。

　　我的老師為我搜集了一些寶藏。玻璃的鑽石、塑膠的珍珠、失去光澤的黃金。我守護著這些寶藏，直到突然意識到它們是垃圾，然後我離開了。

　　我們被禁止打開一個盒子。裡面有一條巨蛇，一旦打開，這個怪物將永遠逃出來。我掀開蓋子，剎那間，那條蛇似乎要把我們摧毀；但隨後牠就消失得無影無蹤，而就在那兒，在盒子的底部，是真正的寶藏。

即興：

全球暢銷40年！即興劇之父給你的經典表演門道，以及面對世界的應變力
IMPRO-Imrpovisation and the Theatre

作者 凱斯・強史東　Keith Johnstone

譯者 饒昊鵬

審訂 吳效賢

封面設計 白日設計

排版 黃雅藍

執行編輯 洪禎璐

校對 吳小微

責任編輯 詹雅蘭

行銷企劃 王綬晨、邱紹溢、蔡佳妘

總編輯 葛雅茜

發行人 蘇拾平

出版 原點出版 Uni-Books

　　　Email uni-books@andbooks.com.tw

　　　電話：(02)2718-2001　傳真：(02)2718-1258

發行 大雁文化事業股份有限公司

　　台北市松山區復興北路333號11樓之4

　　www.andbooks.com.tw

　　24小時傳真服務 (02)2718-1258

　　讀者服務信箱 Email: andbooks@andbooks.com.tw

　　劃撥帳號：19983379

　　戶名：大雁文化事業股份有限公司

初版一刷 2021年6月

ISBN 978-986-06634-2-6

ISBN 978-986-06634-3-3 (EPUB)

定價 499元

國家圖書館出版品預行編目（CIP）資料

即興：全球暢銷40年！即興劇之父給你的
經典表演門道，以及面對世界的應變力／凱
斯・強史東（Keith Johnstone）著；饒昊鵬譯；
吳效賢審訂 -- 初版. -- 臺北市：原點出版：
大雁文化事業股份有限公司發行，2021.06，
320面；17×23公分；譯自：IMPRO：
Improvisation and the Theatre.
ISBN 978-986-06634-2-6（平裝）
1.即興表演 2.表演藝術 3.劇場
980　　　　　　　　　　　　　110009065